名筆

歐陽詢名筆

上海辭書出版社藝術中心 編

上海辭書出版社

歐陽詢

（557—641）唐代書法家。字信本，潭州臨湘（今湖南長沙）人。官至太子率更令、弘文館學士，封渤海縣男，後人稱其為『歐陽率更』。因其子歐陽通亦善書法，故又稱『大歐』。據史書記載，歐陽詢『雖貌甚寢陋，而聰司絕倫，讀書即數行俱下，博覽經史，尤精三史。』書則八體盡能，尤工楷、行書。初學王羲之、王獻之，吸收漢隸和魏晉以降楷法，別創新意。筆力險勁瘦硬，意態精密俊逸，自成『歐體』。『歐體』不拘泥於橫平豎直的呆板，在平正中尋求靈動的變化，用筆方圓兼施，以方為主，點畫勁挺，筆力凝聚。因法度嚴謹，被稱為唐人楷書第一，於後世影響深遠。與虞世南、褚遂良、薛稷並稱為『初唐四家』，與顏真卿、柳公權、趙孟頫並稱為『楷書四大家』。代表作楷書有《九成宮醴泉銘》《化度寺碑》，行書有《夢奠帖》《千字文》等。對書法有獨到的見解，其書法論著《八訣》《傳授訣》《用筆論》《三十六法》較具體地總結了書法用筆、結體、章法等書法形式技巧和美學要求，是中國書法理論的珍貴遺產。

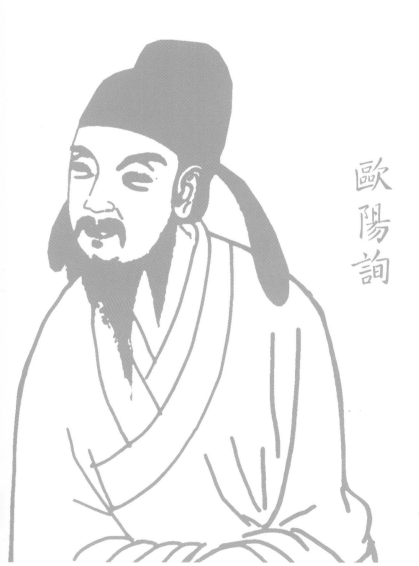

歐陽詢

歷代集評

唐・張懷瓘

詢八體盡能，筆力勁險。篆體尤精，飛白冠絕，峻於古人，有龍蛇戰鬥之象，雲霧輕籠之勢，幾旋雷激，操舉若神。真行之書，出於大令，別成一體，森森焉若武庫矛戟，風神嚴於智永，潤色寡於虞世南。其草書迭蕩流通，視之『二王』，可爲動色；然驚其跳駿，不避危險，傷於清之致。《書斷》

宋・董逌

書必托於筆以顯，則筋骨肉理皆筆之所寄也。率更於筆特，未嘗擇而皆得佳趣，故當是絕藝，蓋其所寄者心爾。《廣川書跋》

宋・竇臮

歐陽在焉，不顧偏醜。顛翹縮爽，了臬黝糾。如地隔華戎，屋殊戶牖。學有大小夏侯，書有大小歐陽。父掌邦禮，子居廟堂。隨運變化，爲龍爲光。《述書賦》

宋・黃庭堅

（《化度寺邕禪師塔銘》）所謂直木曲鐵法也，如介冑，有不可犯之色，然未能端冕而有德威也。《山谷集》

元・趙孟頫

唐貞觀間能書者，歐陽率更爲最善，而《邕禪師塔銘》又其最善者也。《化度寺碑跋》

明・郭宗昌

率更楷法源出古隸，故骨氣洞達，結體獨異，居唐楷書第一。《金石史》

明・趙崡

（《皇甫君碑》）王元美謂比之信本他書，尤爲險勁，是伊家蘭臺發源。余謂其勁而不險，特用筆之峻，一變晋法耳，可爲楷法神品。《石墨鐫華》

明・楊慎

入道於楷，僅有三焉：《化度》《九成》《廟堂》耳。《墨池瑣錄》

明・趙宧光

歐陽詢結構第一，似過其師，方整嚴蕭，實難步武。《寒山帚談》

明・宋仲溫

歐陽詢書，周圍端正，點畫停匀，曾無虛設，雖清硬中法亦用力太過。《評書墨蹟》

清・翁方綱

唐人之書直接右軍者二碑：曰《廟堂》，曰《化度》耳。《廟堂》之法則有《孔穎達碑》嗣之，《化度》蓋無能嗣者，雖歐自書，亦不能更有《化度》，則不得已而以《醴泉》當之。《醴泉》

誠足嗣右軍，顧其前半，含蓄淳古，殆將與《化度》同功；

至其後半，則演迤而下，漸以朗暢出之。

《復初齋書論集萃》

清·阮元

歐陽詢書法方正勁挺，實是北派。試觀今魏、齊碑中，格

法勁正者，即其派出。《唐書》稱詢始習王羲之書，後險

勁過之，因自名其體。嘗見索靖所書碑，宿三日乃去。夫《唐

書》稱初學義之者，從帝所號，權詞也；悅索靖碑者，體

歸北派，微詞也。蓋鍾、衛二家，爲南北所同，托始至於索靖，

則惟北派祖之，枝幹之分，實自此始。

《揅經室集》

清·何紹基

《醴泉銘》以疏抗勝，《邕師銘》以道肅勝，得此古拓觀之，

可以窺見吾鄉率更真實力量，不依傍山陰棐几處。

《跋祁叔

和藏宋翻宋拓化度寺碑》

清·劉熙載

率更《化度寺碑》筆輕意長，雄健彌復深雅。

《書概》

清·李瑞清

（《張翰帖》）冷峭當與《皇甫碑》同時書，其執筆結字，

則漢《景君》法也。

《明清書論集》

目録

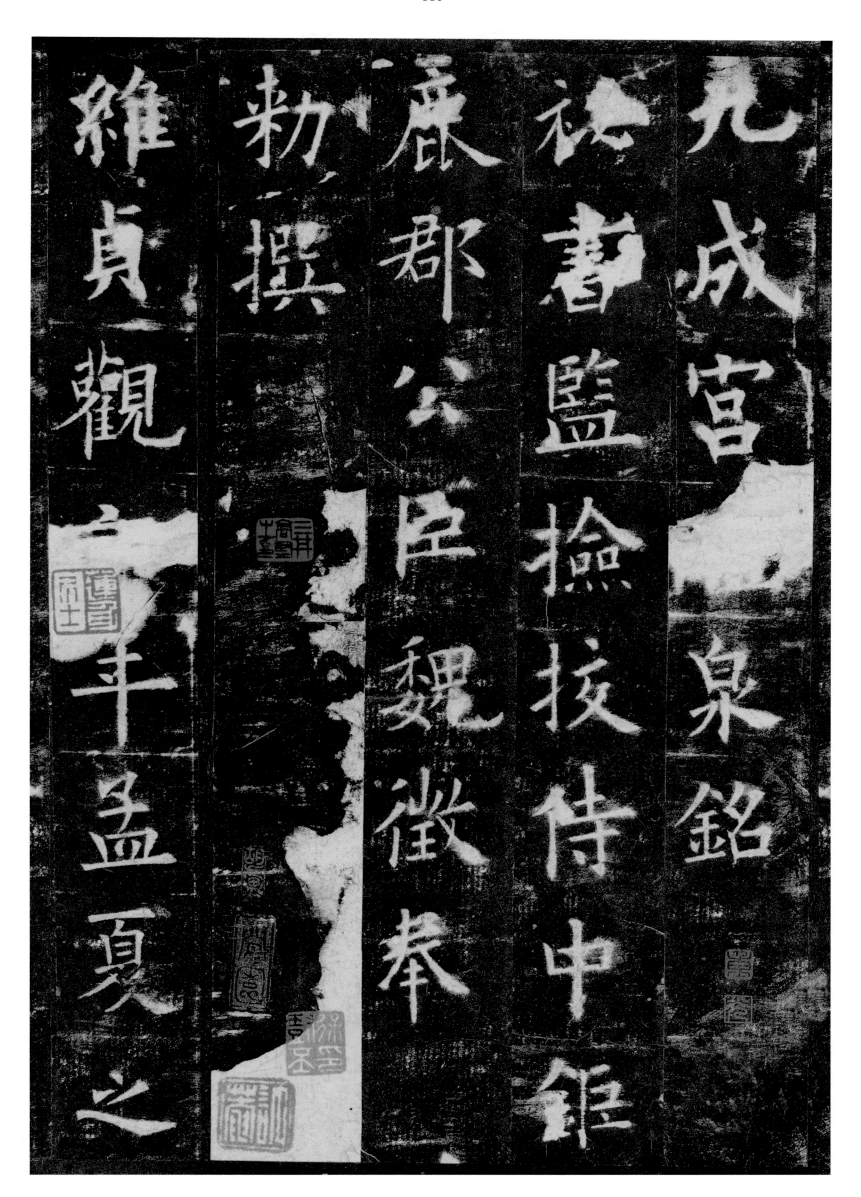

維貞觀　勅撰　鹿郡公臣魏徵奉　祕書監撿挍侍中鉅　九成宮醴泉銘

六孟夏之

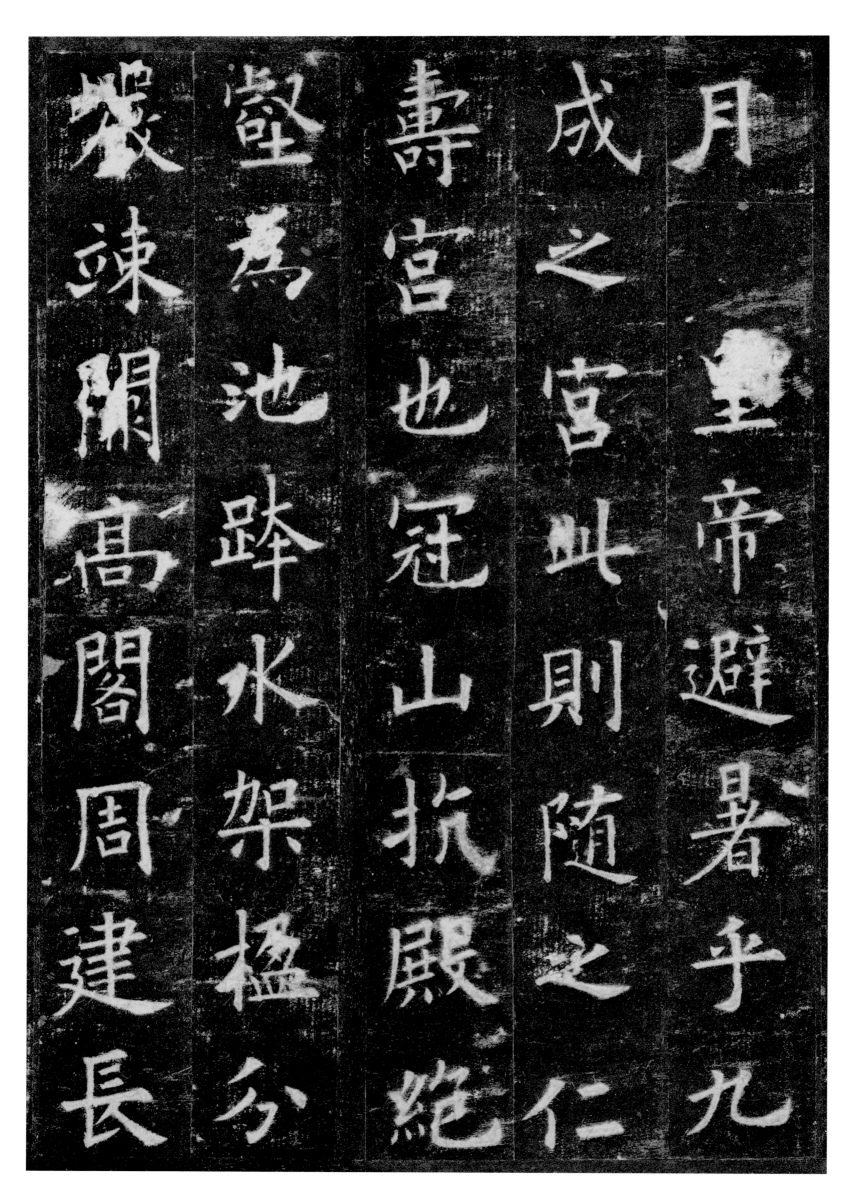

月里帝避暑乎九

成之宮此則隨之仁

壽宮也冠山抗殿絕

罄為池跨水架楹分

城竦闕高閣周建長

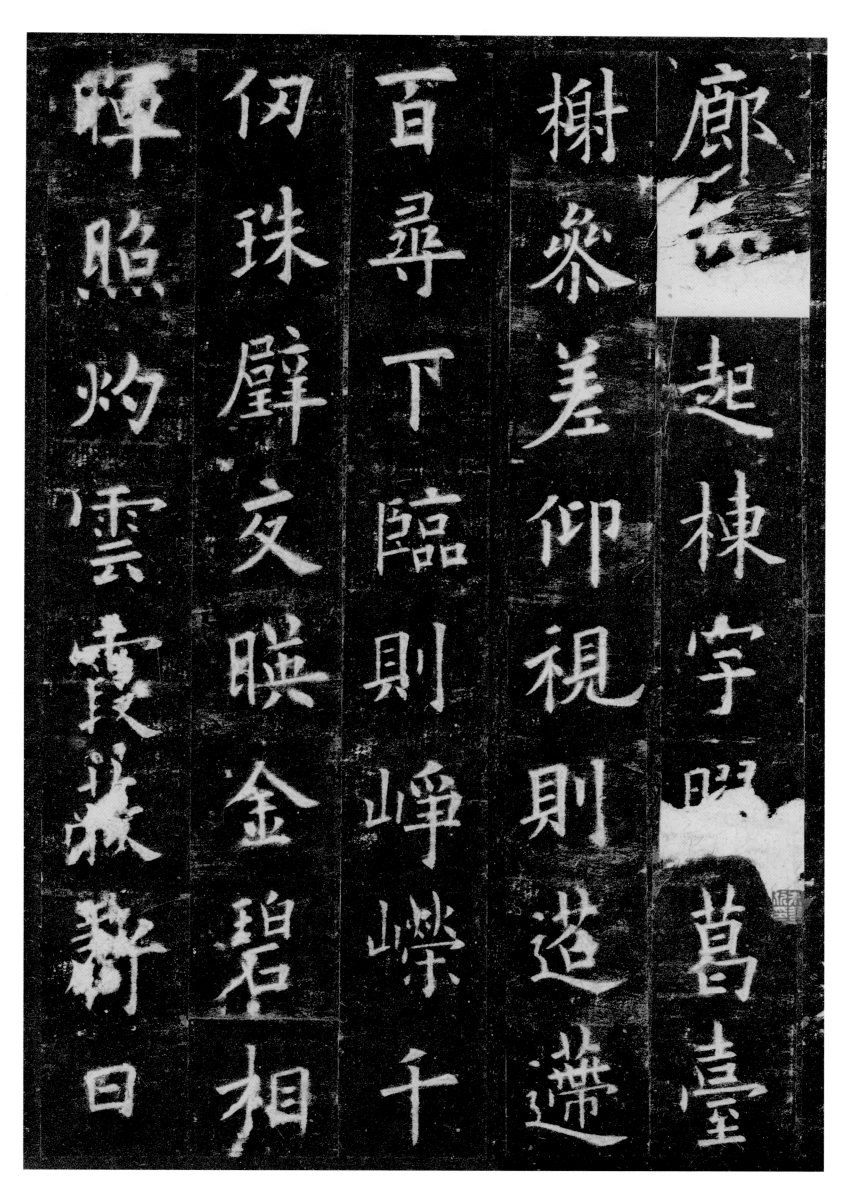

廊廡起棟宇膠葛臺
榭參差仰視則迢遞
百尋下臨則崢嶸千
仞珠璧交暎金碧相
暉照灼雲霞蔽虧日

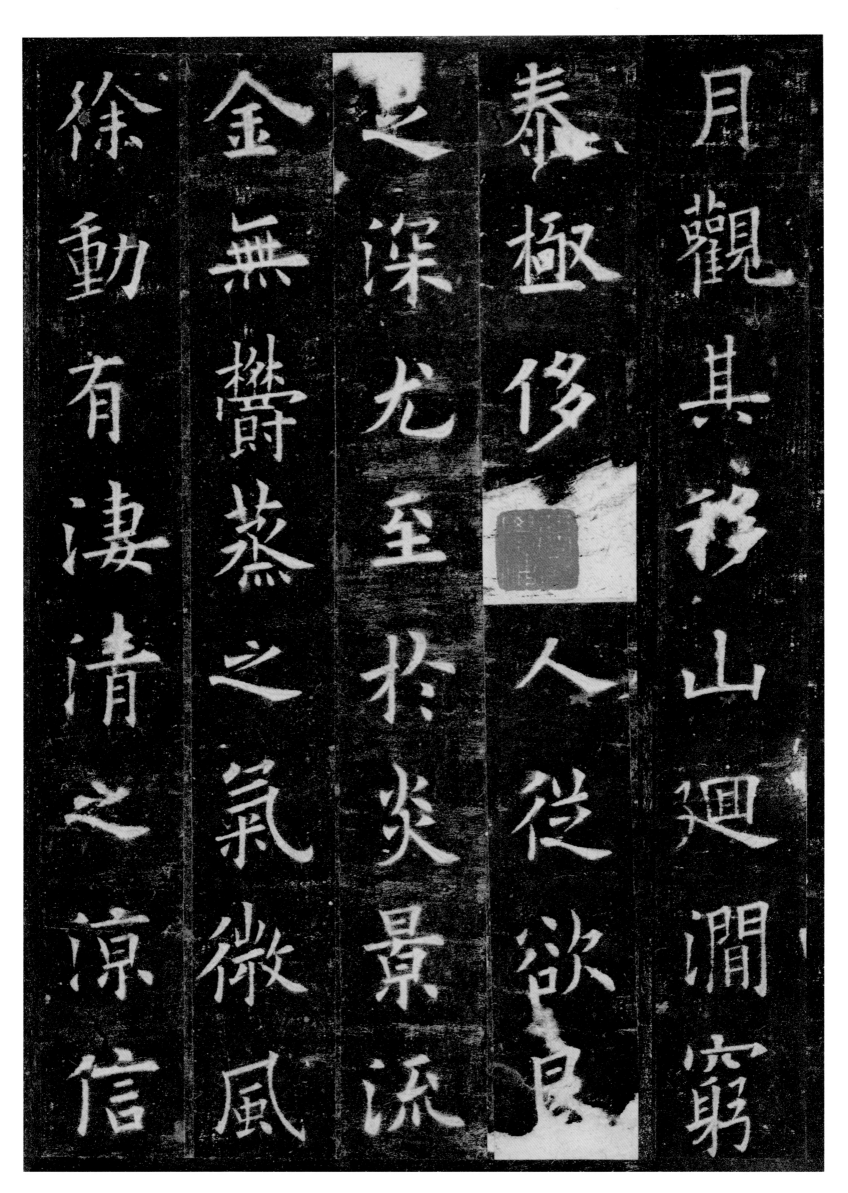

月觀其移山迴澗窮

泰極侈人從欲良

之深尤至於炎景流

金無欝蒸之氣微風

徐動有淒清之涼信

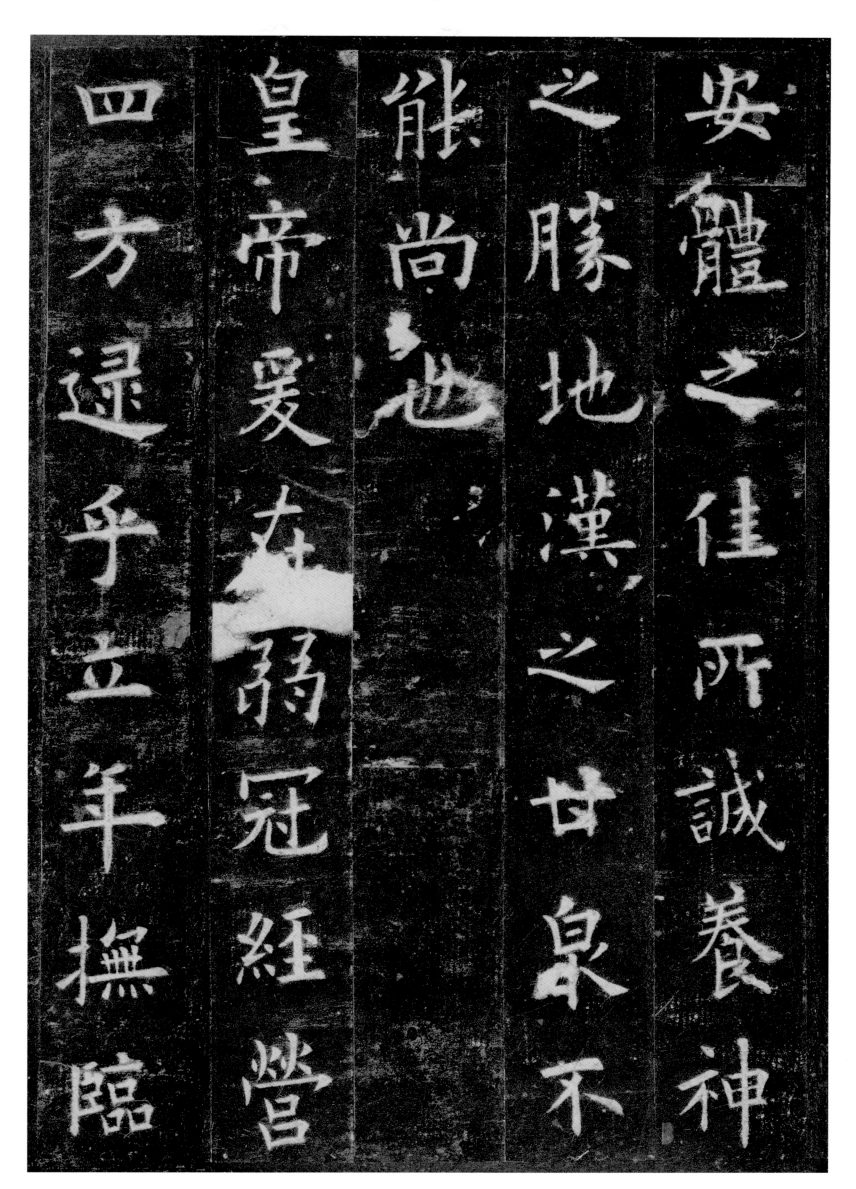

安體之佳所誠養神

之朕地漢之甘泉不

能尚也

皇帝爰在弱冠經營

四方逮乎立年撫臨

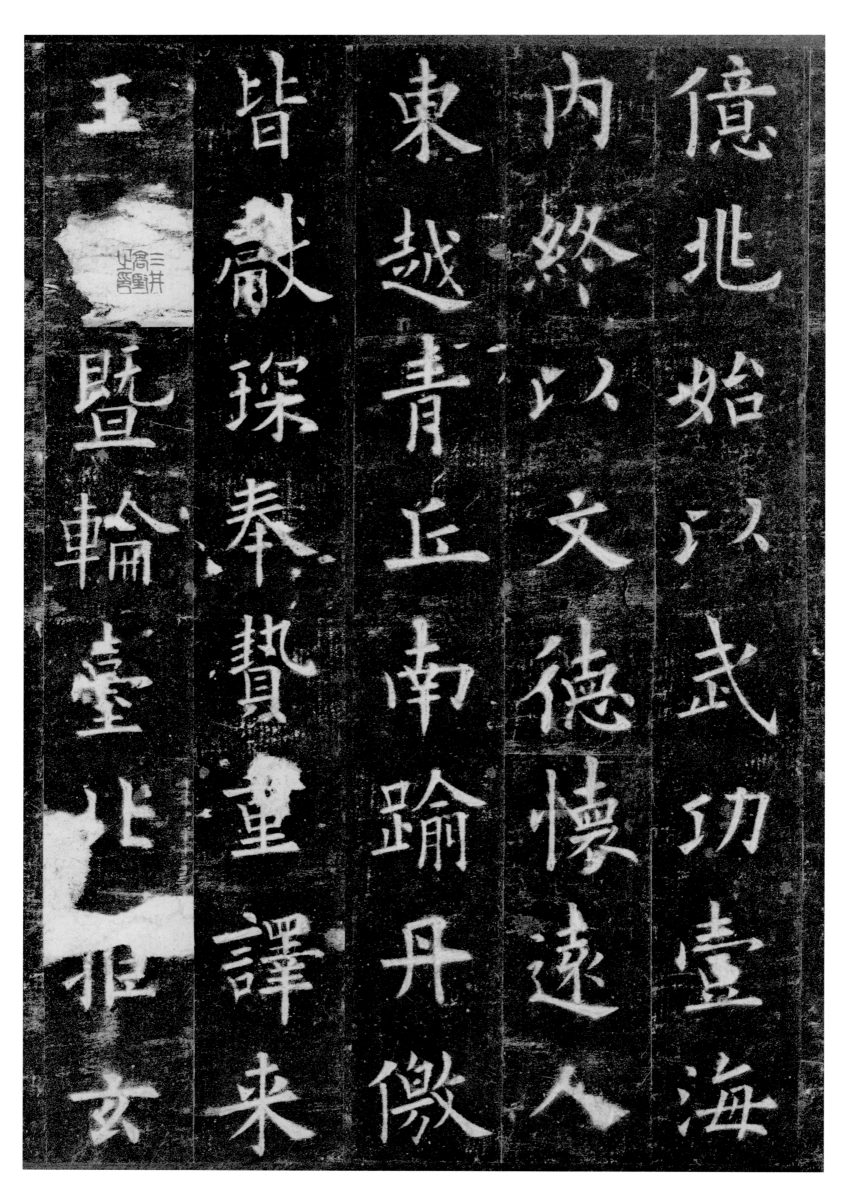

億兆始以武功壹海

內終以文德懷遠人

東越青丘南踰丹儌

皆獻琛奉贄重譯來

玉暨輪臺北玄

關並地列州縣人充
編戶氣淑年和迩安
遠肅群生咸遂靈既
平臻雖藉二儀之功
終資一人之慮遺

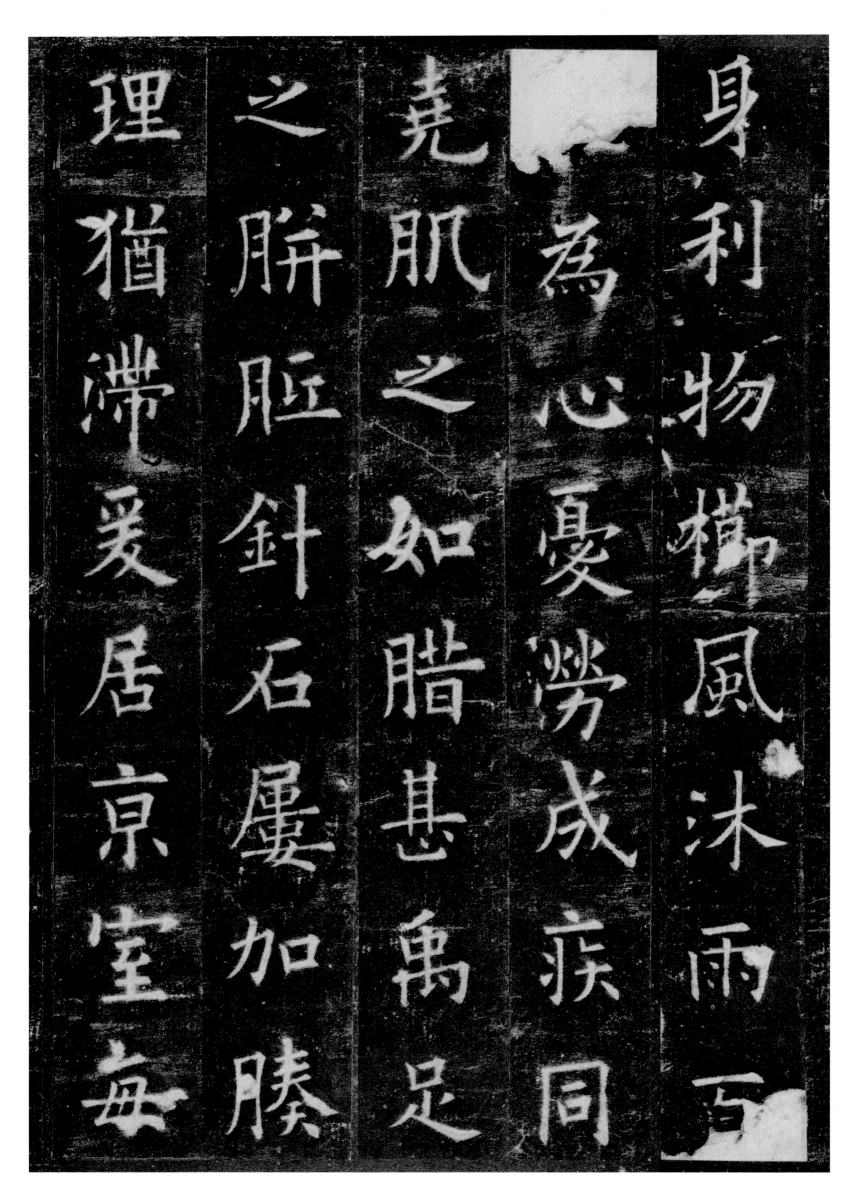

理猶滯爰居京室每
之胏胻針石屢加膝
堯肌之如臘甚禹足
為心憂勞成疾同
身利物櫛風沐雨弓

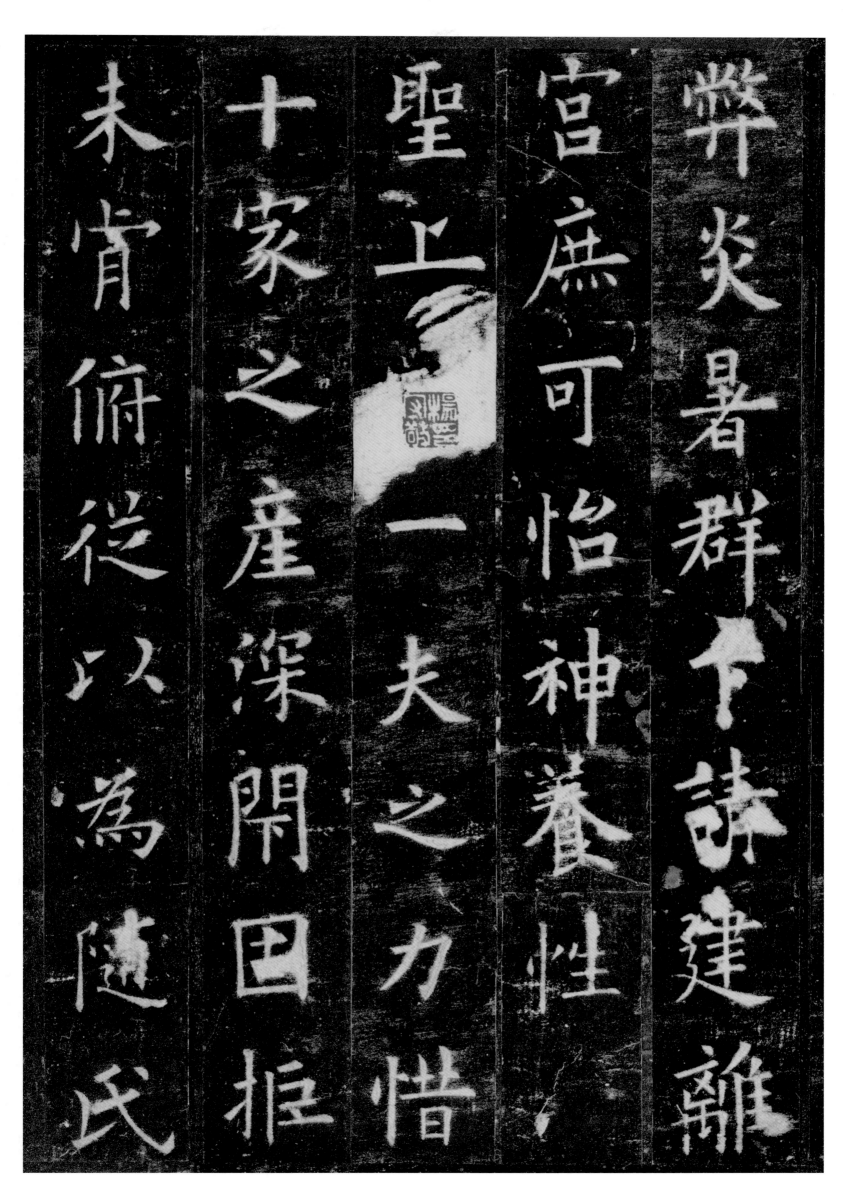

弊炎暑群下請建離
宮庶可怡神養性
聖上一夫之力惜
十家之產深閉固拒
未肯俯從以為隨氏

舊宮營於暴代棄之
則可惜毀之則重勞
事貴因循何必改作
於是斷彫為樸損之
又損去其泰甚葺其

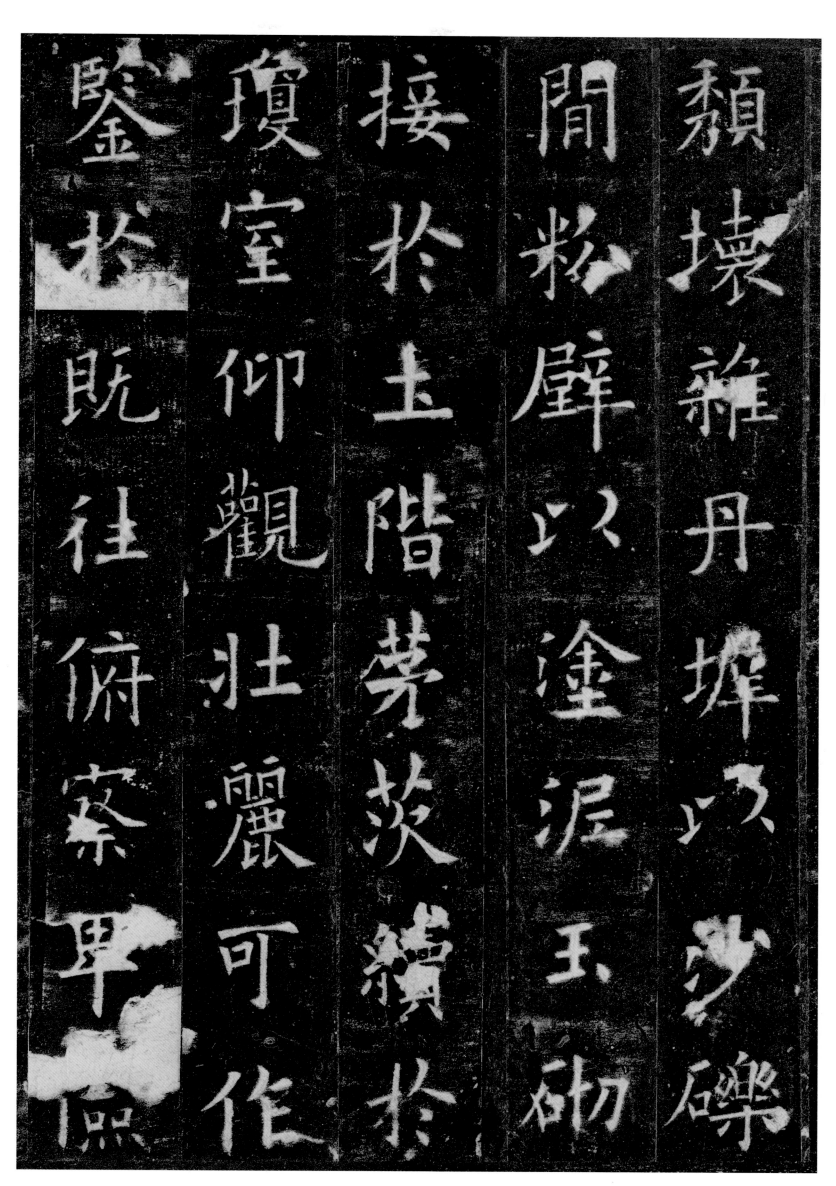

頹壞雜丹墀以沙礫

間粉壁以塗泥玉砌

接於土階茅茨嶺於

瓊室仰觀壯麗可作

鑒於既往俯察單臨

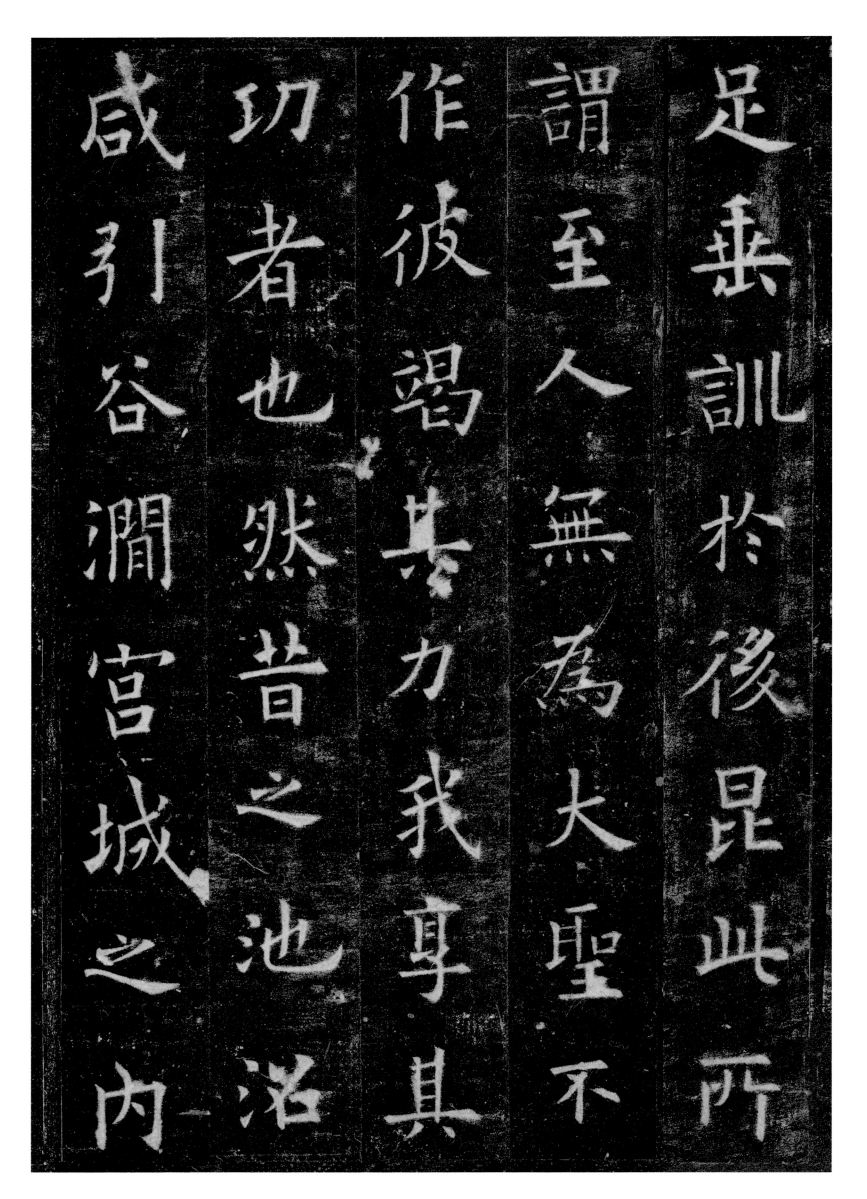

足垂訓於後昆此所

謂至人無為大聖不

作彼竭其力我享其

功者也然昔之池沼

咸引谷澗宮城之内

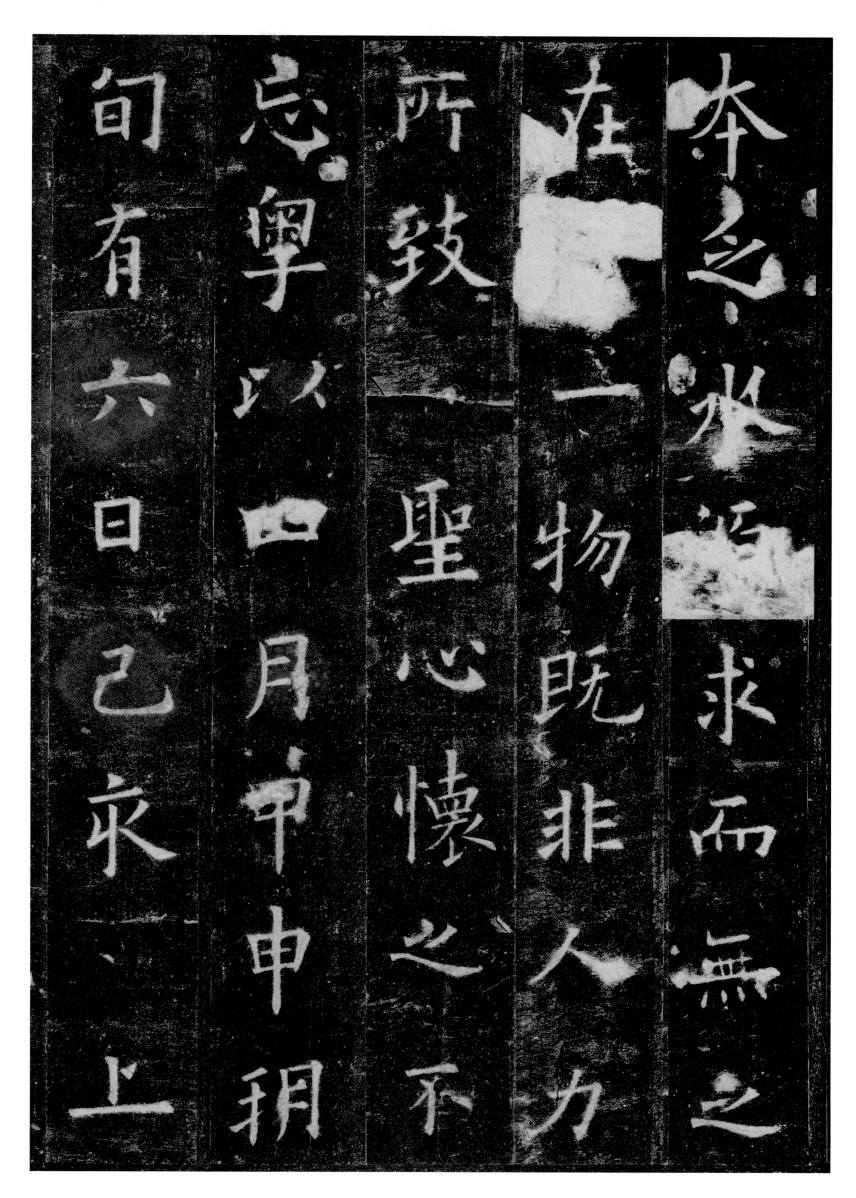

本之所以求而無之
在於一物既非人力
所致一聖心懷之不
忘寧以四月甲申朔
旬有六日己亥上

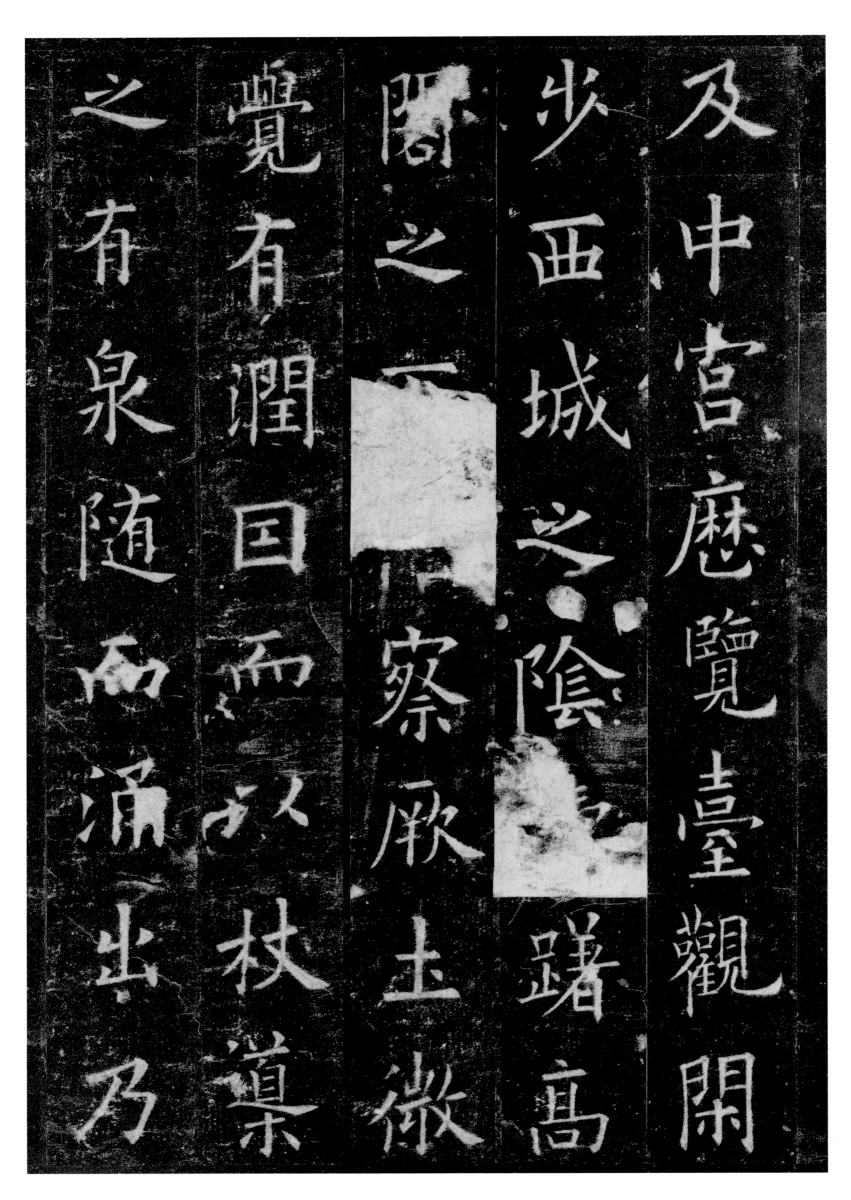

及中宮歷覽臺觀閞

少西城之陰，踌高

閞之，察欣土微

覽有潤，日而以杖導藥

之有泉随而湧出乃

承以石檻引為一渠

其清若鏡味甘如醴

南注丹霄之右東

度於雙闕毋度青瑣

縈帶紫房激揚清波

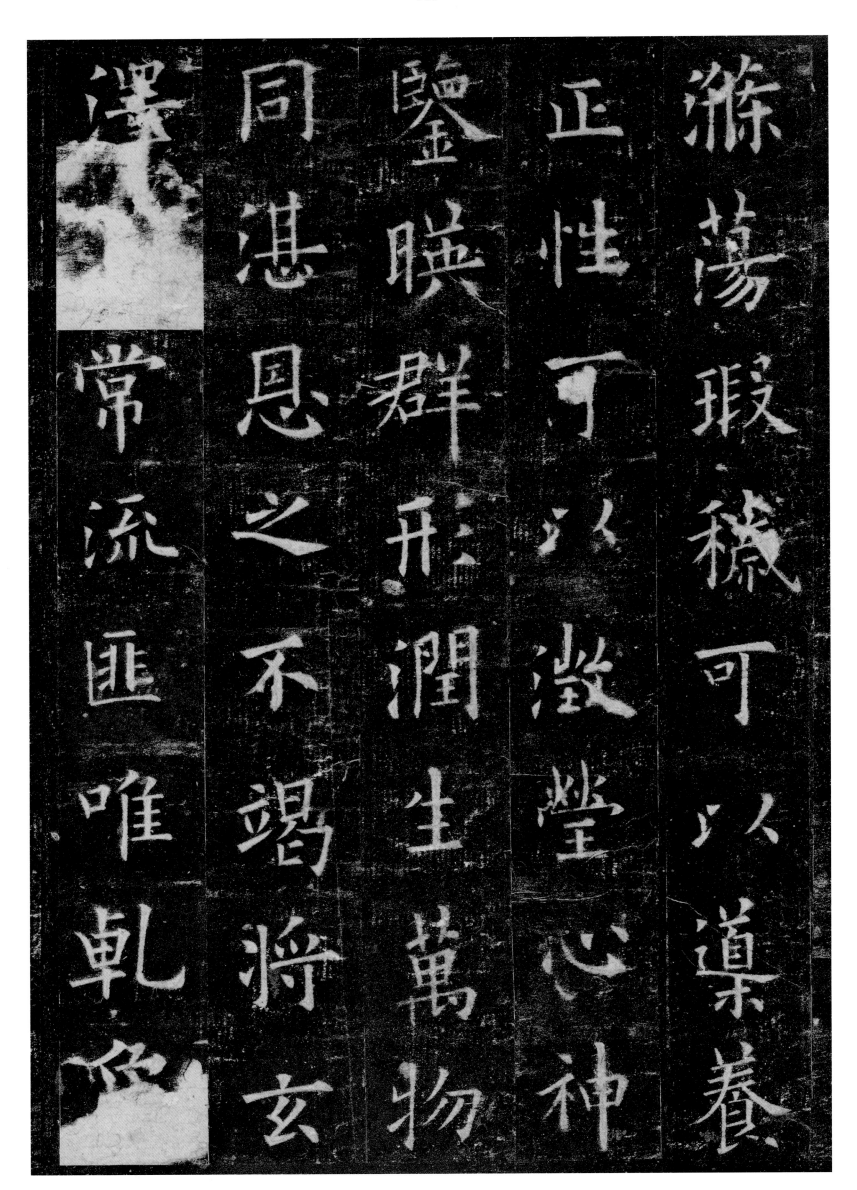

滌蕩瑕穢可以導養
正性可以澂瑩心神
鑒暎群形潤生萬物
同湛恩之不竭將
澤常流匪唯乾坤

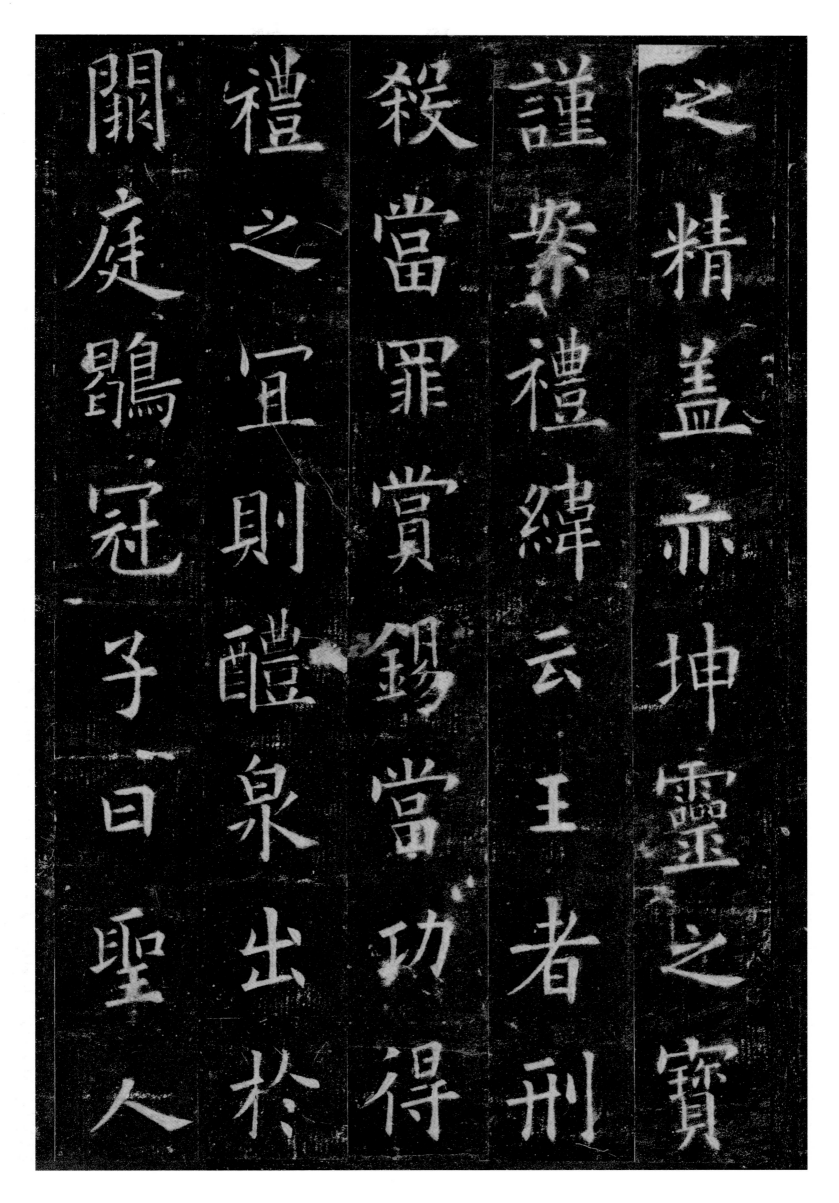

之精盖亦坤靈之寶謹案禮緯云王者刑殺當罪賞賜當功得禮之宜則醴泉出於闕庭鶡冠子曰聖人

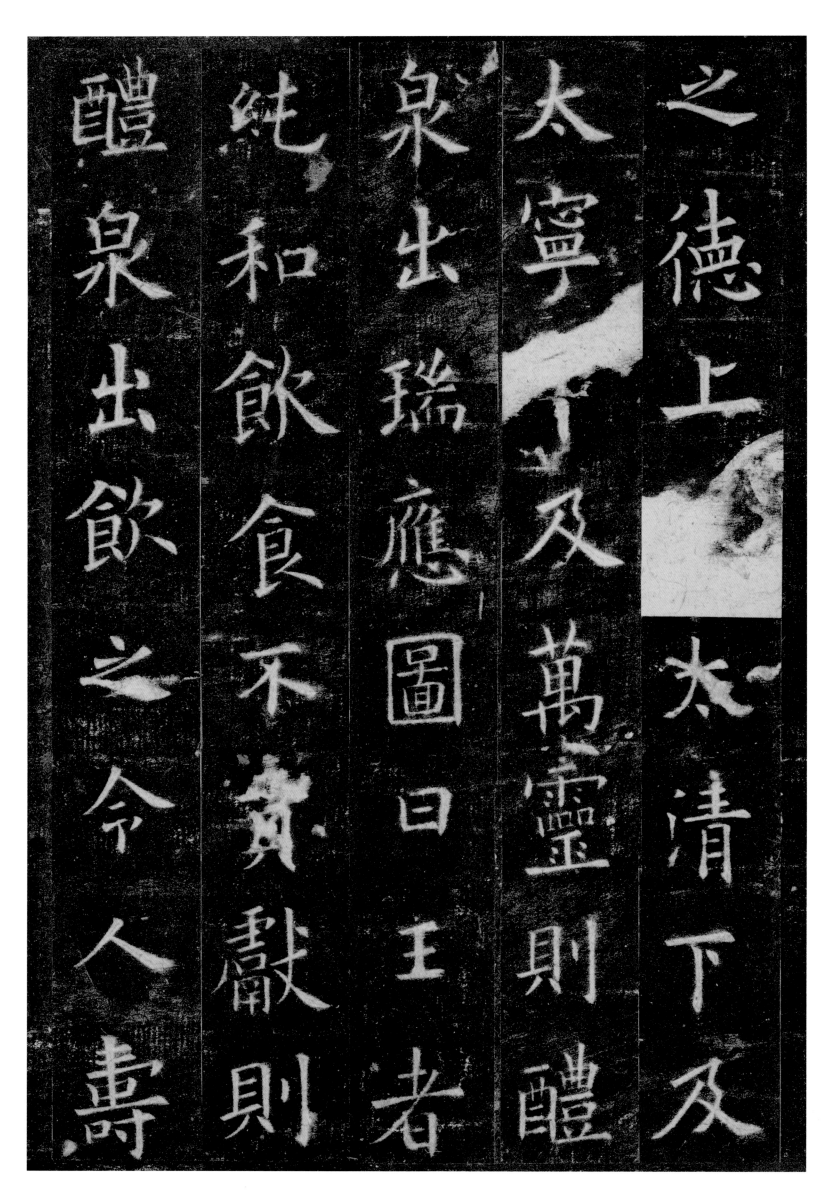

之德上。太清下及
太寧，及萬靈則醴
泉出，瑞應圖曰：王
者純和，飲食不貴
獻則醴泉出。飲之
令人壽。

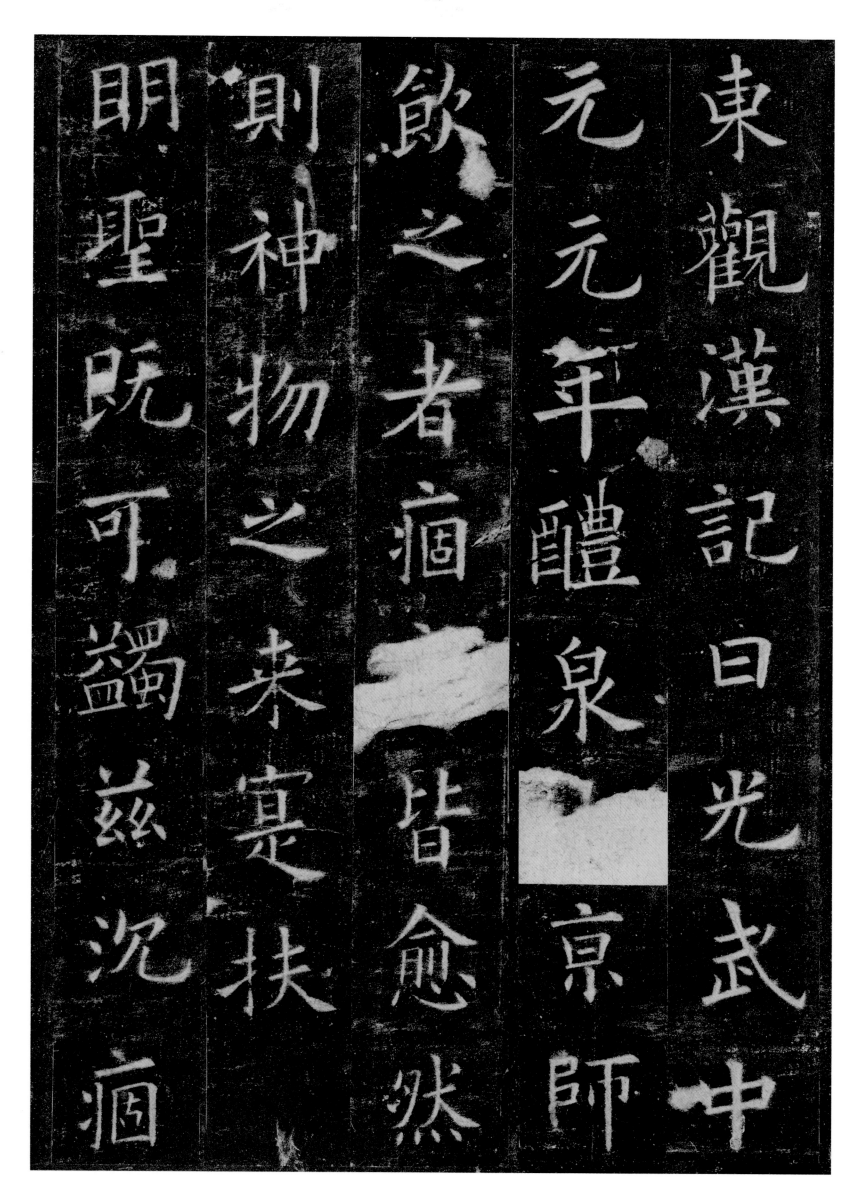

東觀漢記曰光武中
元元年醴泉出京師
飲之者痼□皆愈然
則神物之來寔扶
明聖既可蠲茲沈痼

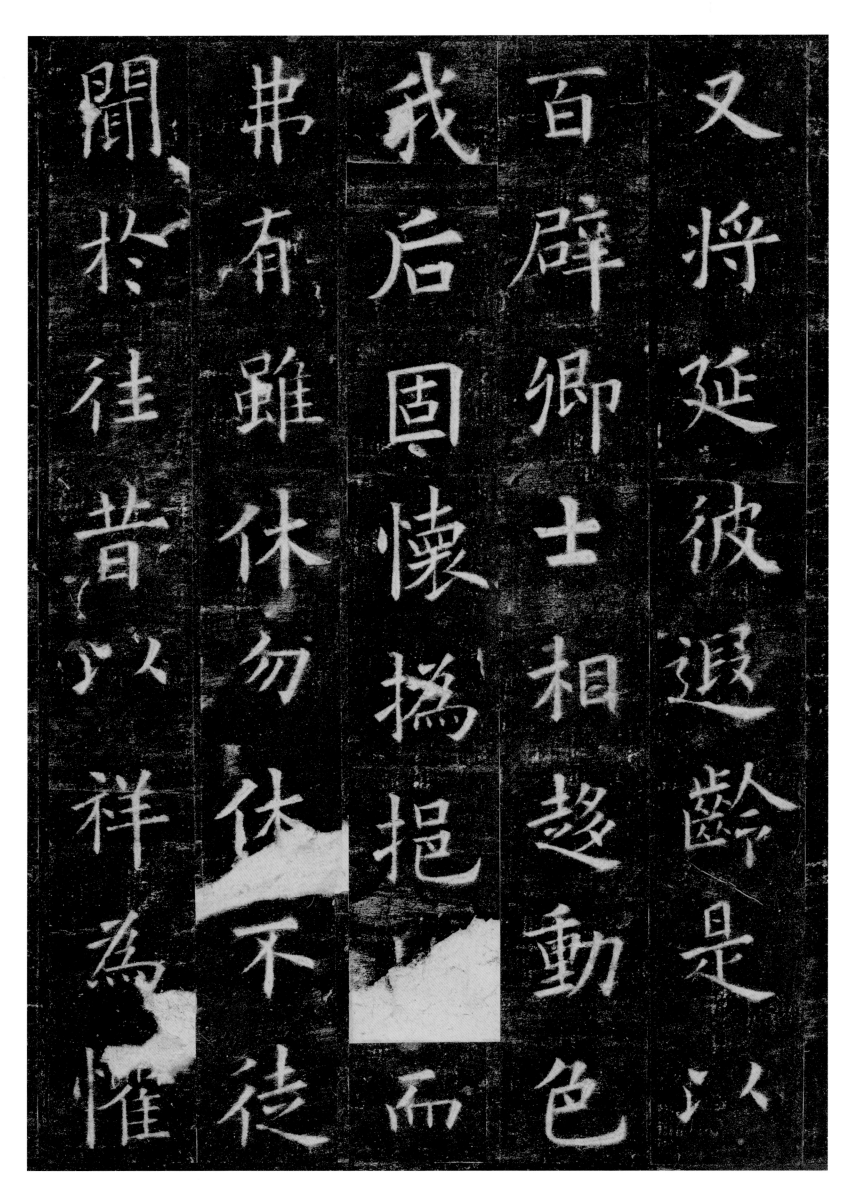

又將延彼遐齡是以

百辟卿士相趨動色

我后固懷撝挹而

弗有雖休勿休不徒

聞於往昔以祥為懼

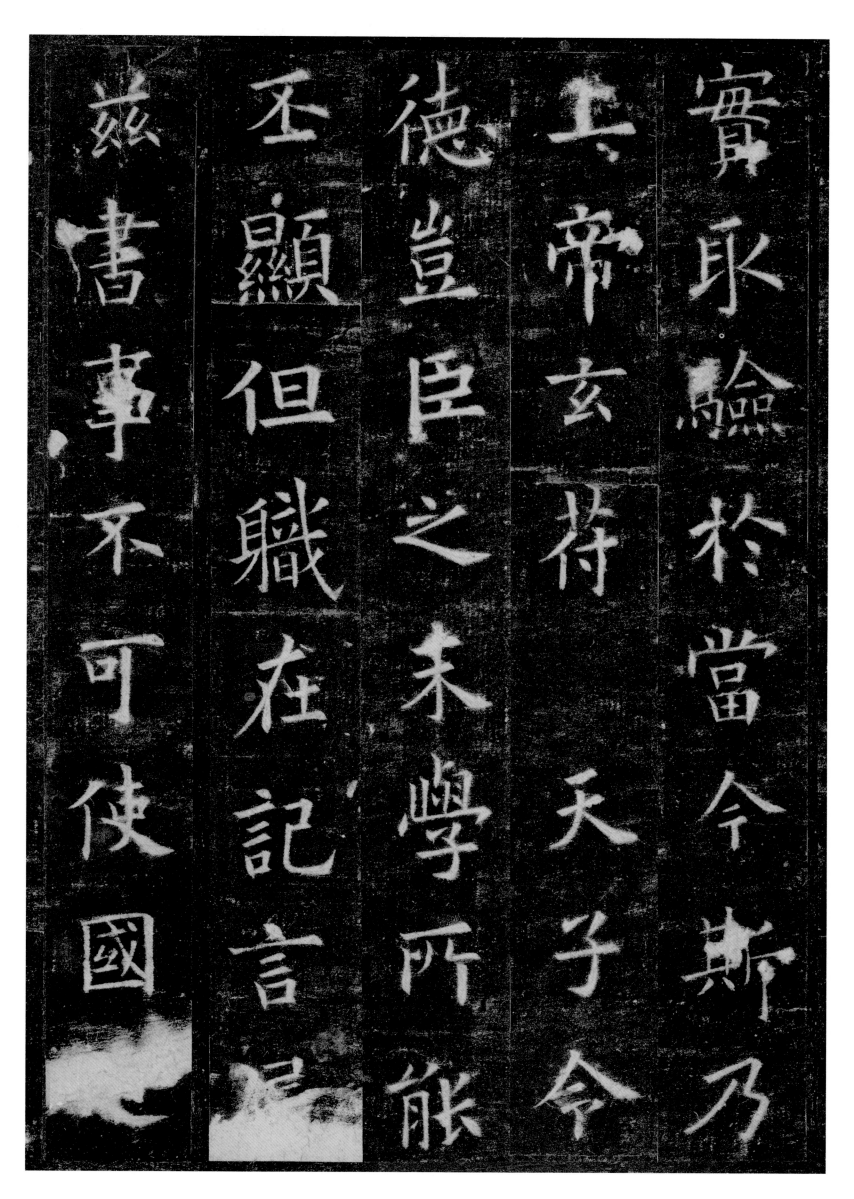

實取驗於當今斯乃

上帝玄符天子令

德豈臣之末學所能

丕顯但職在記言記

茲唐事不可使國

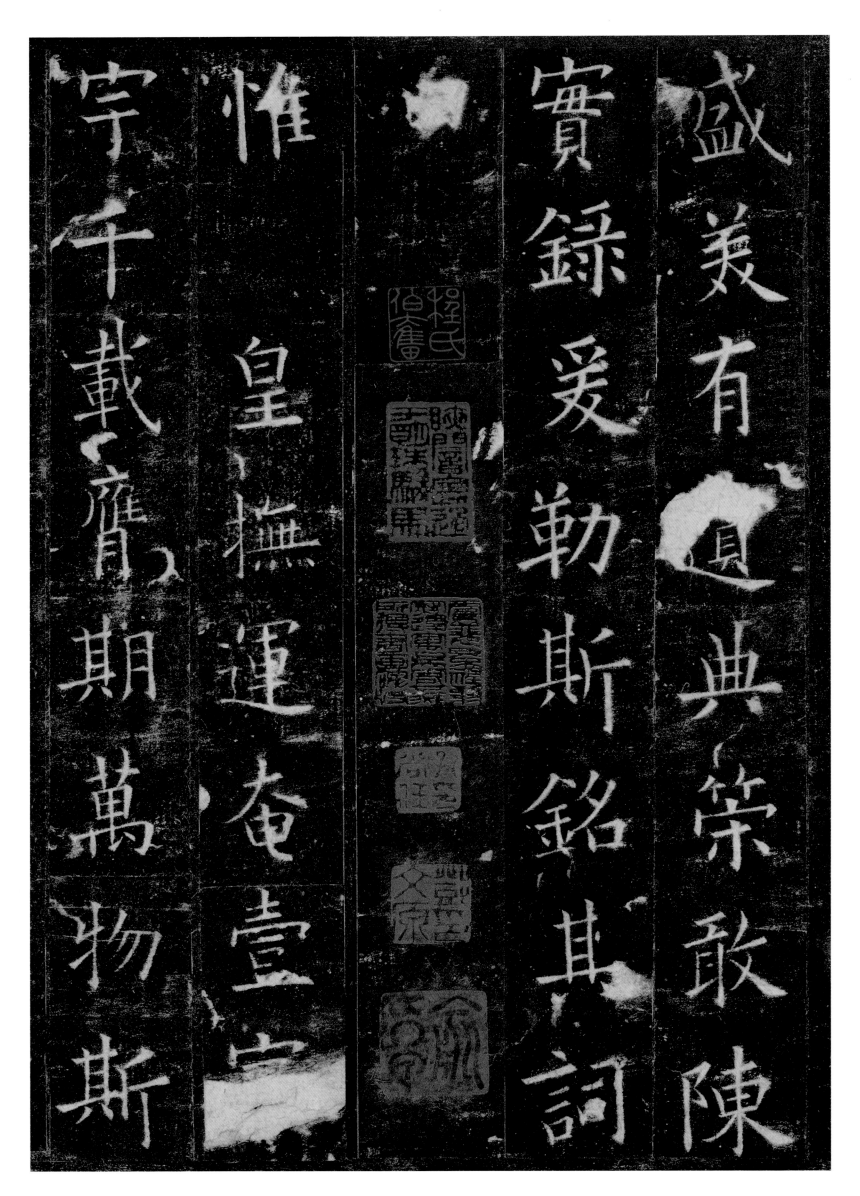

盛羡有，典策敢陳

實錄爰勒斯銘其詞

惟皇撫運奄壹宇

宇千載齊期萬物斯

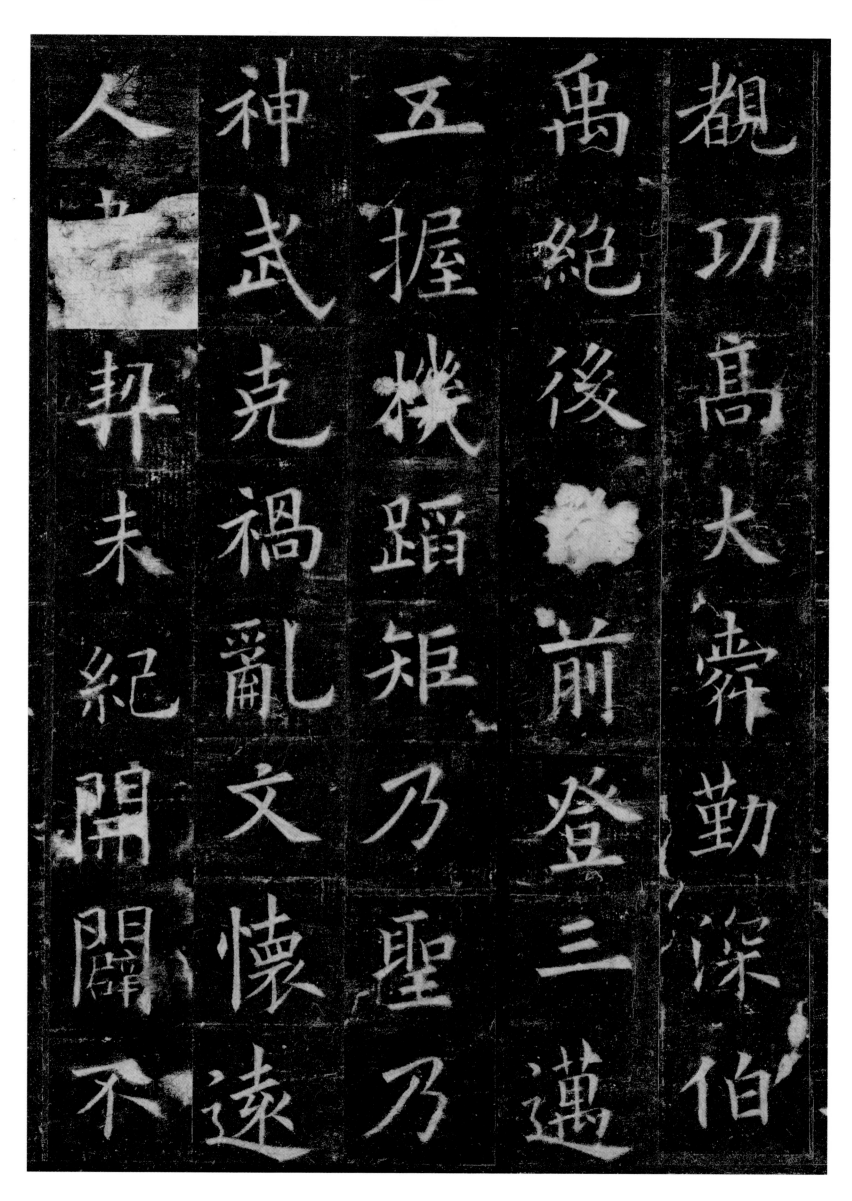

觀功高大舜勤深伯

邁絕後前登三邁

五握機蹈矩乃聖乃

神武克禍亂文懷遠

人□拜未紀開闢不

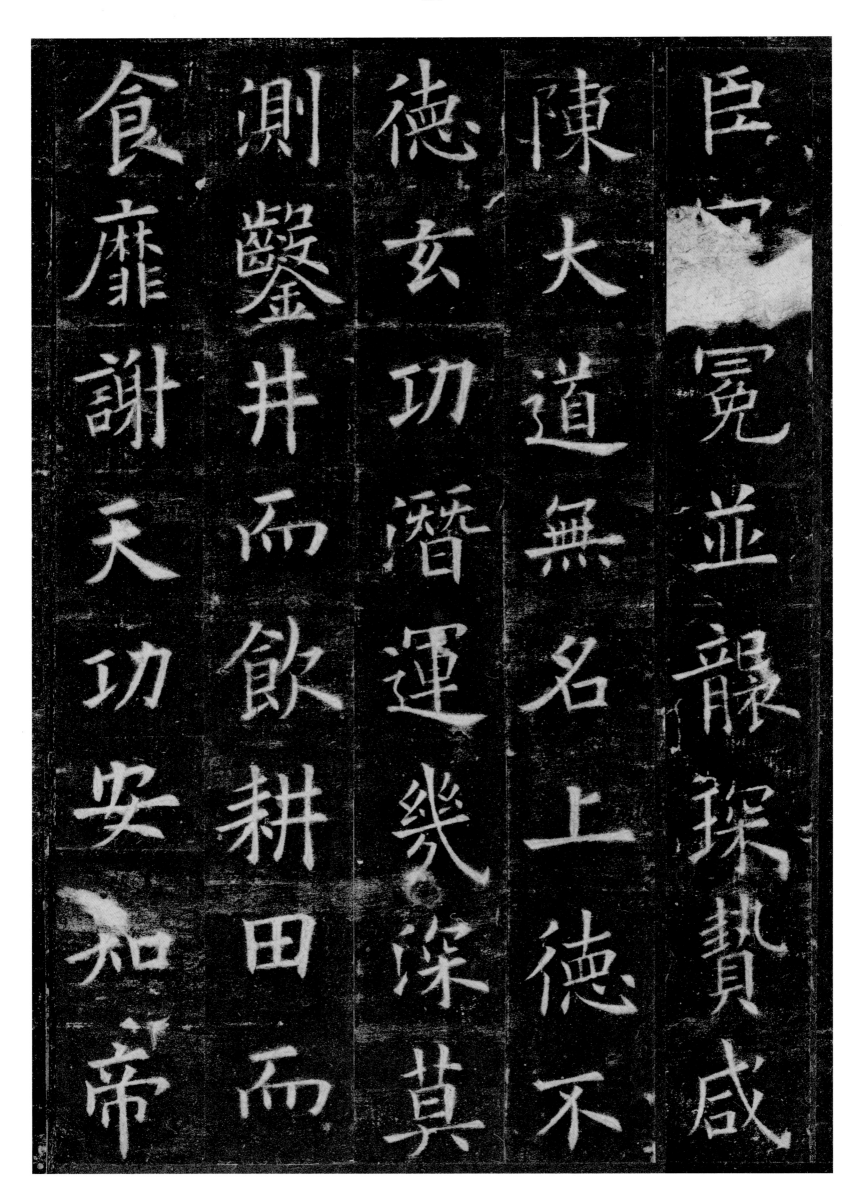

食靡謝天功安知帝　測鑒井而飲耕田而　德玄功潛運幾深莫　陳大道無名上德不　臣冕並靜琛贄咸

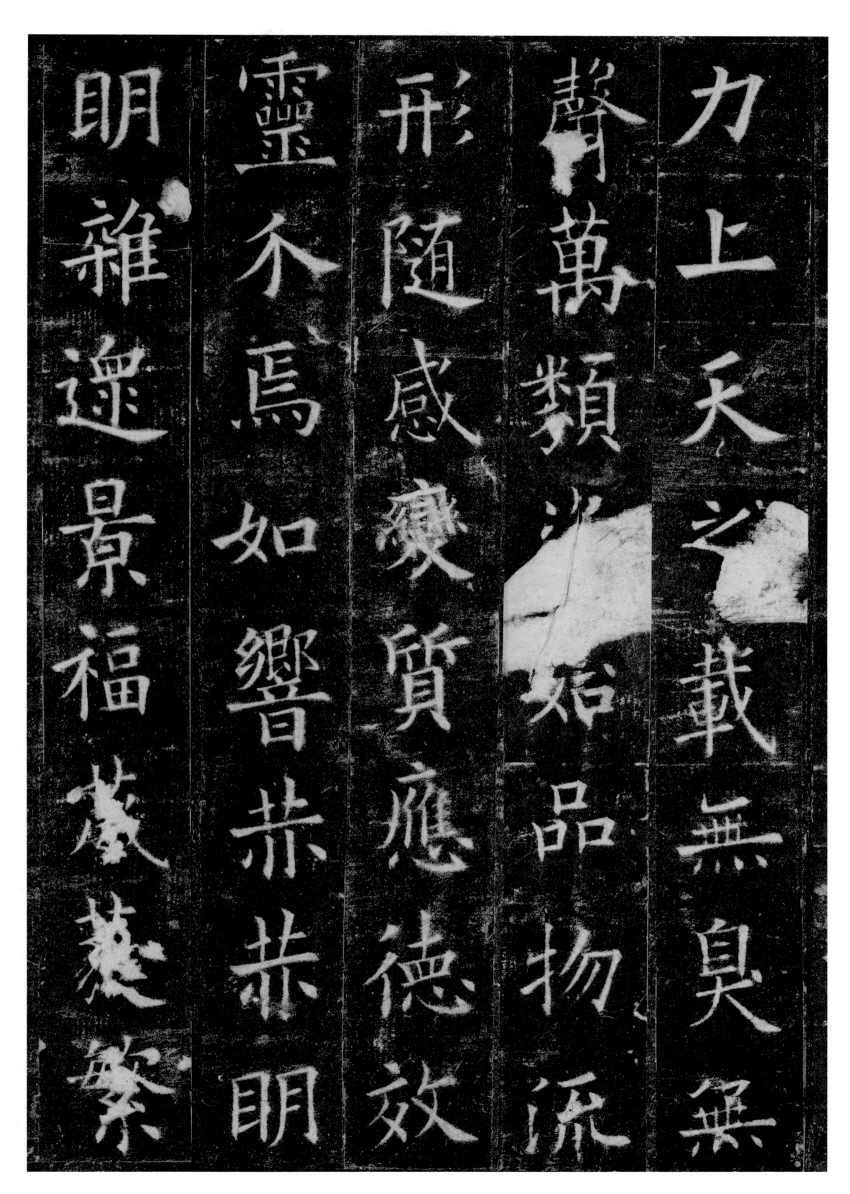

力上天之載無臭無
聲萬類　始品物流
形隨感變質應德效
靈不焉如響恭恭明
明雜遝景福臻慈繁

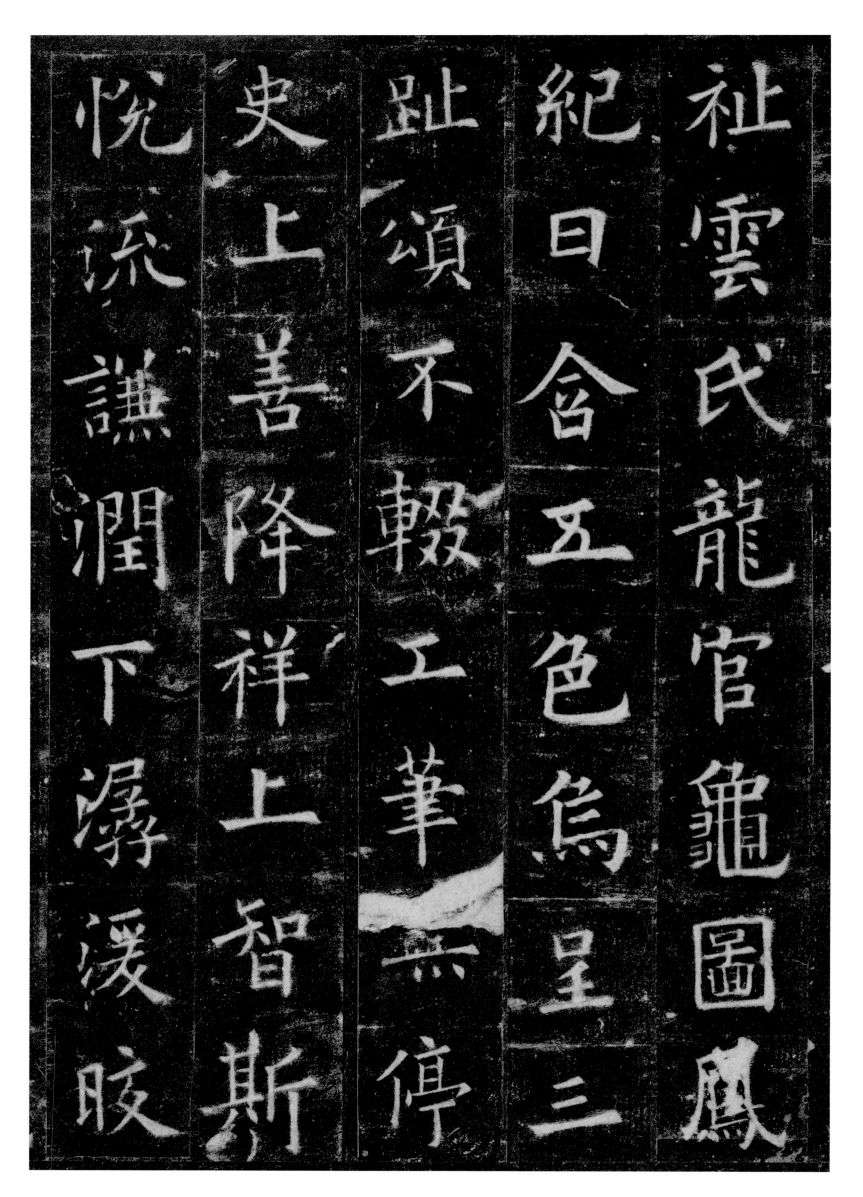

祉雲氏龍官龜圖鳳
紀曰含五色烏呈三
趾頌不輟工筆無停
史上善降祥上智斯
悅流讜潤下潺湲眤

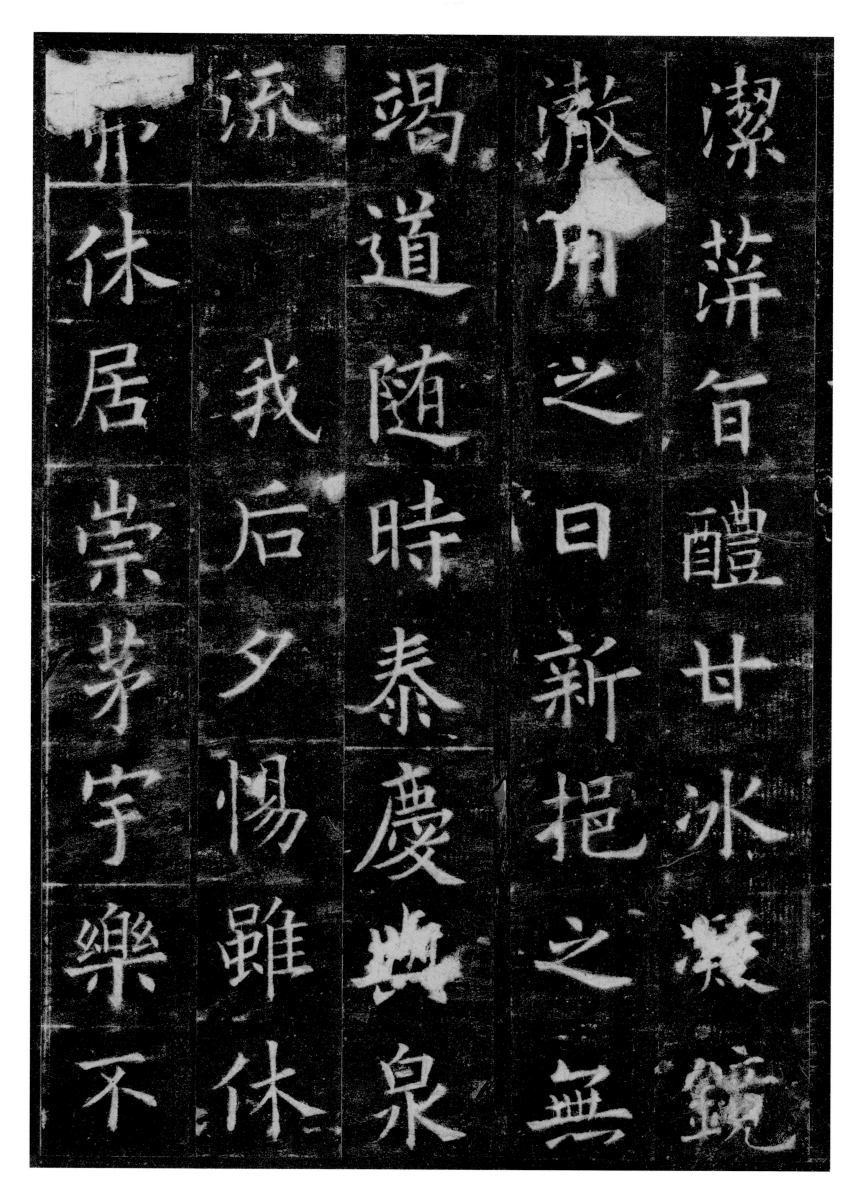

潔萍百醴甘冰凝鏡

澂用之曰新挹之無

竭道隨時泰慶與泉

涼我后夕惕雖休

宇休居崇茅宇樂不

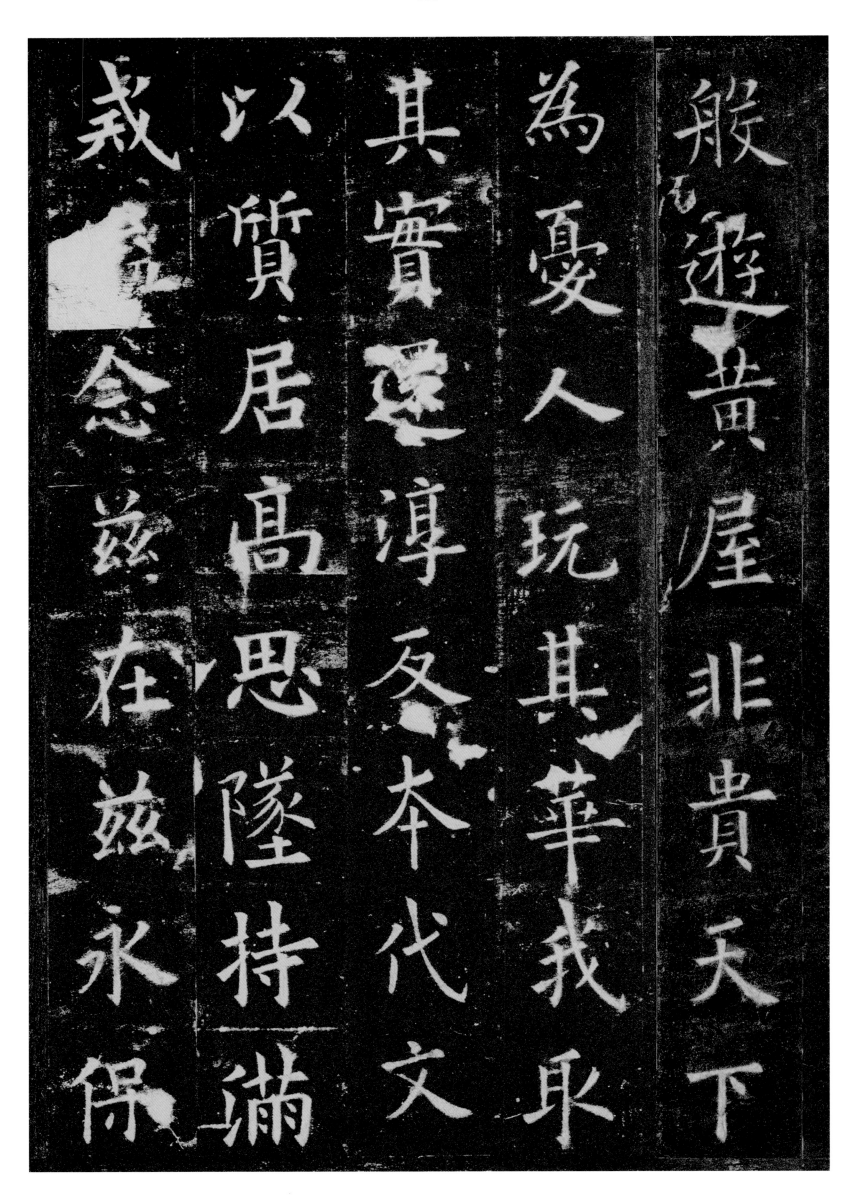

般遊貴壘非貴天下

為憂人玩其華我取

其實還淳反本代文

以質居高思隆持滿

我念茲在茲永保

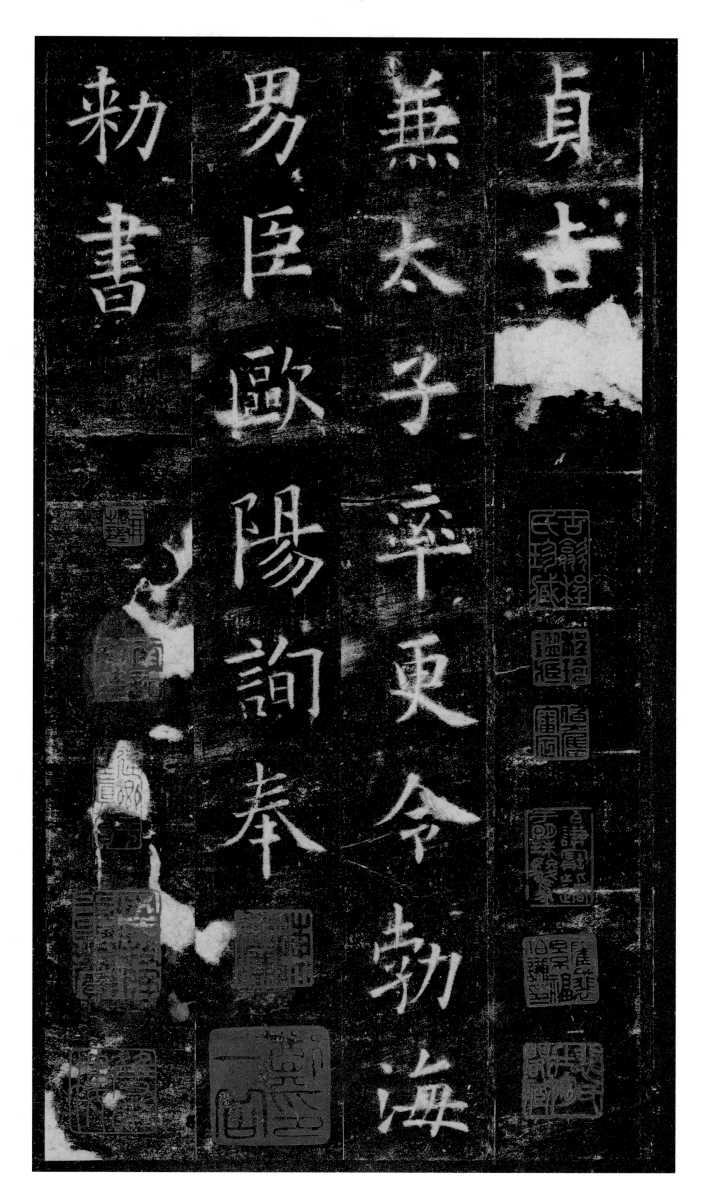

勅書

男臣歐陽詢奉

無太子率更令勅海

貞古

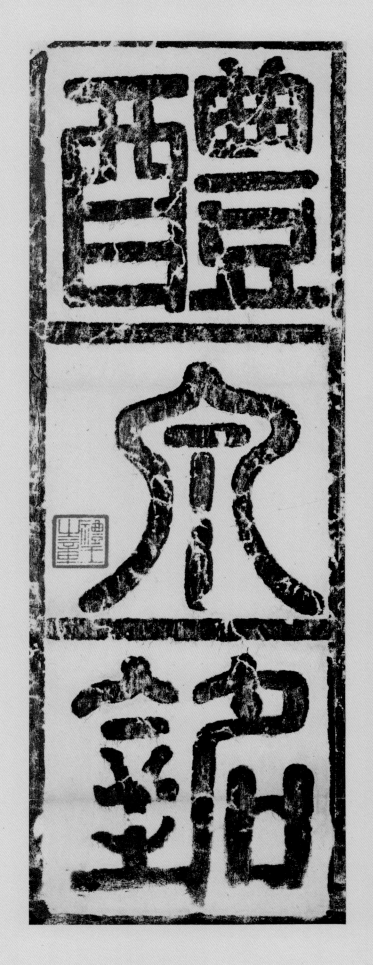
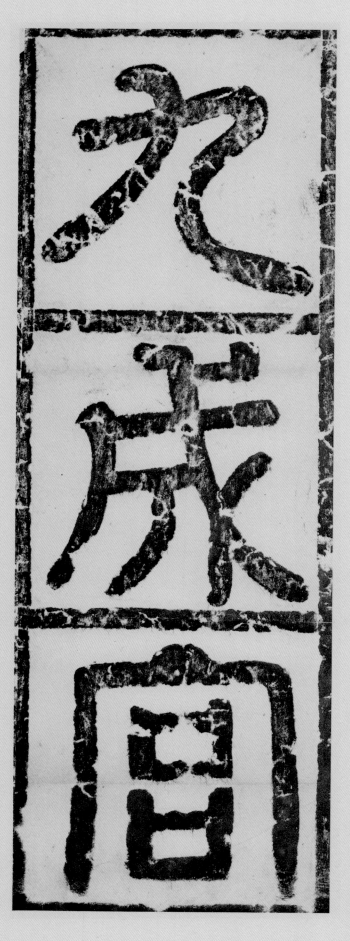

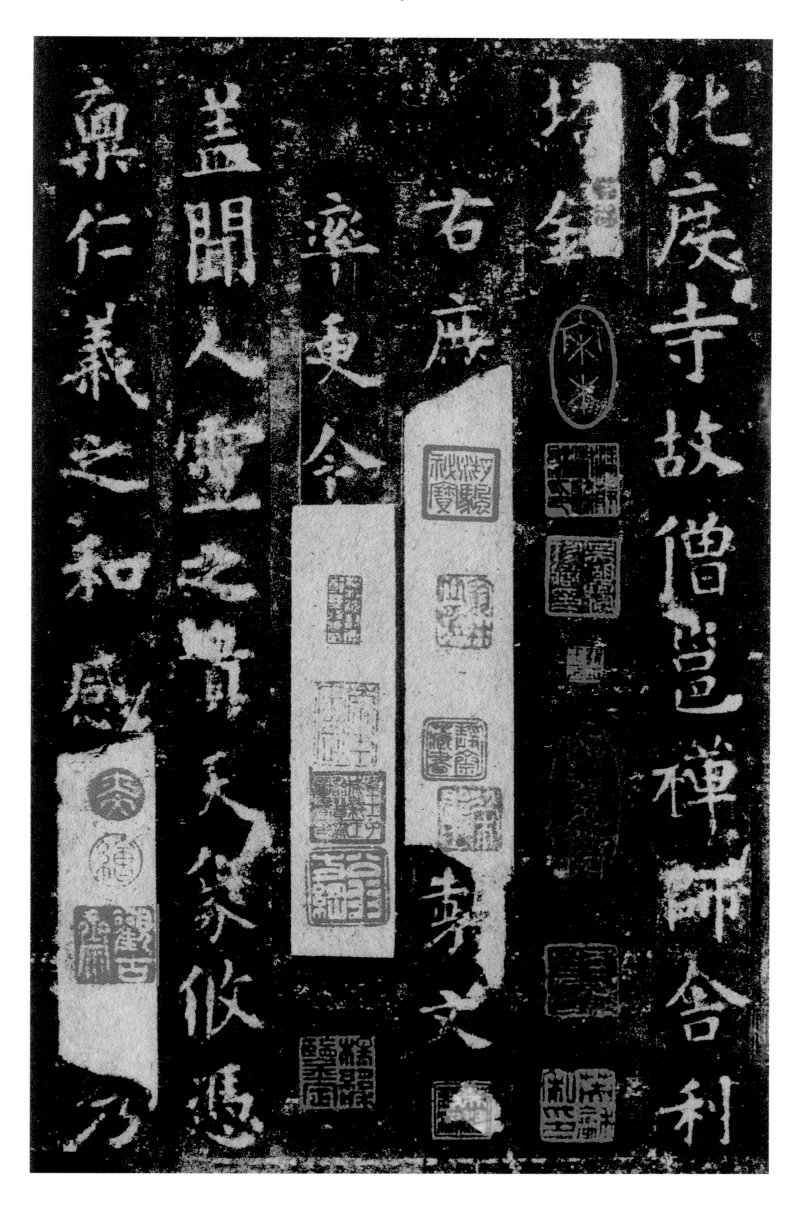

化度寺故僧邕禪師舍利塔銘

均金

右庶

遂更今

盖聞人靈之貴天降依憑

稟仁義之和感

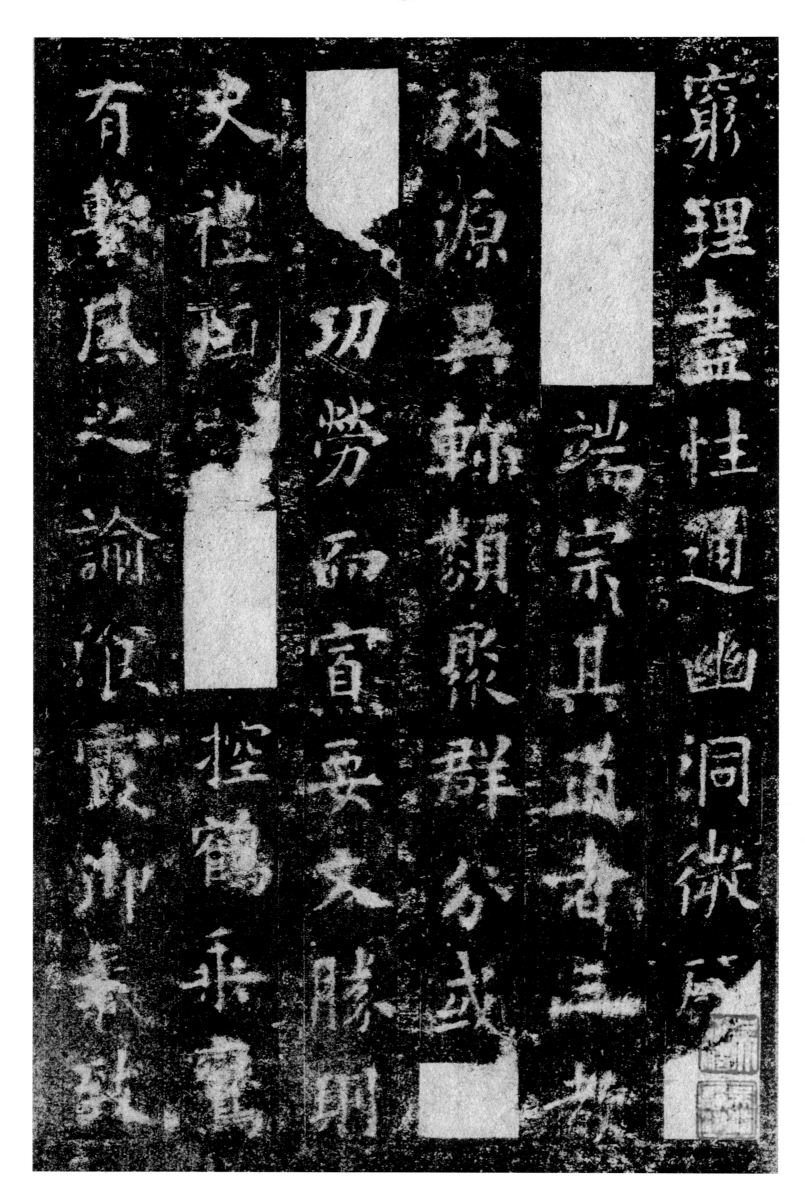

窮理盡性通幽洞微□□端宗具道在三教殊源異軫類眾群分或□□功勞而宣要文脉明□□禮而□控鶴乘鳧有繫風之論但霞卿奉此□

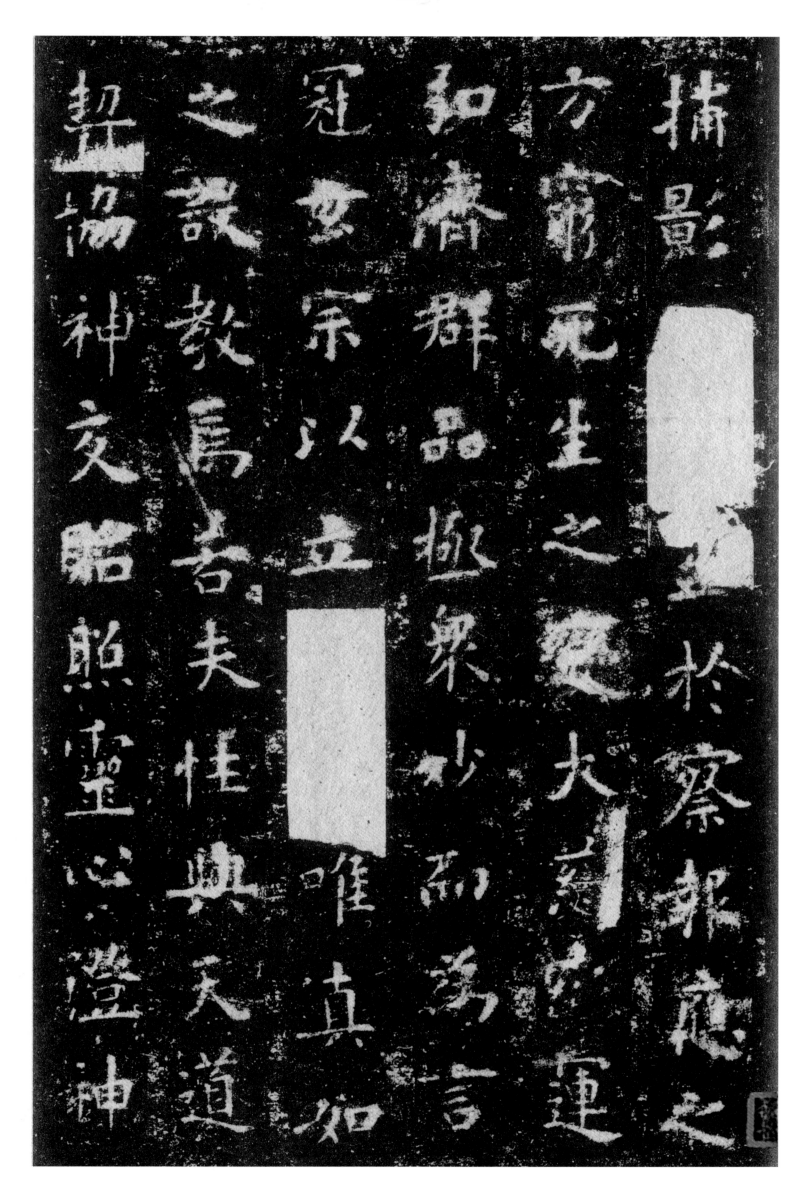

挈影之至於察邦庶之

方窮死生之惡大寂定建

如濟群品斂眾砂而為

冠如宗以立

之設教焉者夫性與天道

趯協神交賠照靈心澄神

唯真如

言

慧

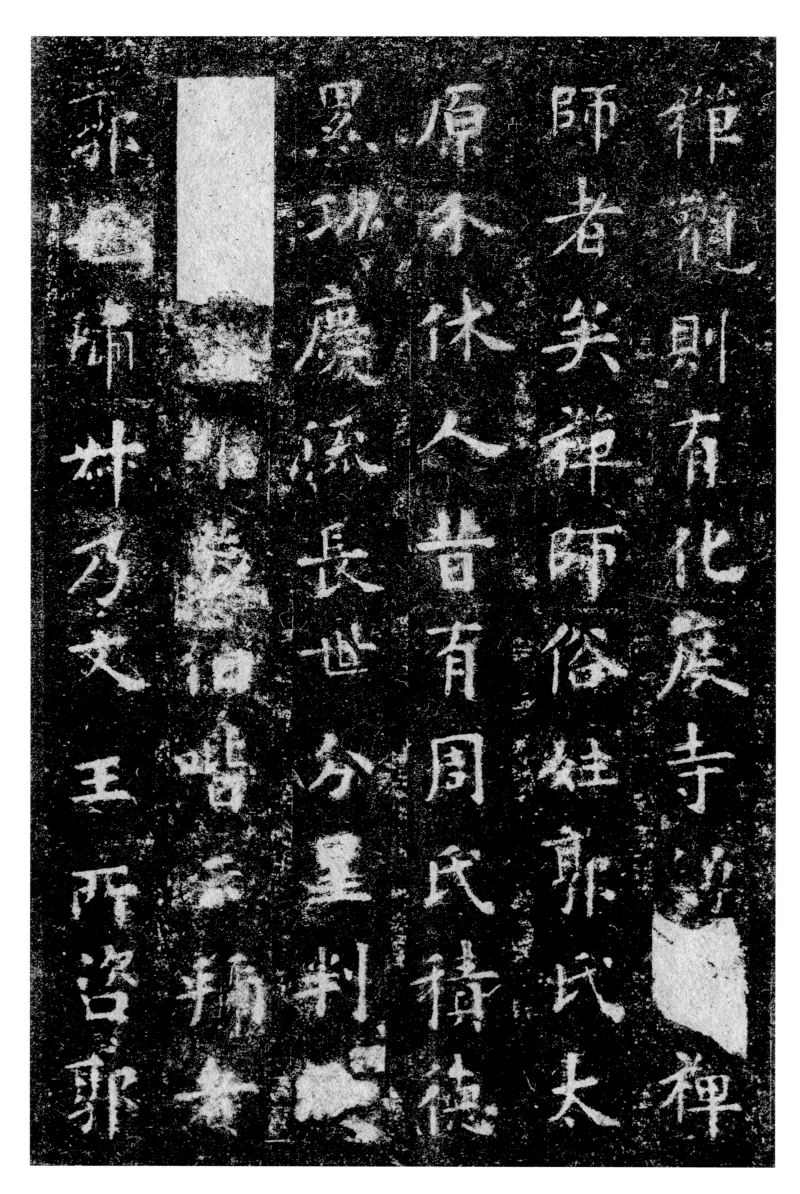

禪觀則有化度寺沙

師者矣禪師俗姓郭氏太

原不休人昔有周氏積德

累觀慶流長世

郭□師林乃文王所咨郭

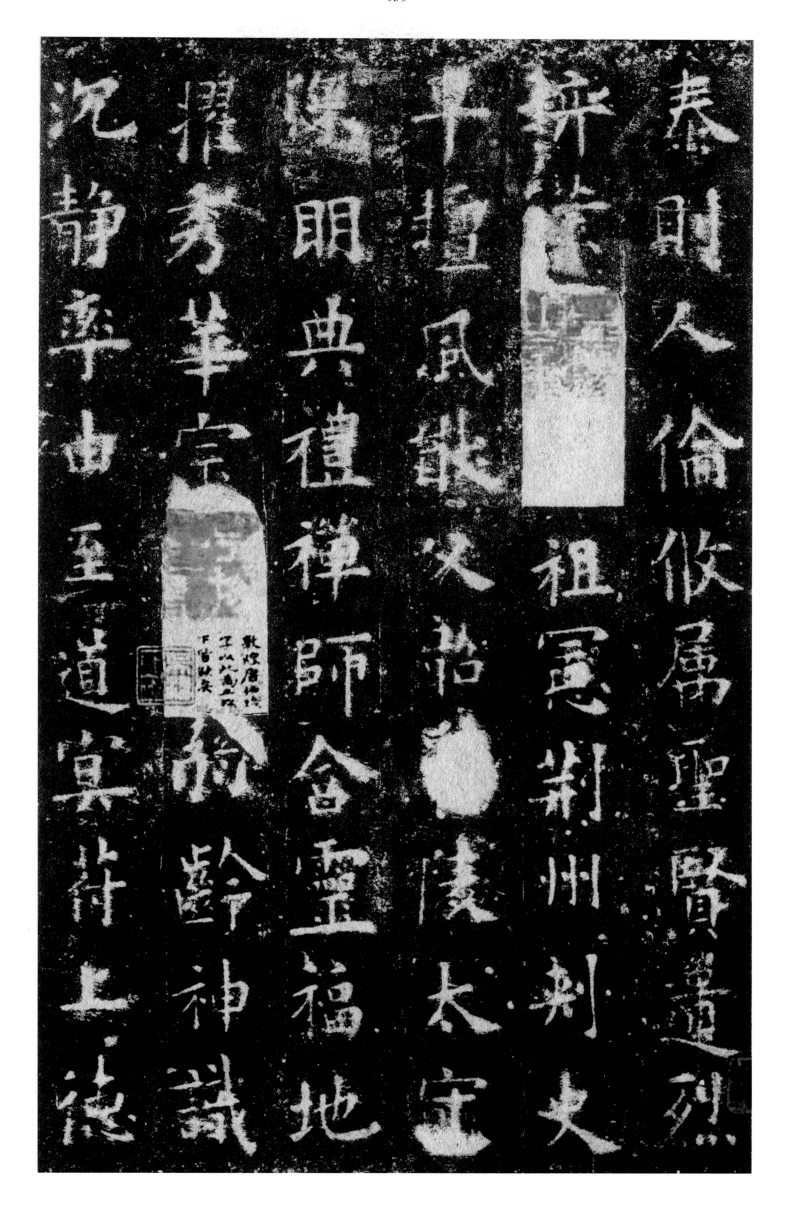

秦明人倫做屬聖賢遺烈然
弈葉一祖寔荊州荊史
平遺風歟次結祖寔荊州刺史
臨明典禮禪師舍靈福地太宝
擢秀華崇躬齡神識
沉靜孝油至道真靜上德

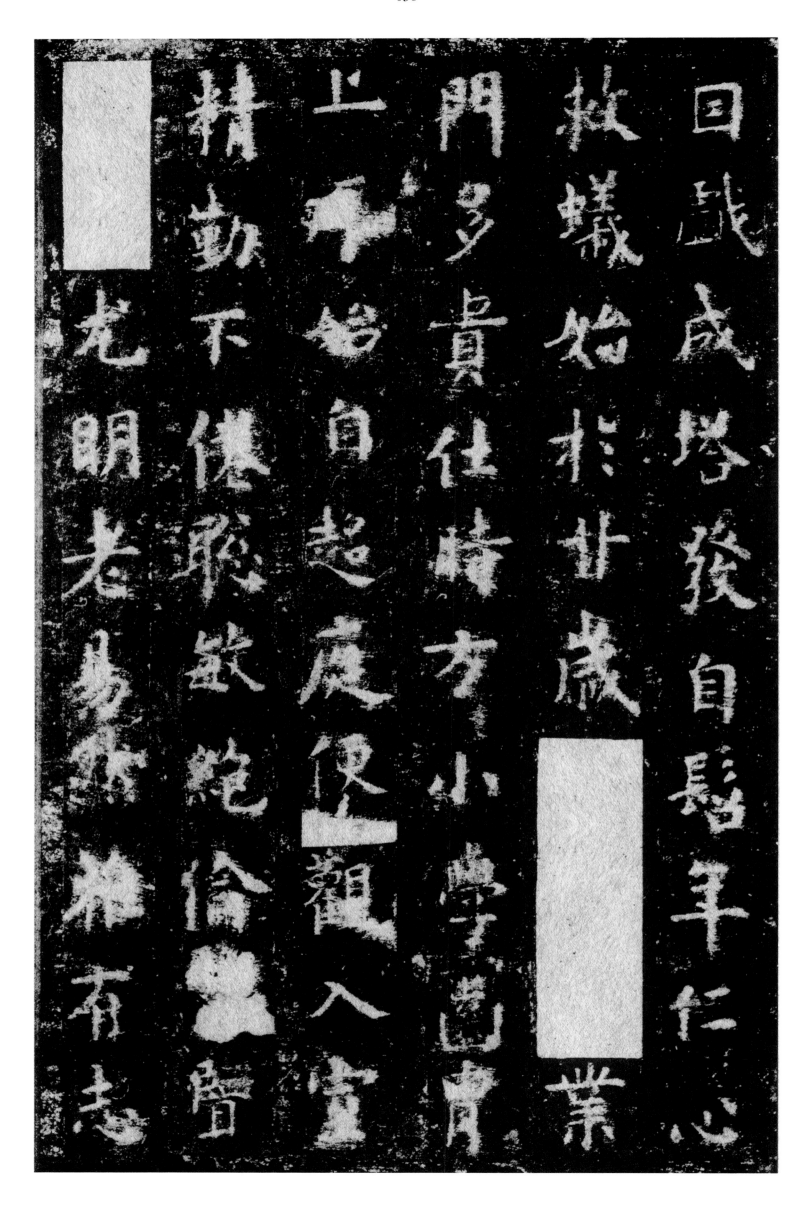

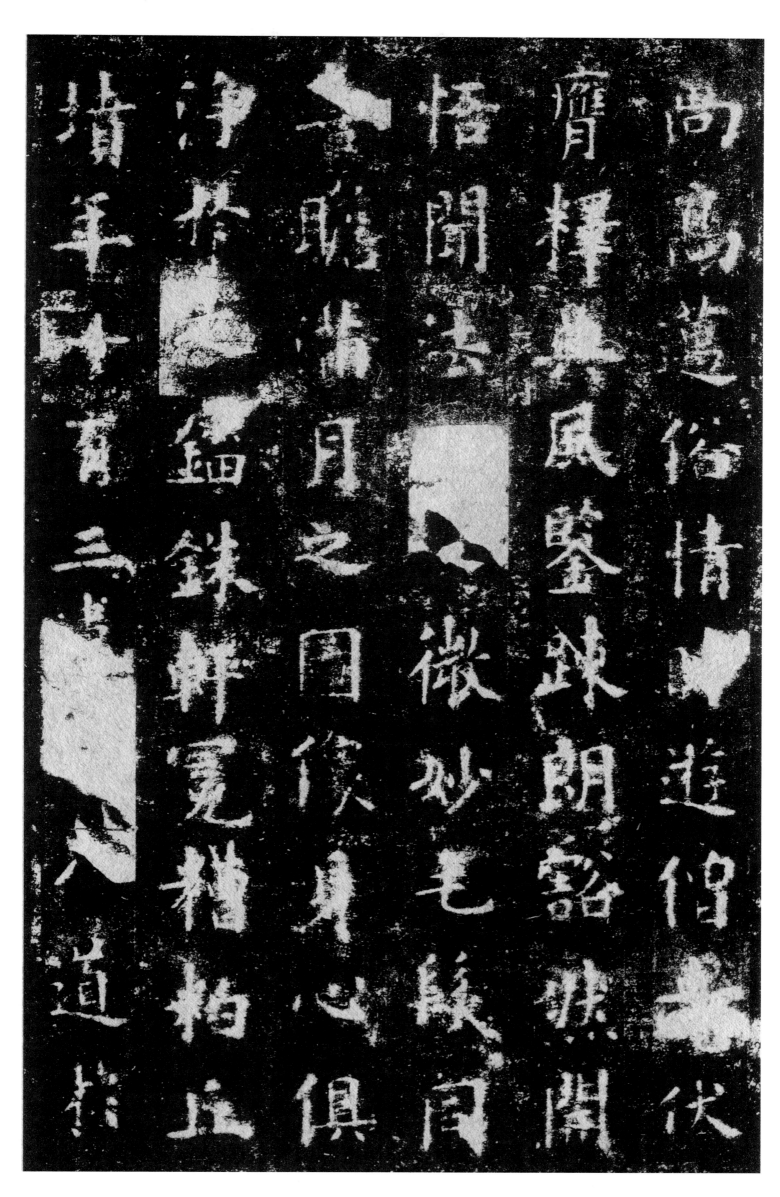

尚烏薗俗情□遊得□伏
齊釋與風鑒諫朗豁怢閒
悟聞法□□□微妙毛氂心俱
金□貼焠月之圓俟貝心俱丘
津搭□□錘軒冤粗杨□道茲
靖年卅麦三烏□□□□道茲

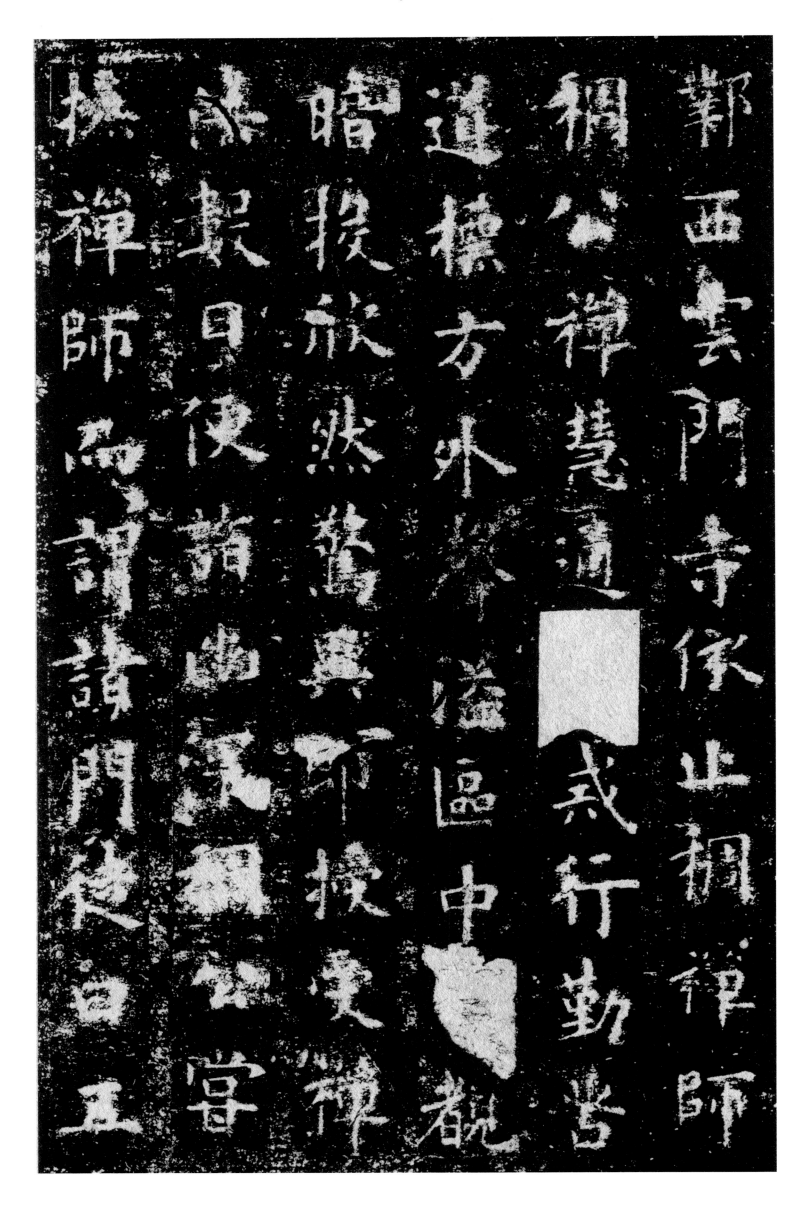

鄴西雲門寺僧止棚禪師

稠公禪慧通□貳行勤□

道標方外鬰德區中觀

暗投欣然驚異師授愛

成慇曰便前幽涉汭禪

撫禪師□謂諸門徒曰五

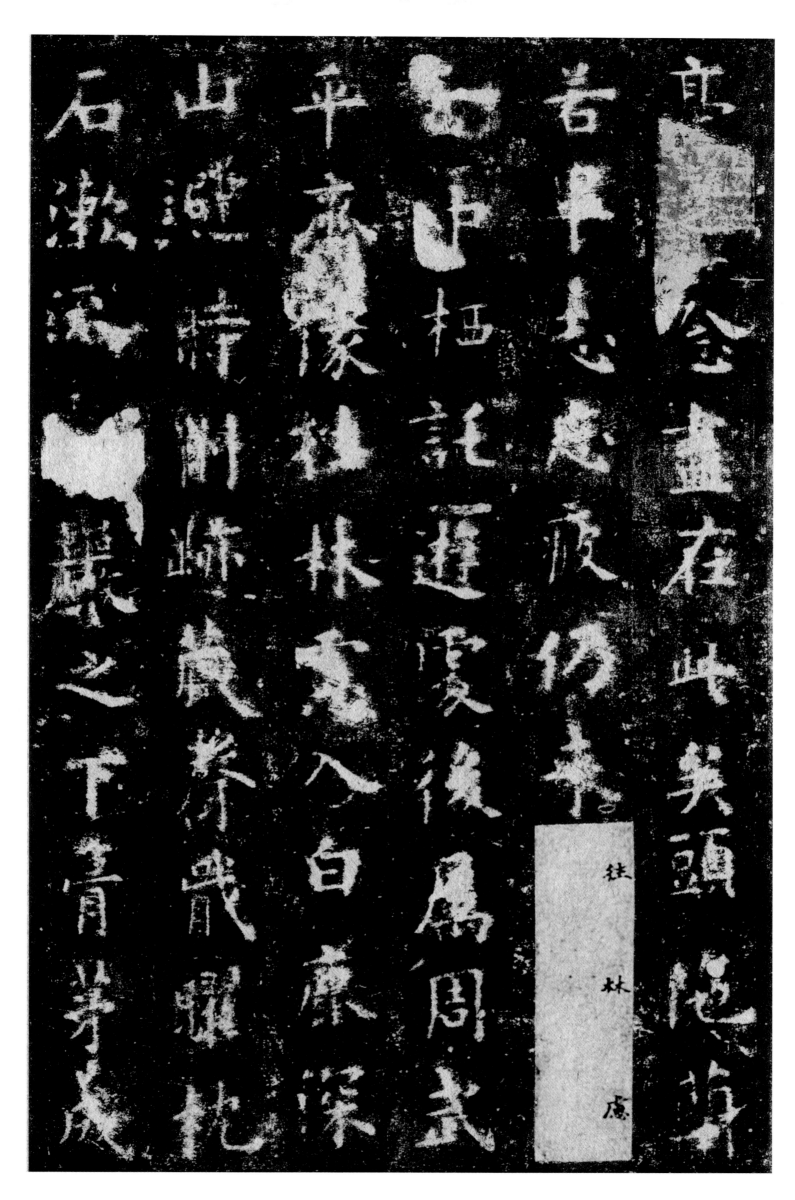

念盡在此奚頭隱莫
吉平志是疲份幸
如正柩託遷廈後爲周武
平來隊社林克入白廉深
山澀崎跡錢茶戢曜
石激溪巖之下青茅成

往林慮

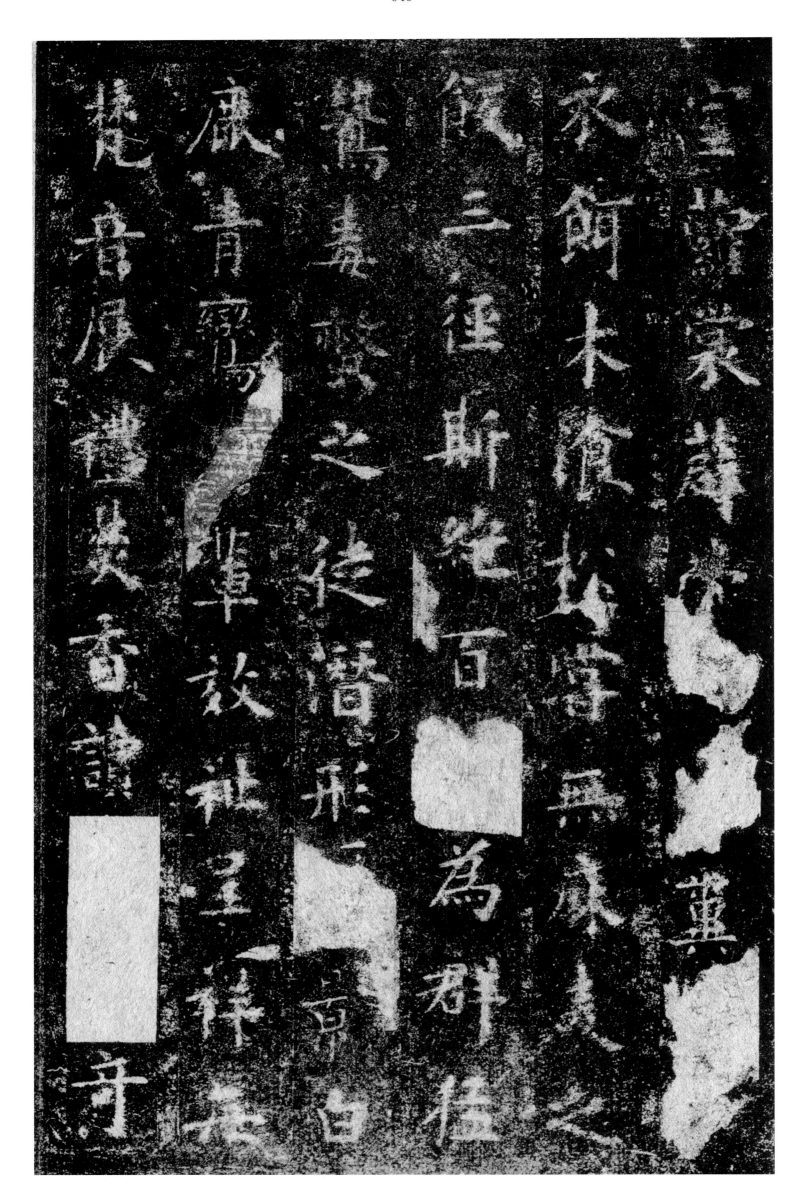

宣籠蒙蒞茂水
交飾木滾於峰
飲三徑斯於百
為妻駭之化潛形
庶青寧為車敦社呈禅
楚音屬禮裝香諭寺為群住

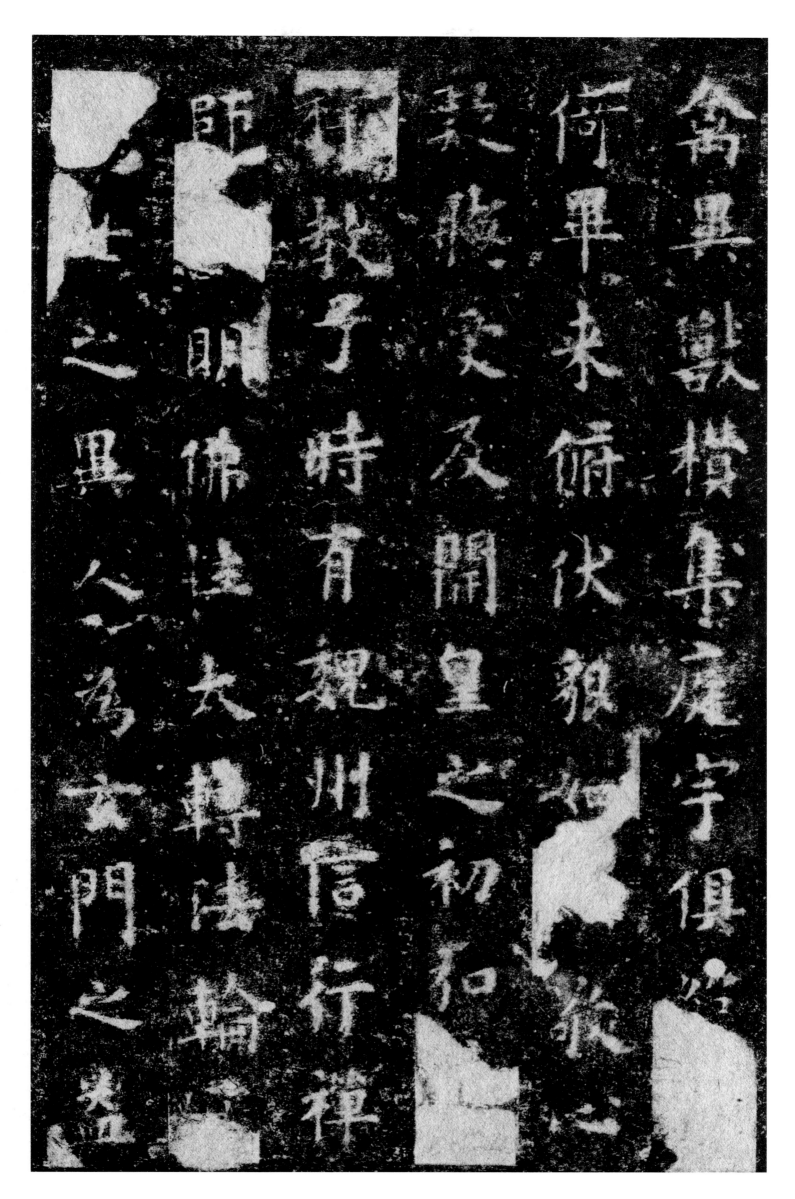

舍具戢横集庭宇俱泯

俯畢来俛伏貌好於

裝救受及開皇之初和

師□□□釈子時有魏州信行禪

□□□明佛法太轉法輪之

□之異公為玄門之盛

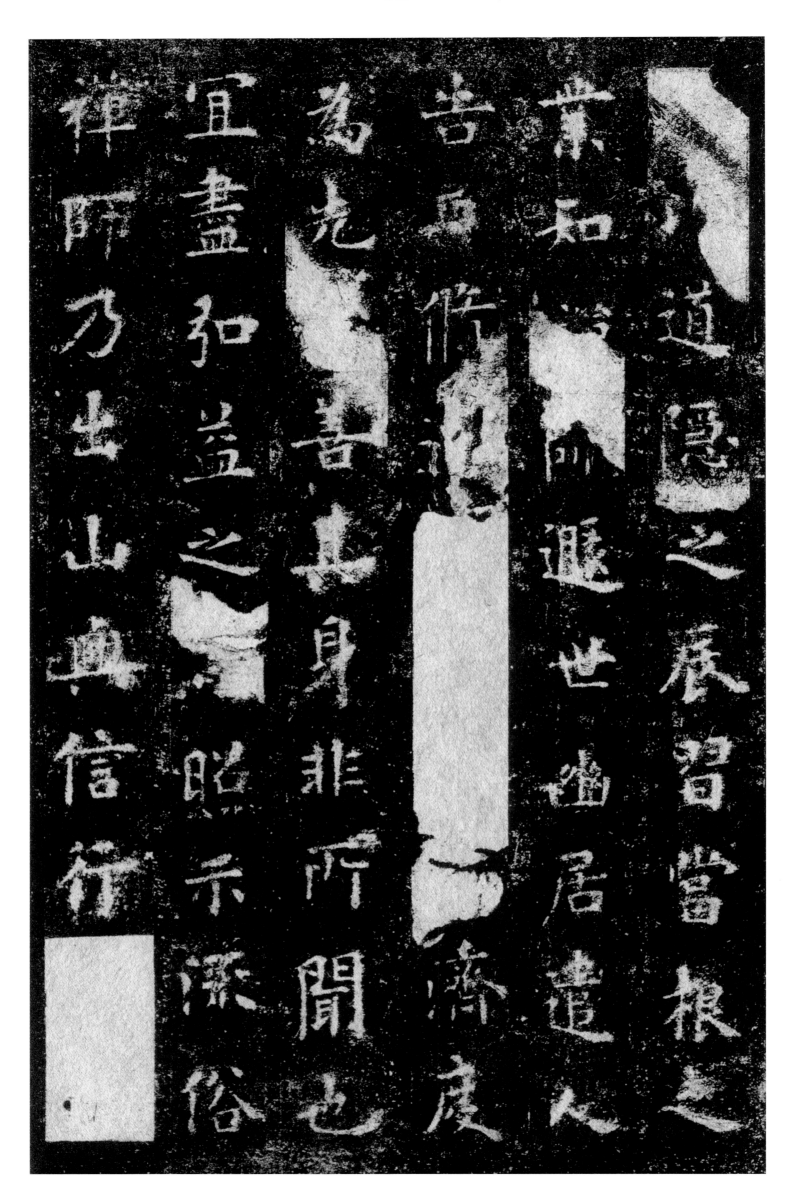

禅师乃出山典信行
宜尽弘益之昭示深俗
为元書志貝非所聞也
岂而修濟也
崇知向逃世畫居遗遗
道隐之展習當根之

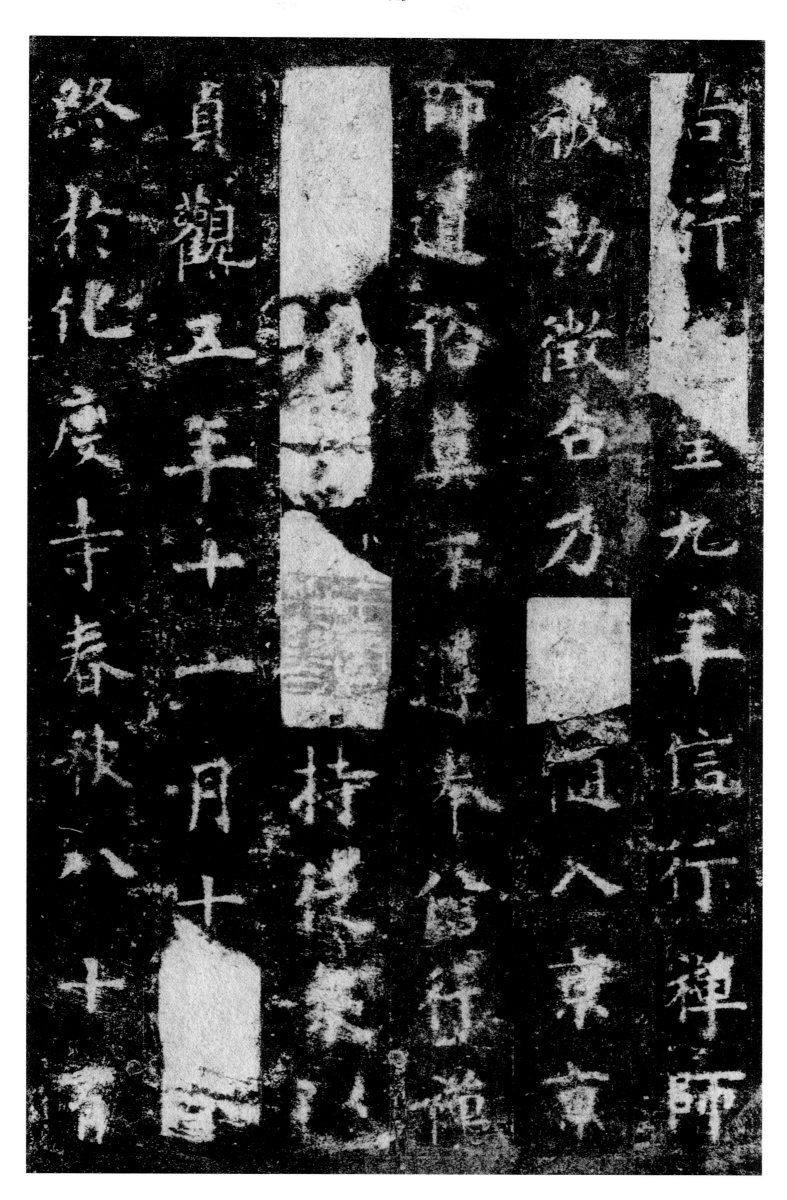

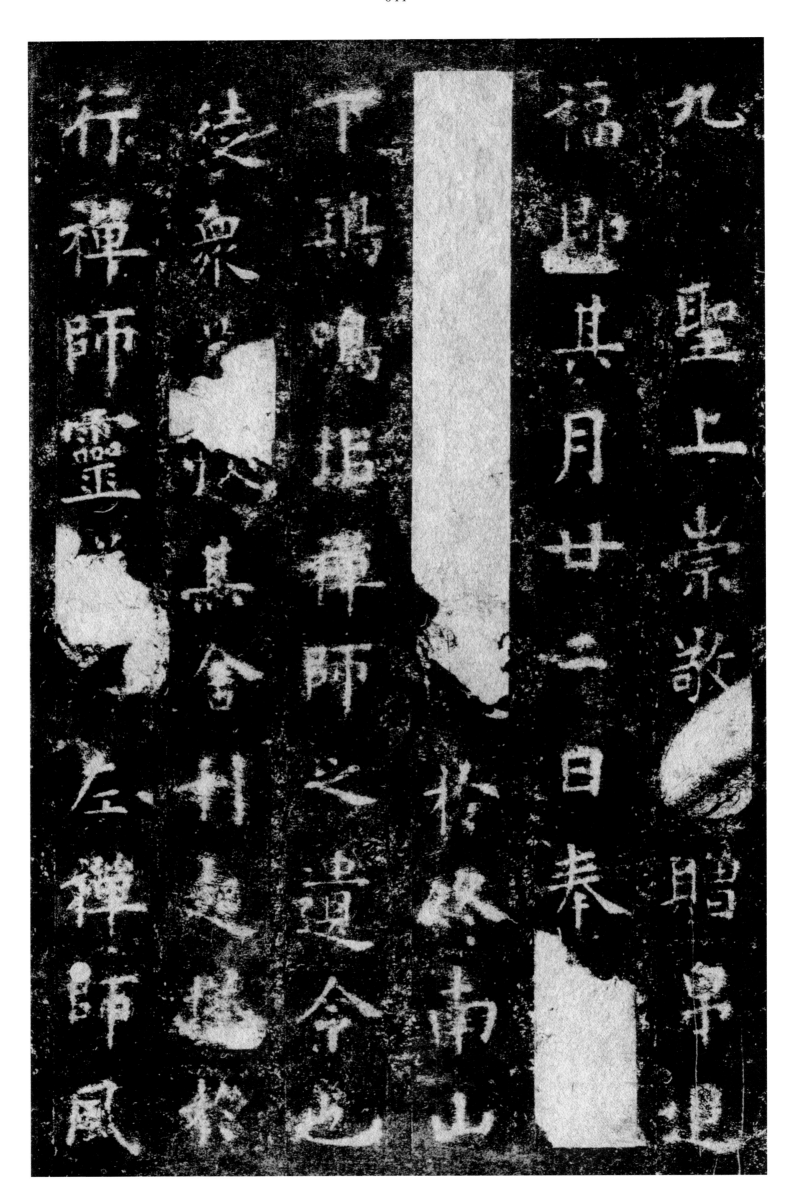

行禪師靈　　左禪師風

徒眾以其舍於州恩越於

丁鴻鳴非律師之遺今也

福趣其月廿一日奉於終南山

九聖上崇敬贈昂迪

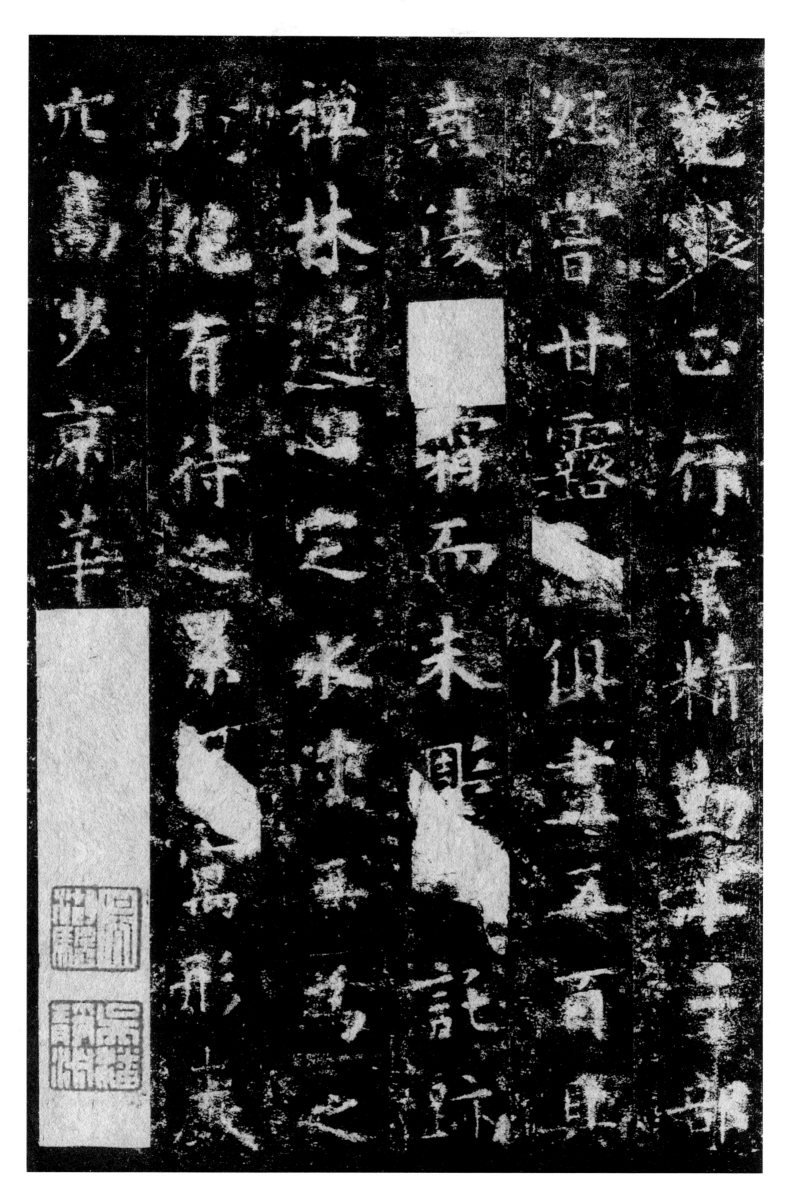

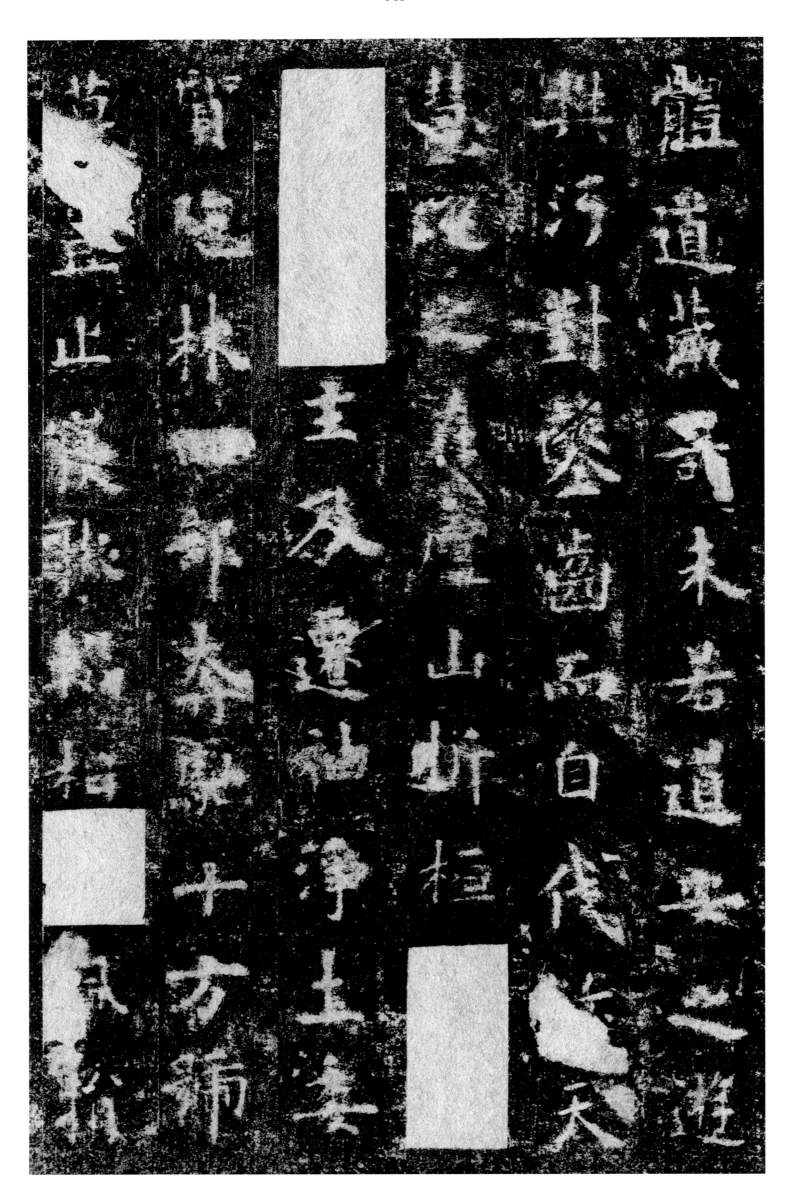

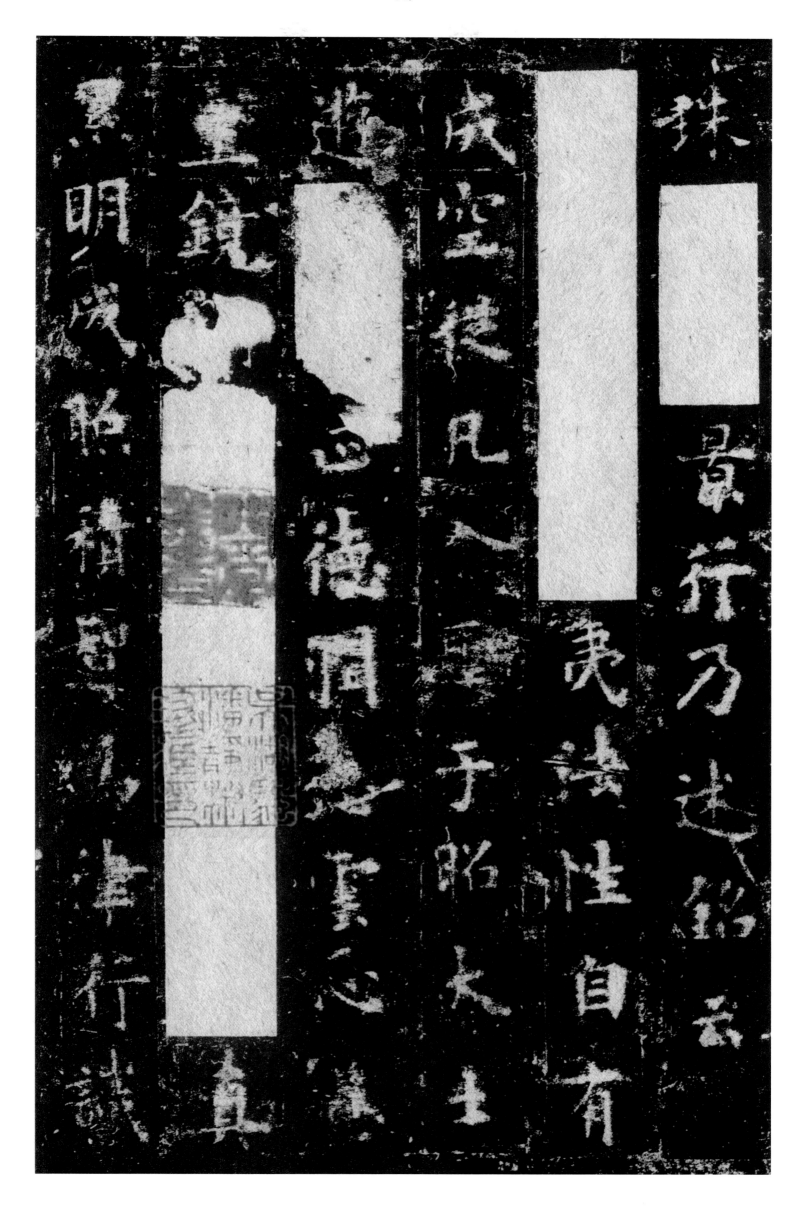

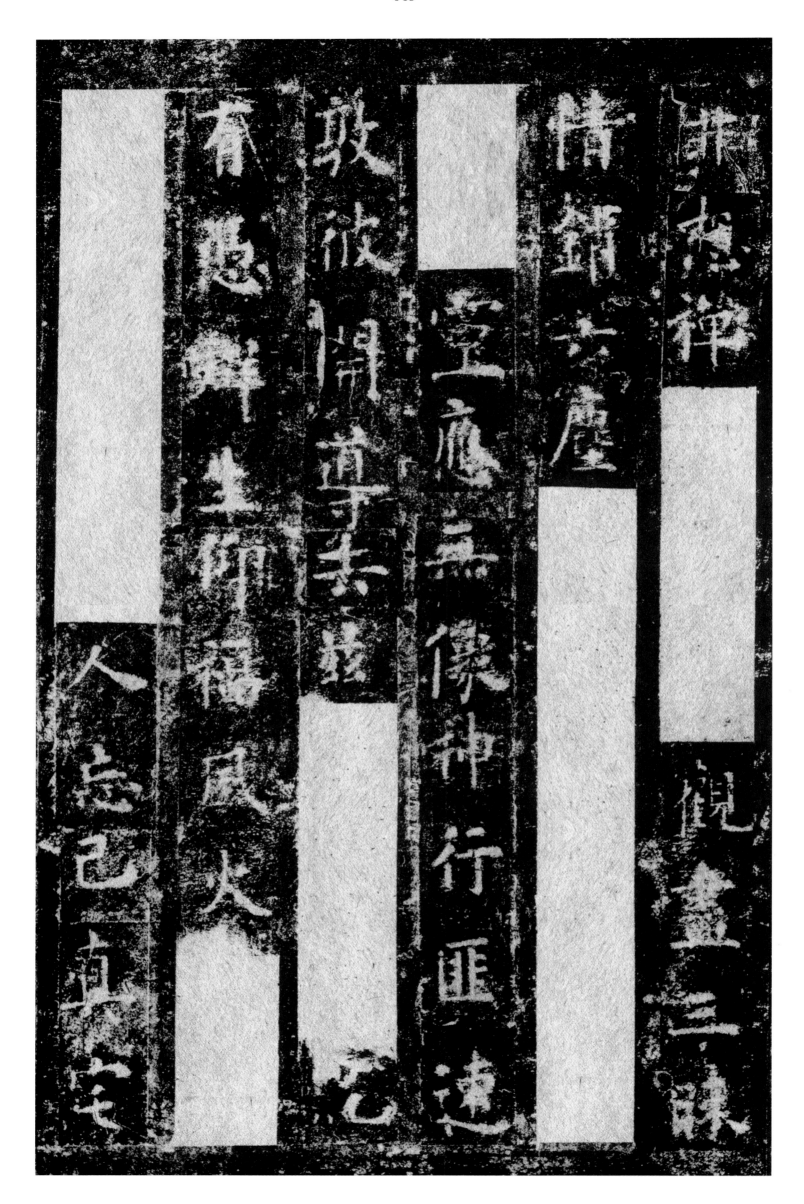

佛想神

情銷六塵

空疲無像神行匪遠

敬彼閒立字法

有懇辭生佛禧庭火

人忘己

觀畫三昧

斯存利益珠域崇永讲重翳

唐石原本化度寺
碑海内仅此一本
吴氏四欧之一

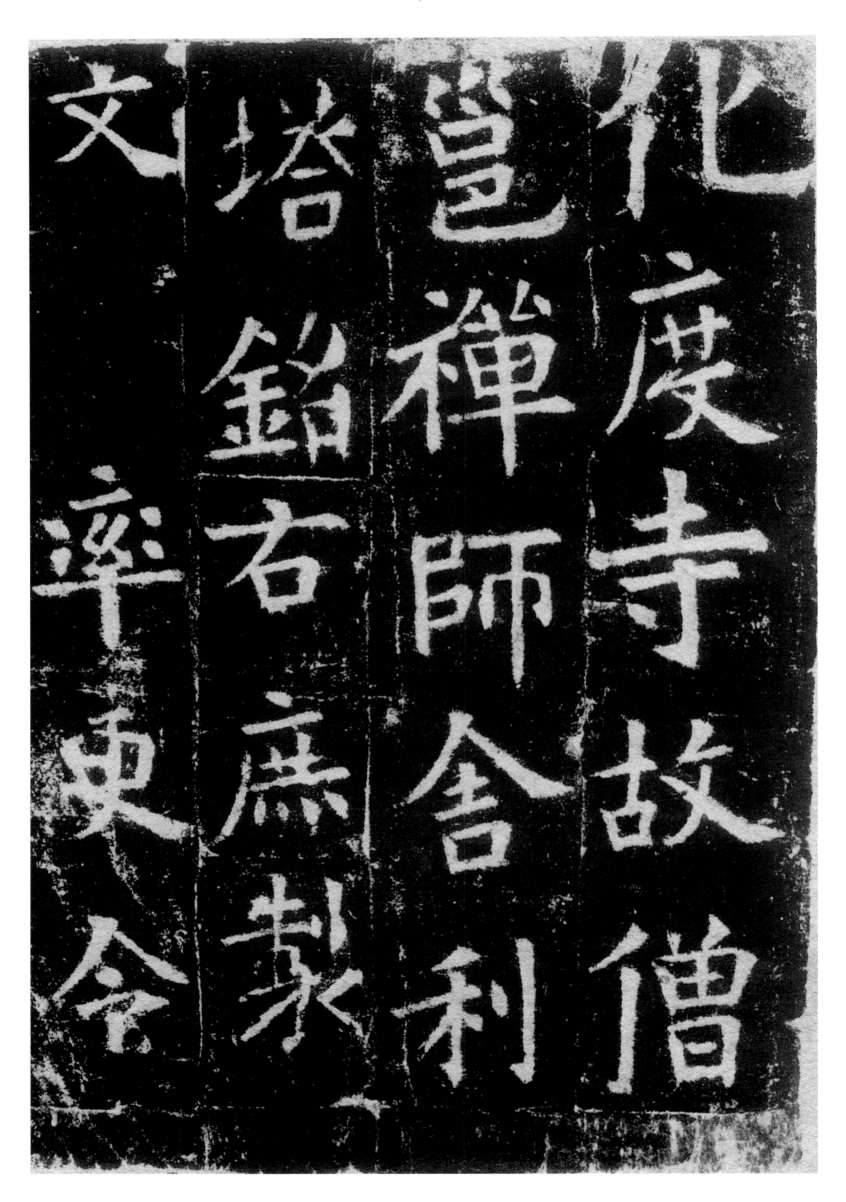

化度寺故僧

邕禪師舍利

塔銘右庶制

文率更令

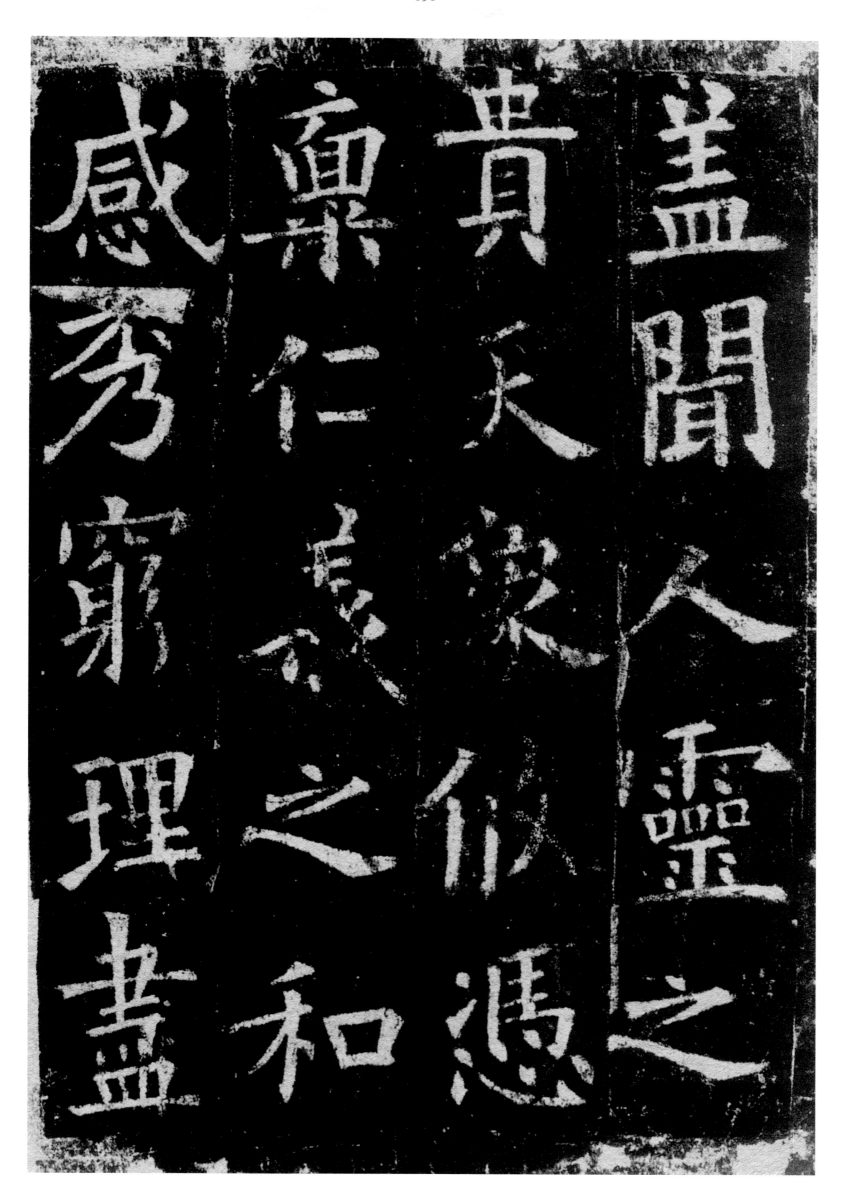

盖聞人靈之
貴天衆傴馮
棄仁忘之和
感秀寔理盡

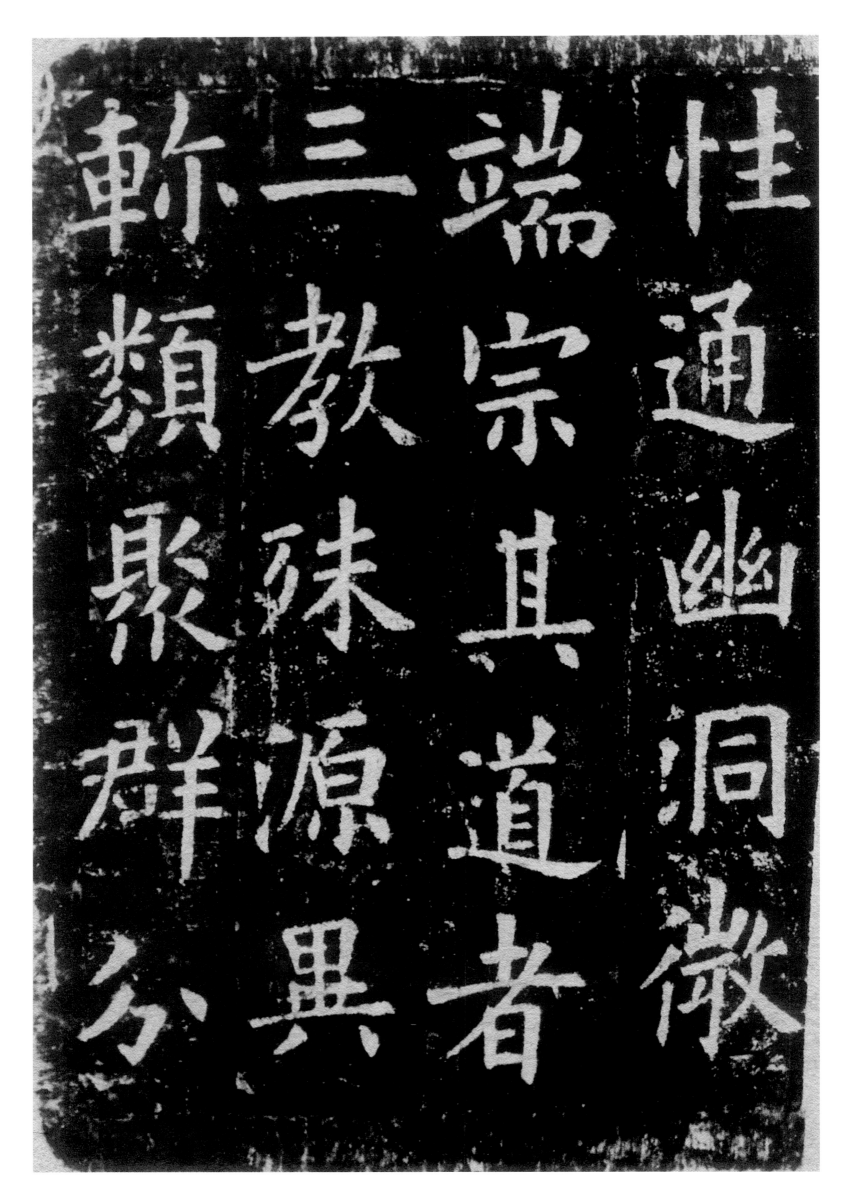

性通幽洞微

端宗其道者

三教殊源異

斬類聚群分

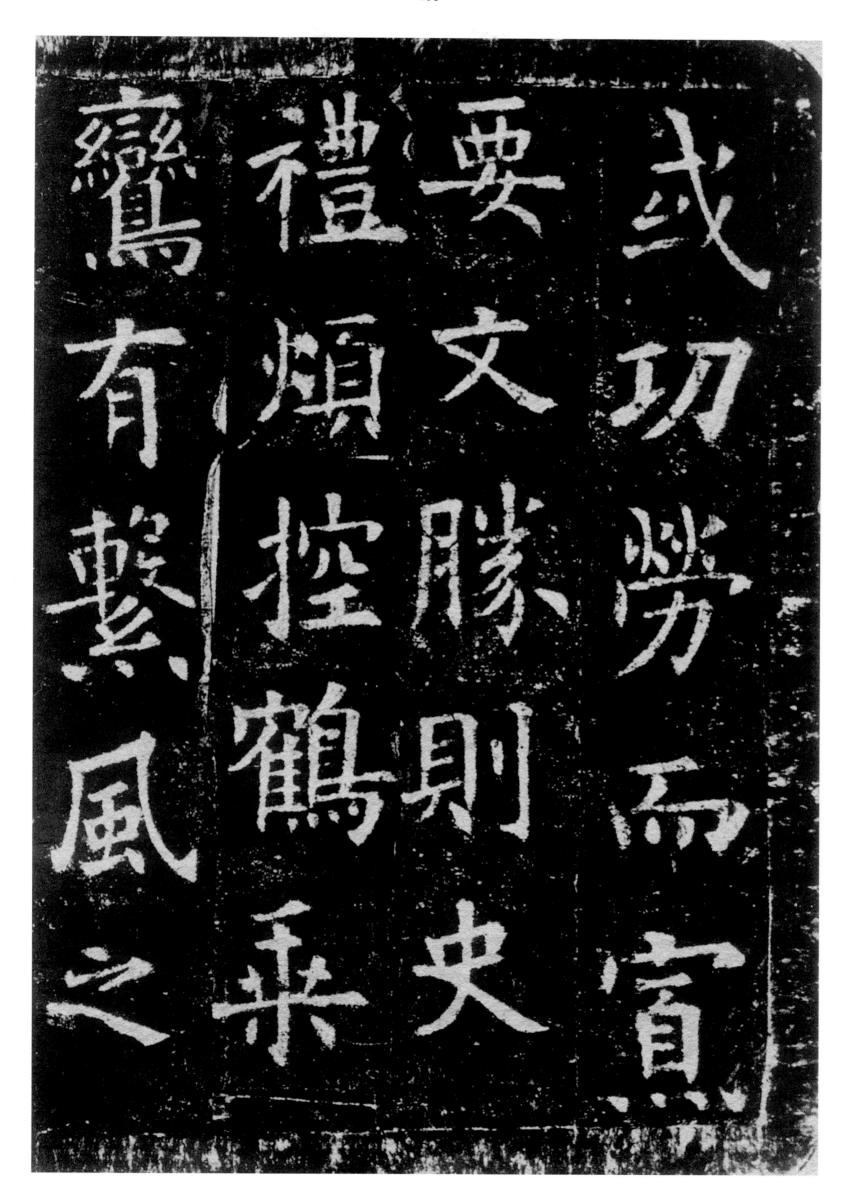

或功勞而賓

要文勝則史

禮煩控鶴乘

鸞有繫風之

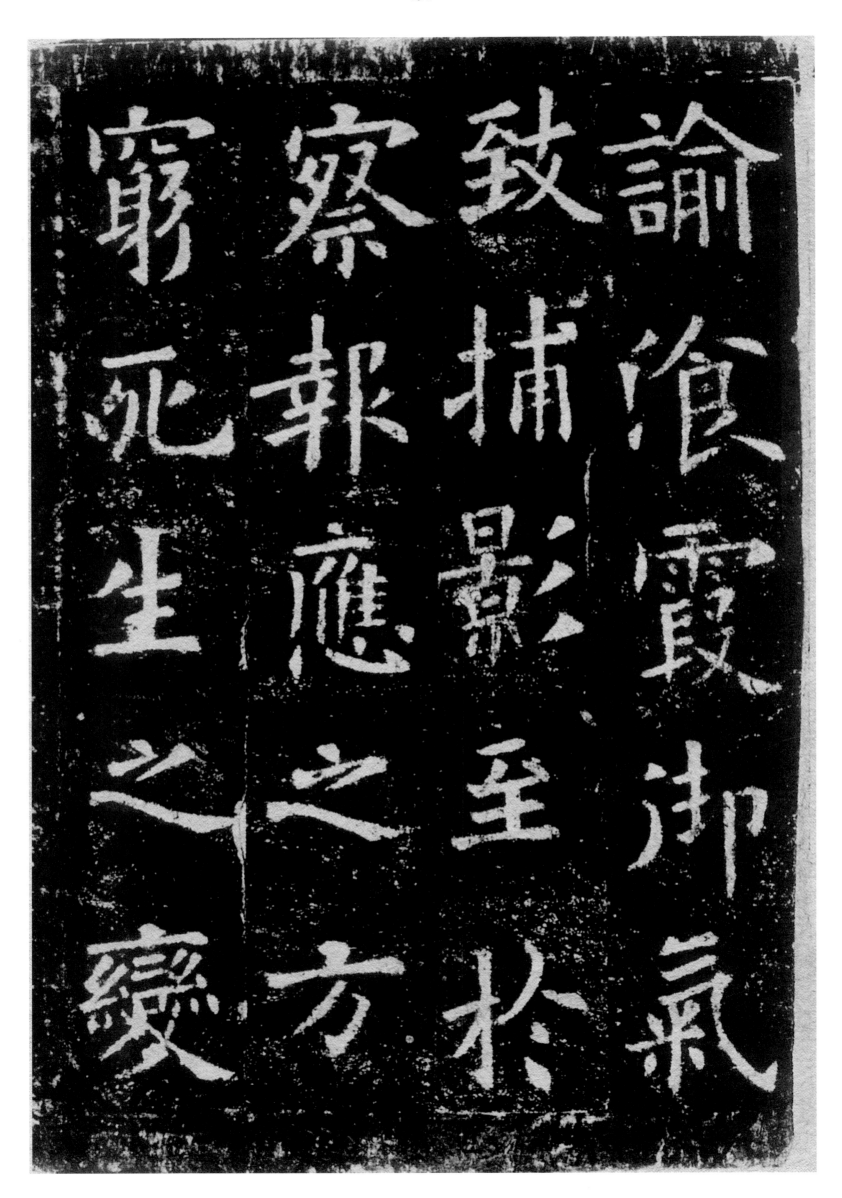

諭浪霞御氣

致捕影至於

察報應之方

窮死生之變

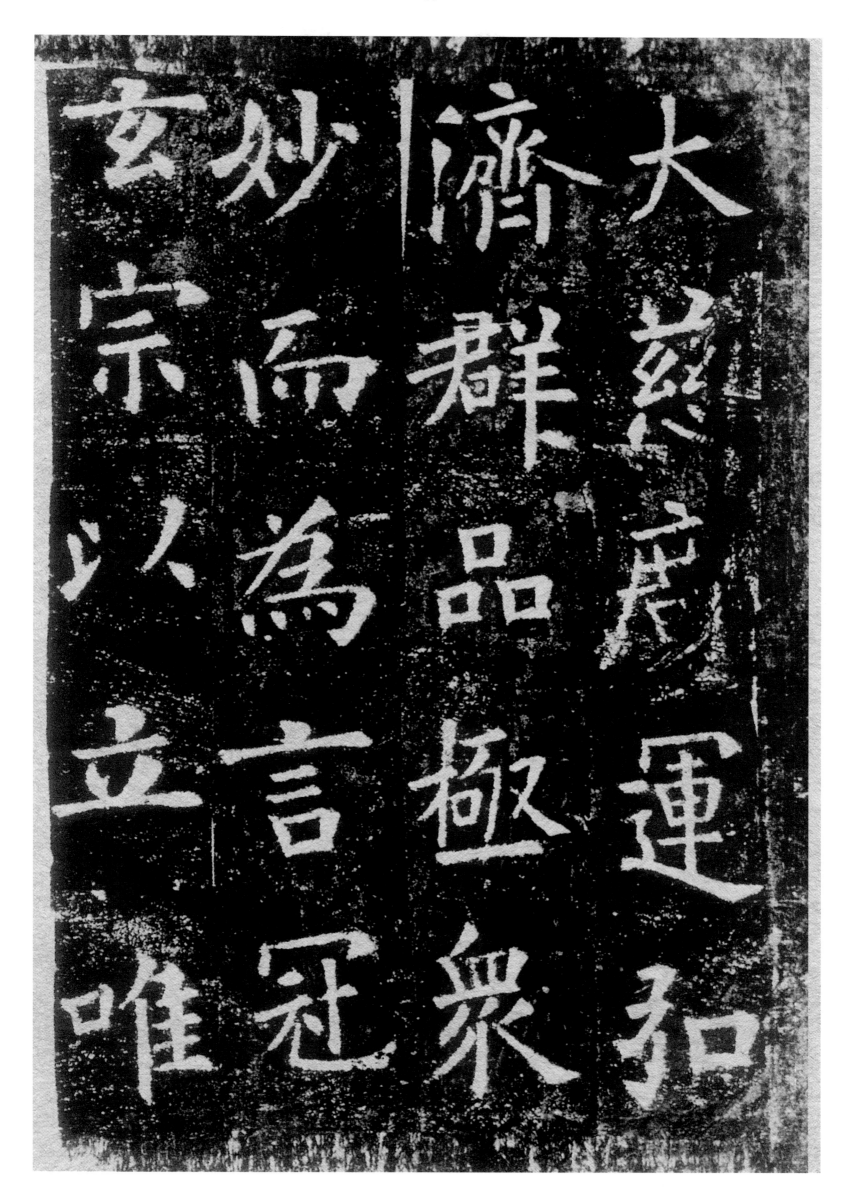

大慈廣運知
濟群品極眾
妙而宗以為
立言冠唯

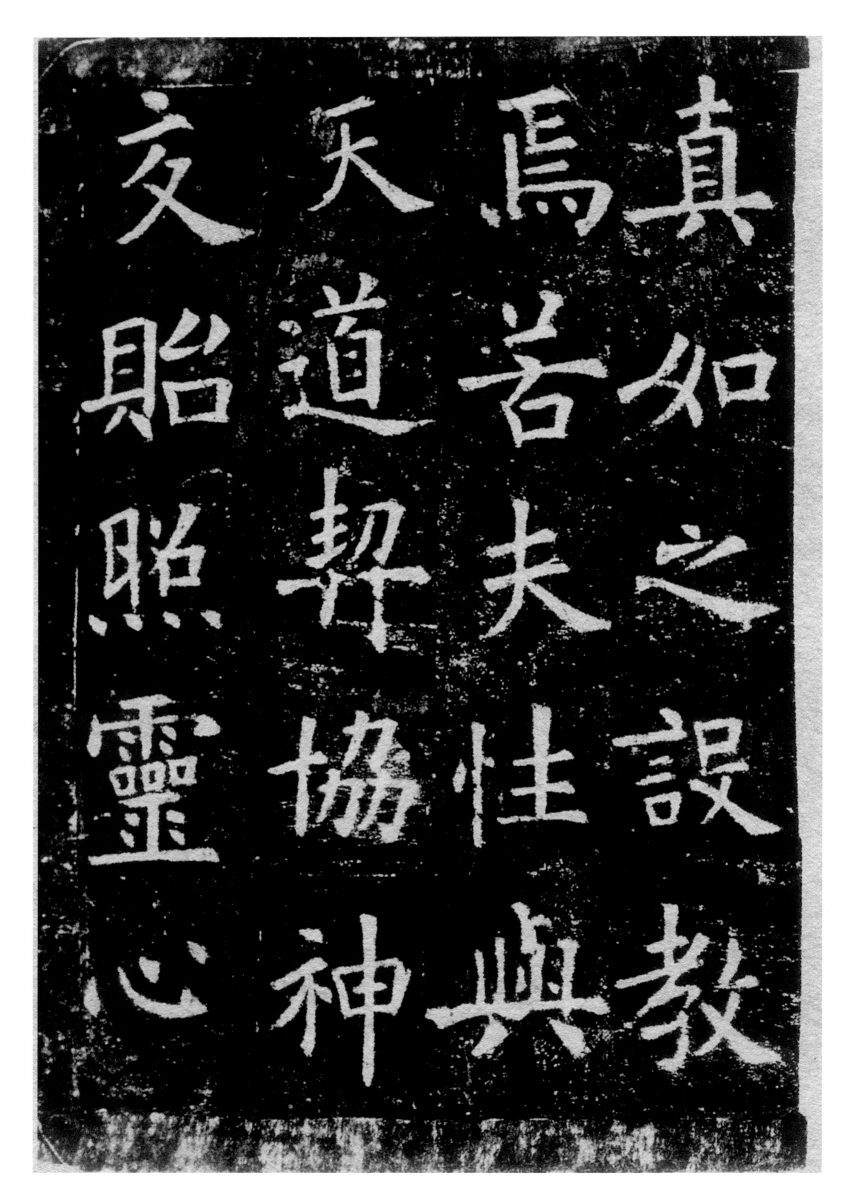

真如之設教
馬若夫性與
焉道契神
爻貽照
靈心
協

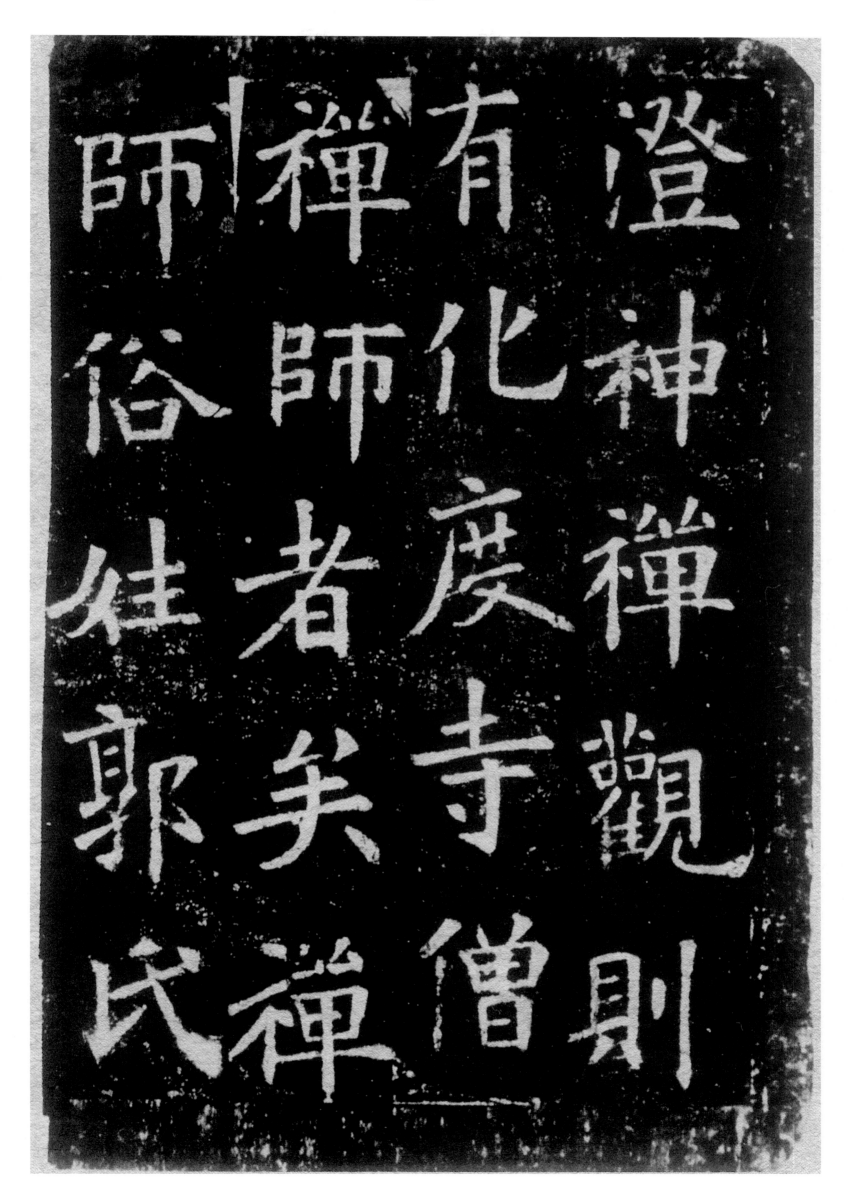

澄神化有禪師

神化師俗

禪度者往郭

觀寺矣氏

則僧禪禪

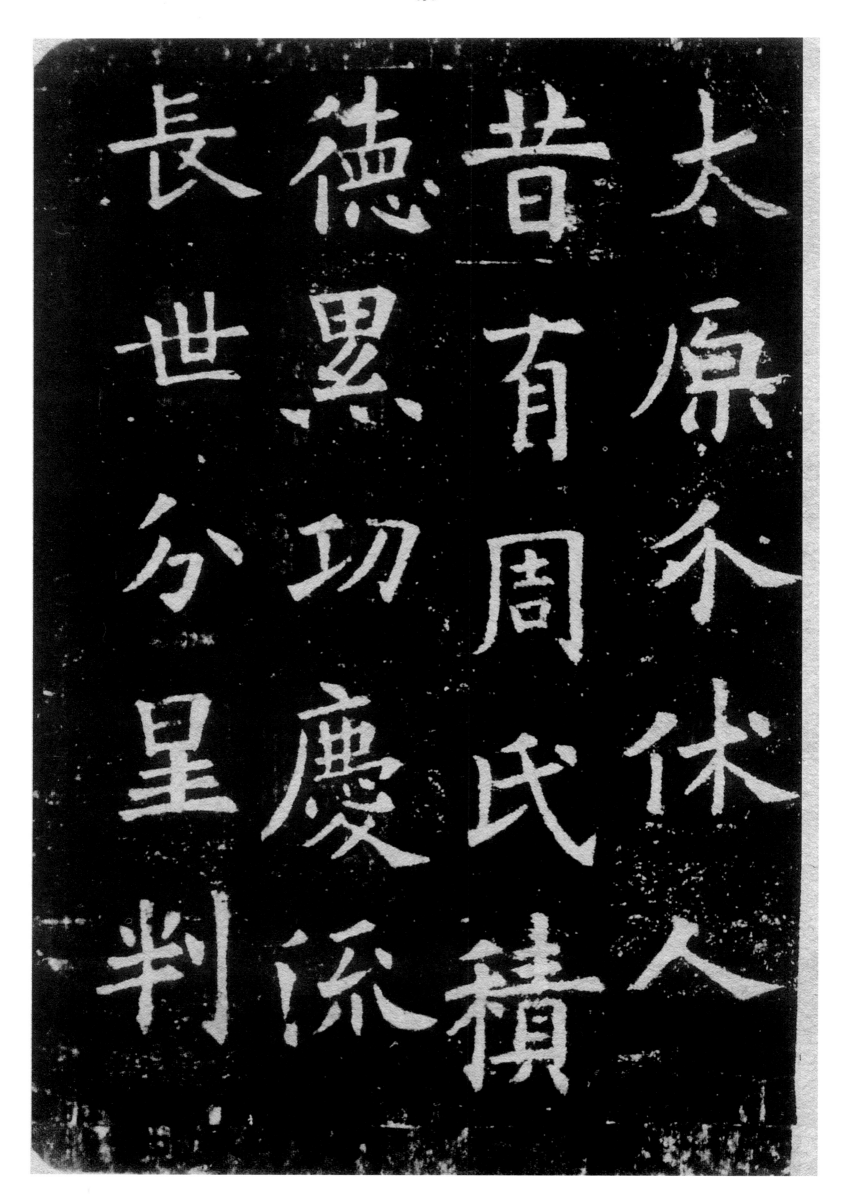

太原不休人
昔有周氏
德罡切慶流
長世分星判
積

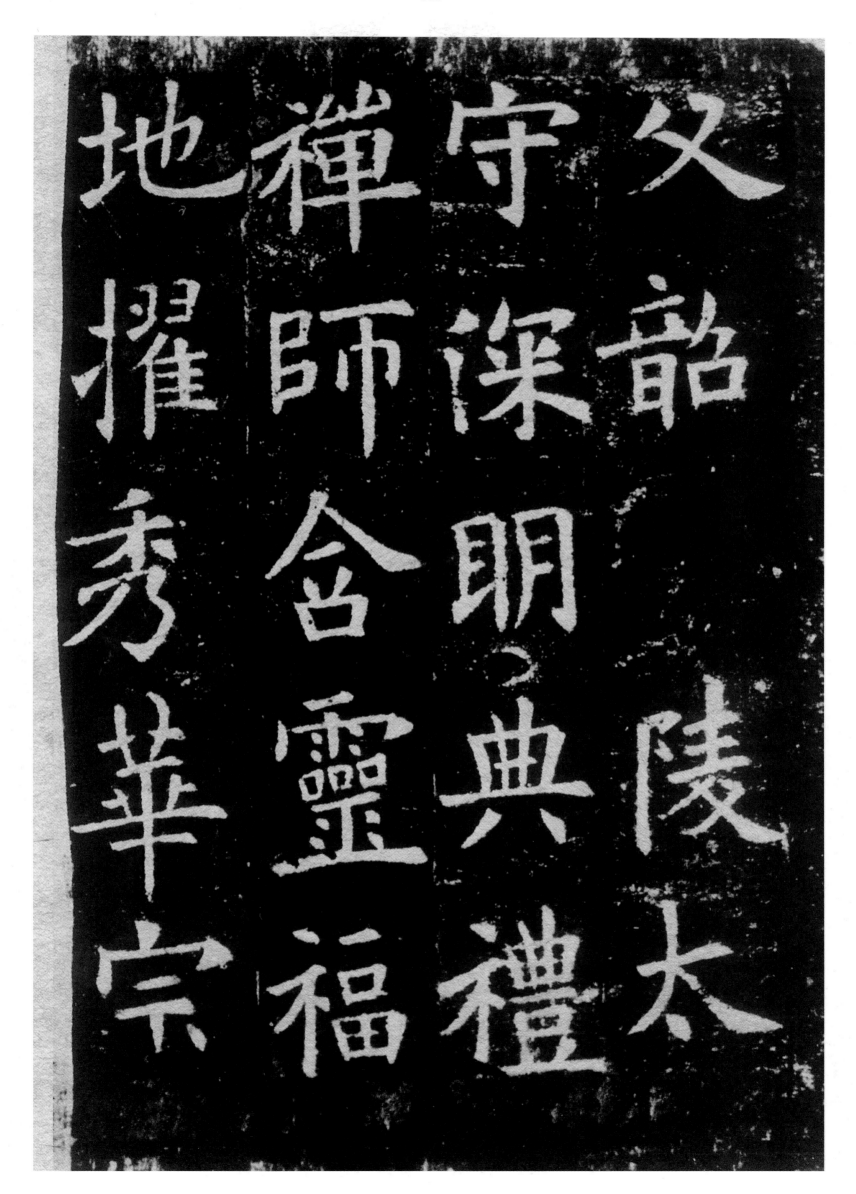

父韶深明典禮大
守深明典陵
禪師舍靈福
地擢秀華宗

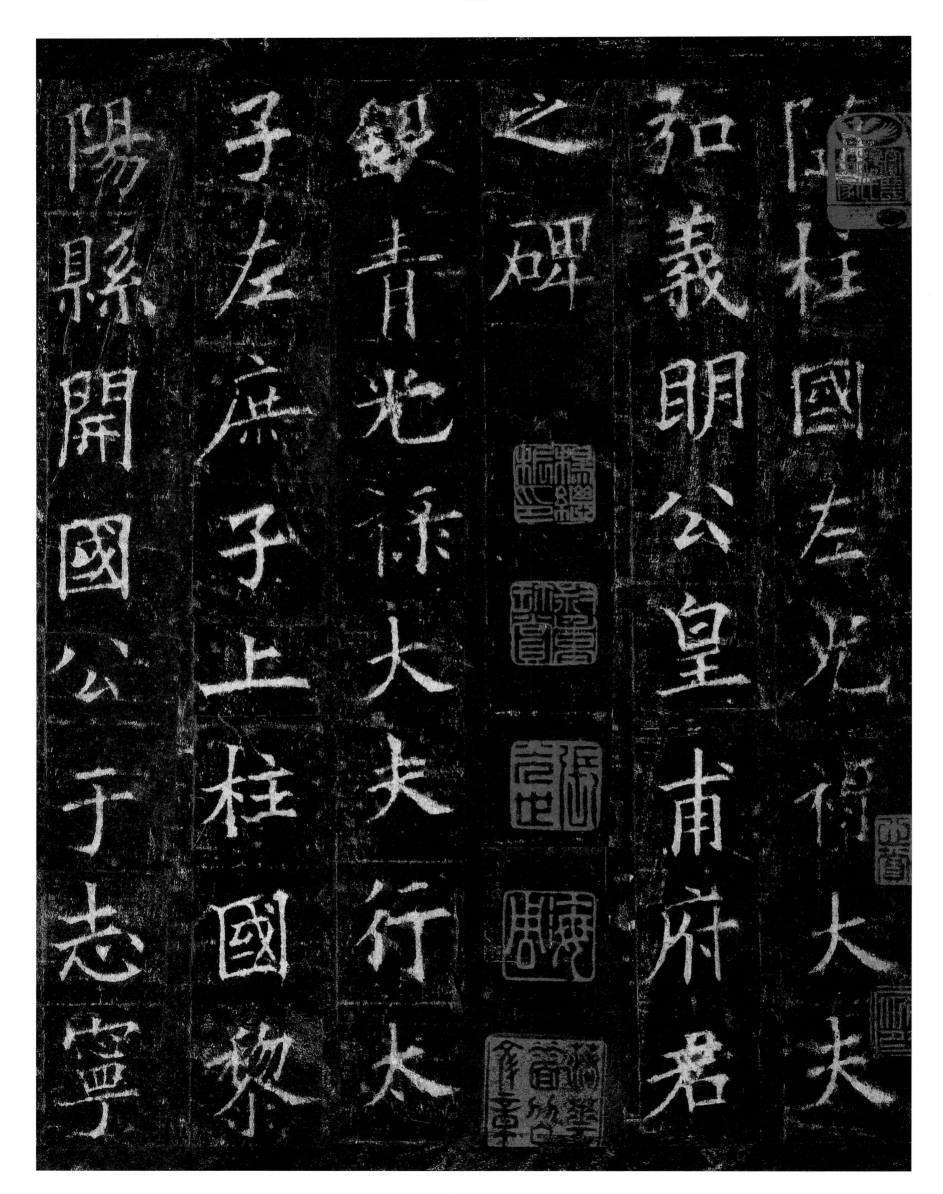

陽縣開國公于志寧

子左庶子上柱國黎

銘青光祿大夫行太

之碑

知義朗公皇甫府君

柱國左光得大夫

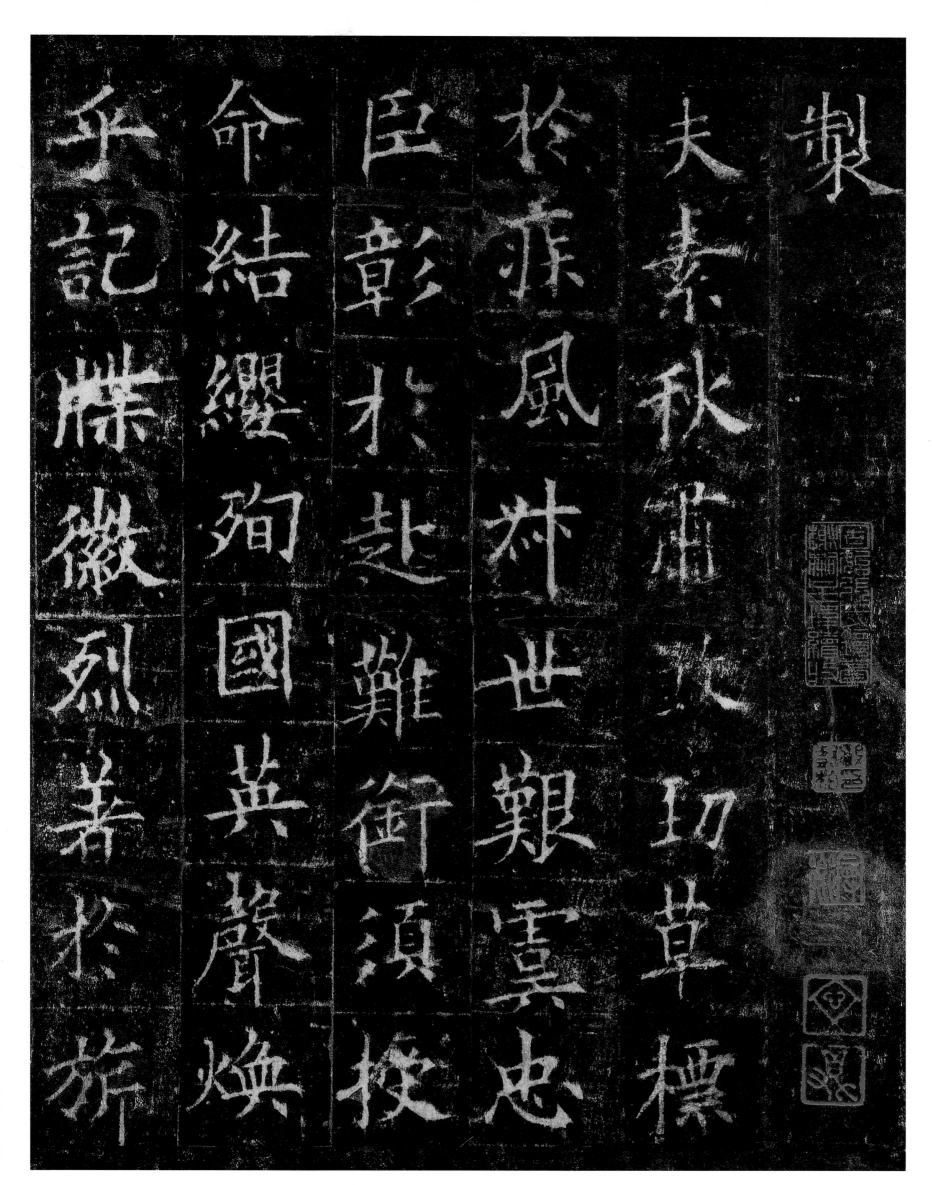

製夫素秋肅夫功草標

於亦風時世艱襄忠

臣彰於赴難衛須投

命結纓殉國英聲煥

乘記牒徽烈善於斿

常豈豐起蕭墻禍

生蕃翰強踰七國勢

重三監其有蹈水火

而不辟臨鋒刃而莫冀

顧激清風於後業抗

名節於當時者見之

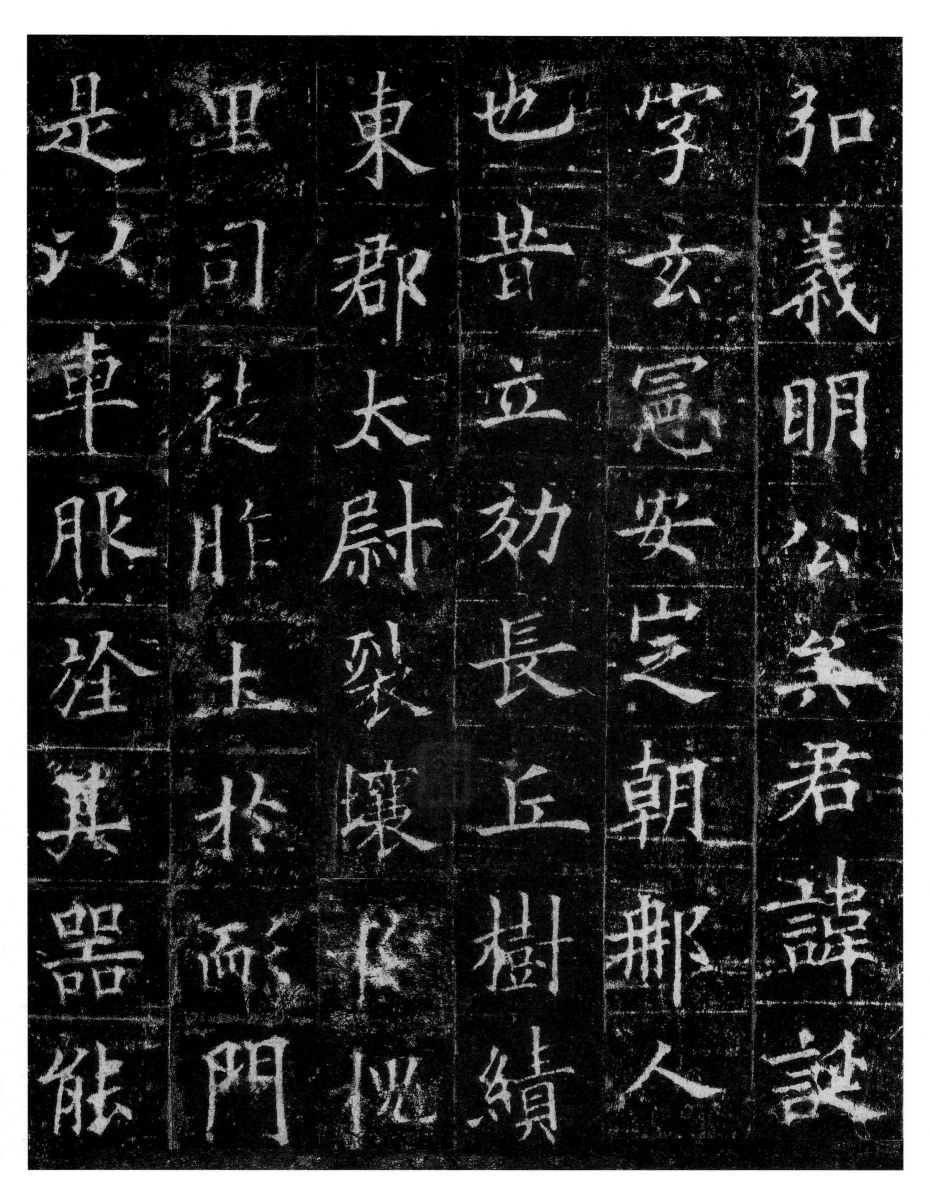

弘義明公美君諱誕

字玄冕安定朝那人

也昔立勣長正樹績

東郡太尉裂壞郡悅

四司從胙土於而門

是以東脈徒其器能

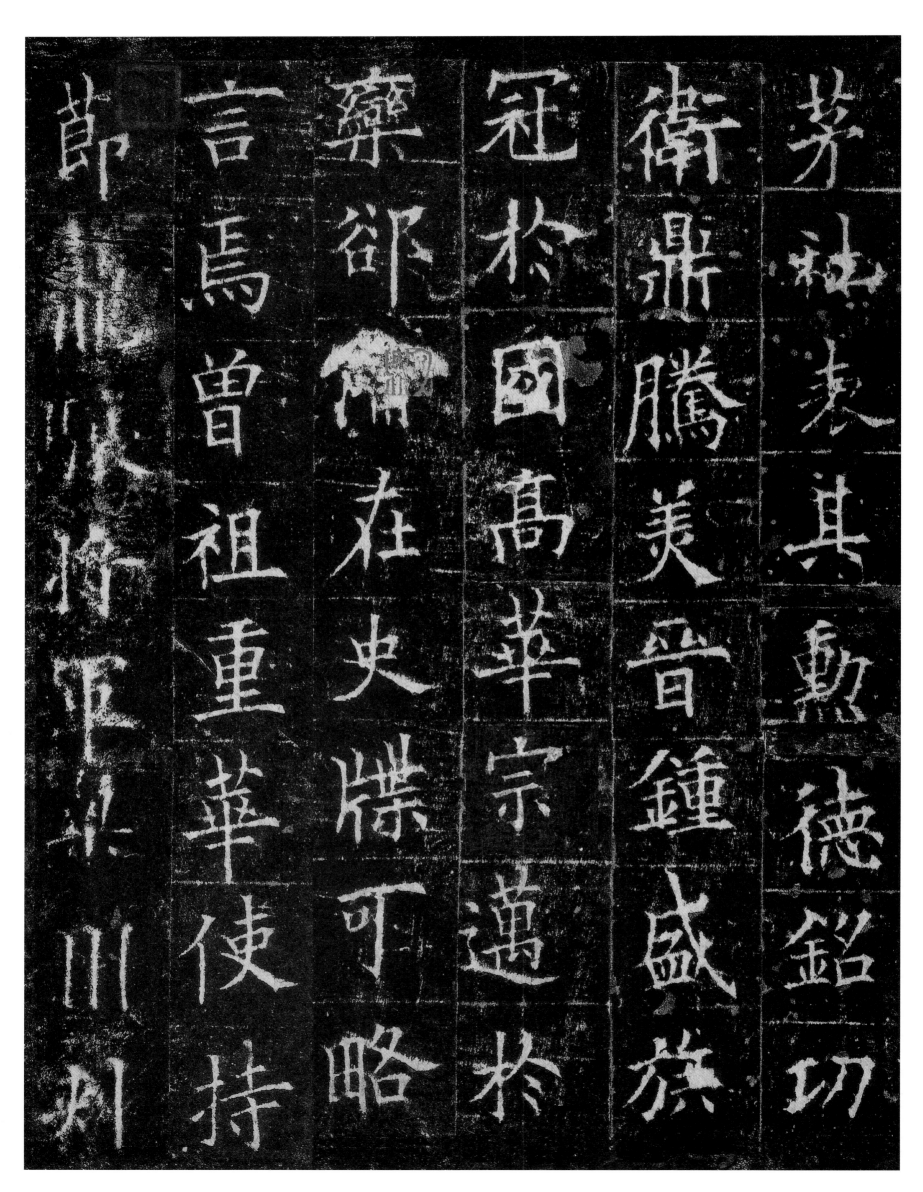

茅袖衰其勳德銘切

衛鼎騰美晉鍾盛族

冠於國高華宗邁於

藥鄴在史牒可略

言焉曾祖重華使持

節□□州□□州刺史

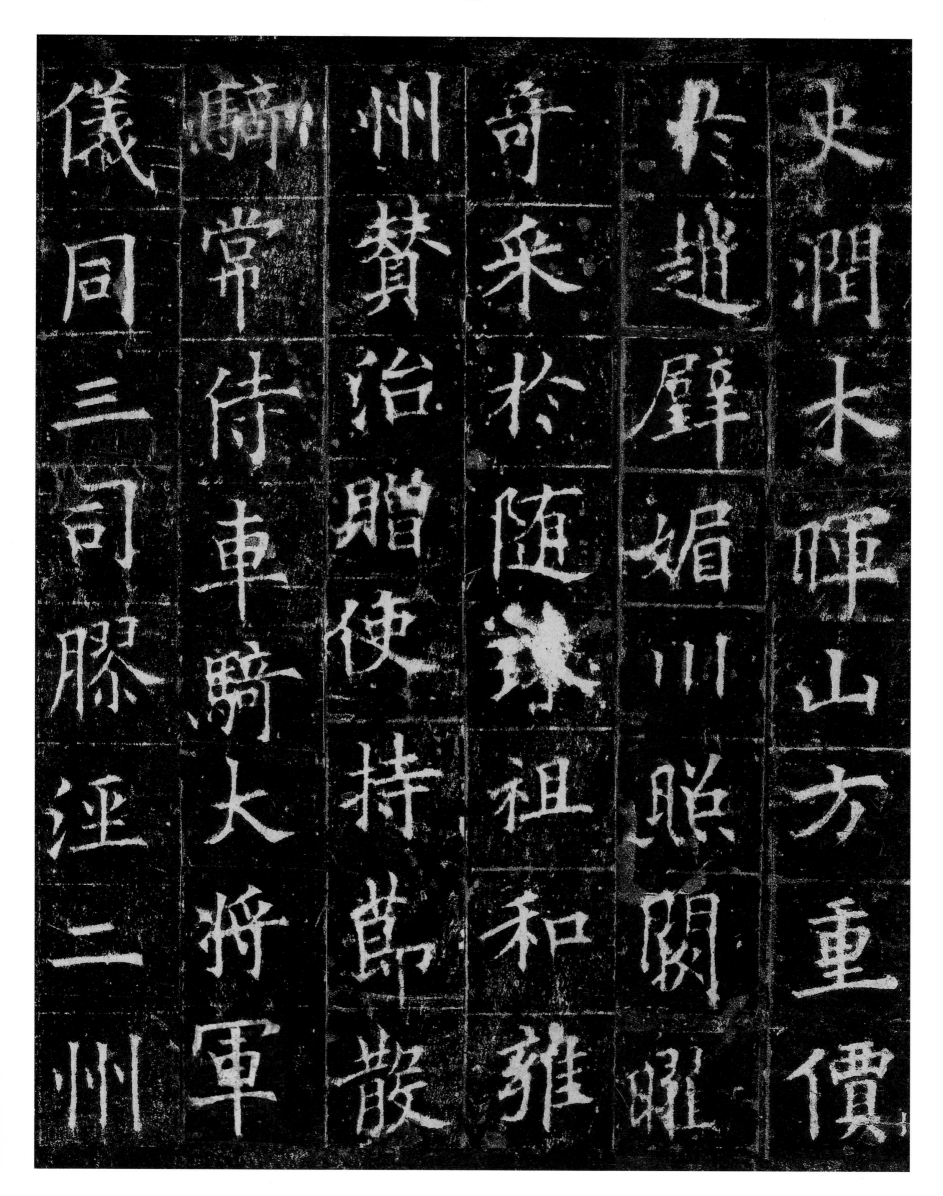

火潤水暉山方重價

尺趙壁媚川眣關曜

寺采於隨祖和雅

州贄治贈使持節散

驪常侍車騎大將軍

儀同三司朕涇二州

刺史高衢　逝風之足　早陸之垂天之羽　使持節驃騎大將軍　開府儀同三開隨州　刺史長樂恭橫劍

刺史高衢　　状揺始搏　　　　　　　　　逝

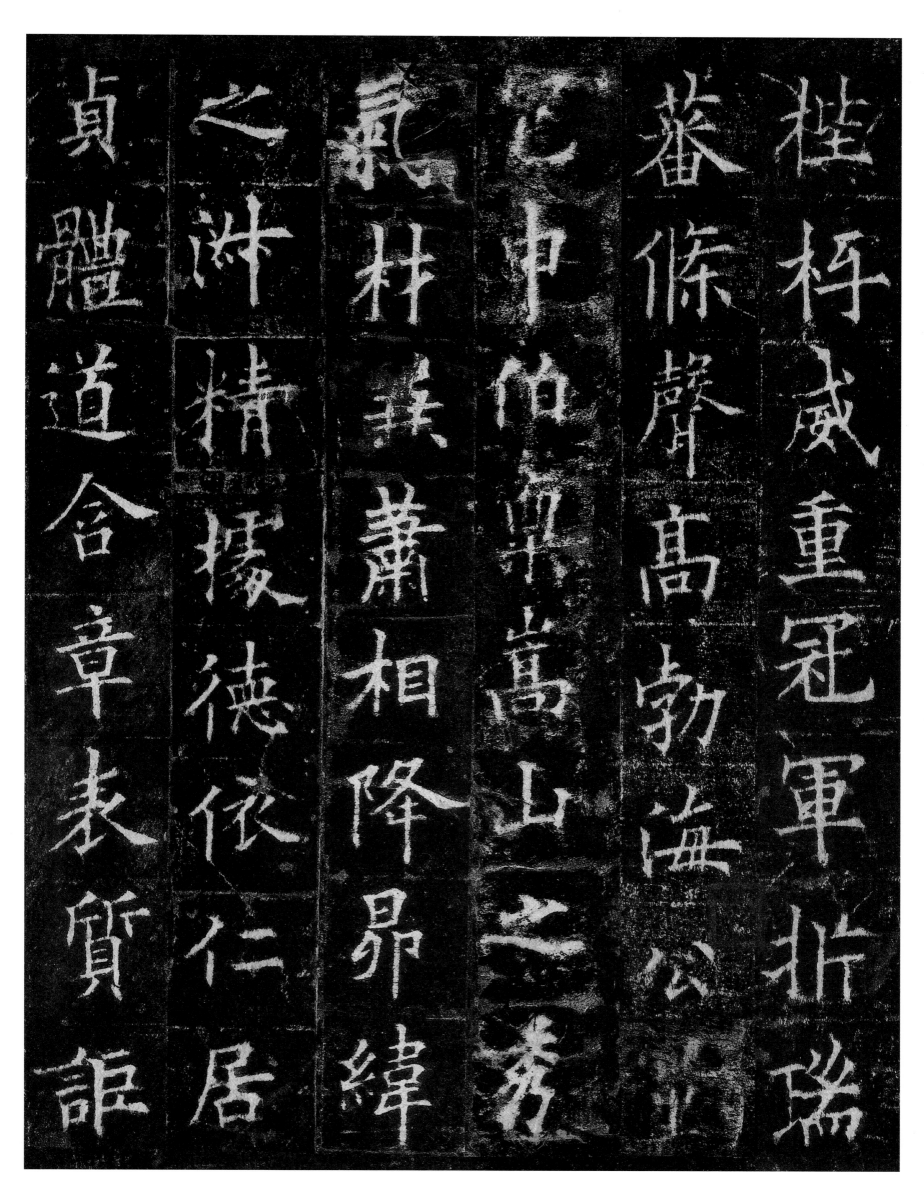

桂枝威重冠軍折瑞
蕃絛聲高勃海公
室中伯築嵩山之秀
氣林縣蕭相降昴緯
之沖精援德依仁居
貞體道合章表質詎

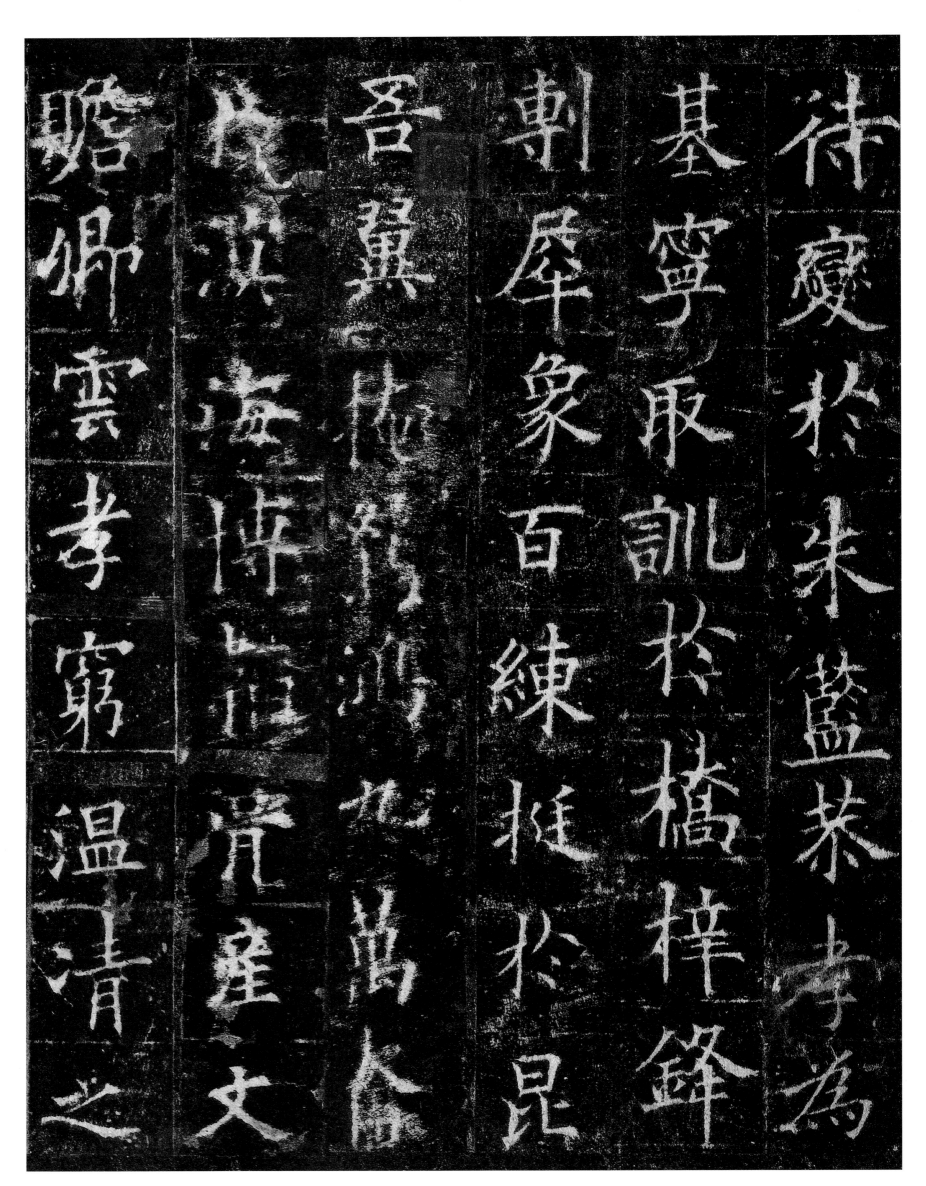

徒廢於朱藍恭孝為

基寧取凱於橋梓鋒昆

剗犀象百練挺於

吾冀庶鴻萬倫

俟泜海博祖況產文

瞻鄉雲孝窮溫清之

方忠盡庄救之道同

何堯之器局被重晉

知魏主斯故包羅衆

君頻茍攸之宏疊見

藝囊括群英者也起

家除周甲王府長史

史寔炎上寮崇
悦資運客袚名
近令召既服蕃
来望遍而雎牧
遠授畾蒼陽則
爰廣作精則位
輕州貳委譽重
訬長邊駮光首
服馺

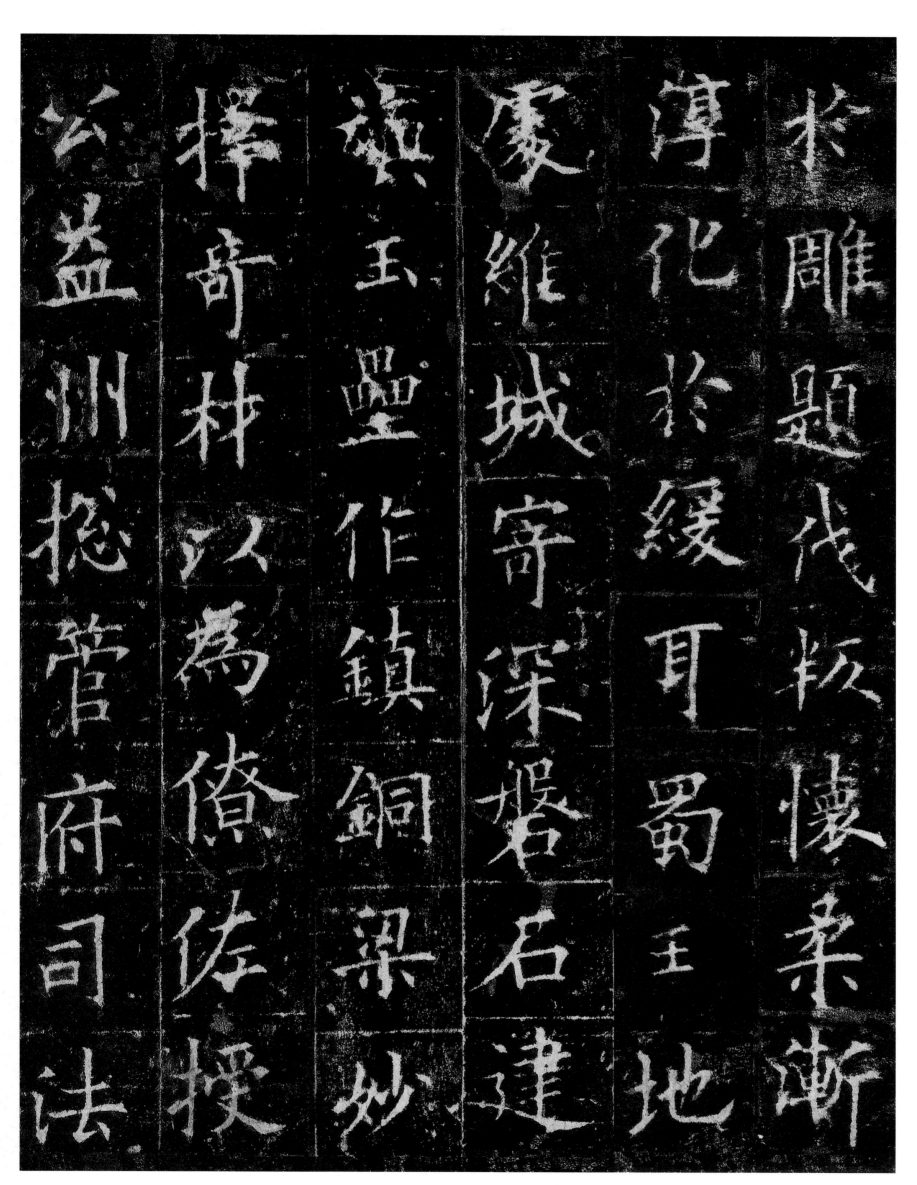

求雕題交阯懷柔卉服

溥化於緩耳蜀王建地

憂維城寄深磐石建

藥玉壘作鎮銅梁妙

擇奇林以為僚佐授

公益州綉揔管府司法

昔梁孝開國首辟郡

陽燕昭建邦肇徵郎

陝故得馳令問於碭

館播芳獻於千臺以

古方今從以一也尋

除尚書比部侍郎博

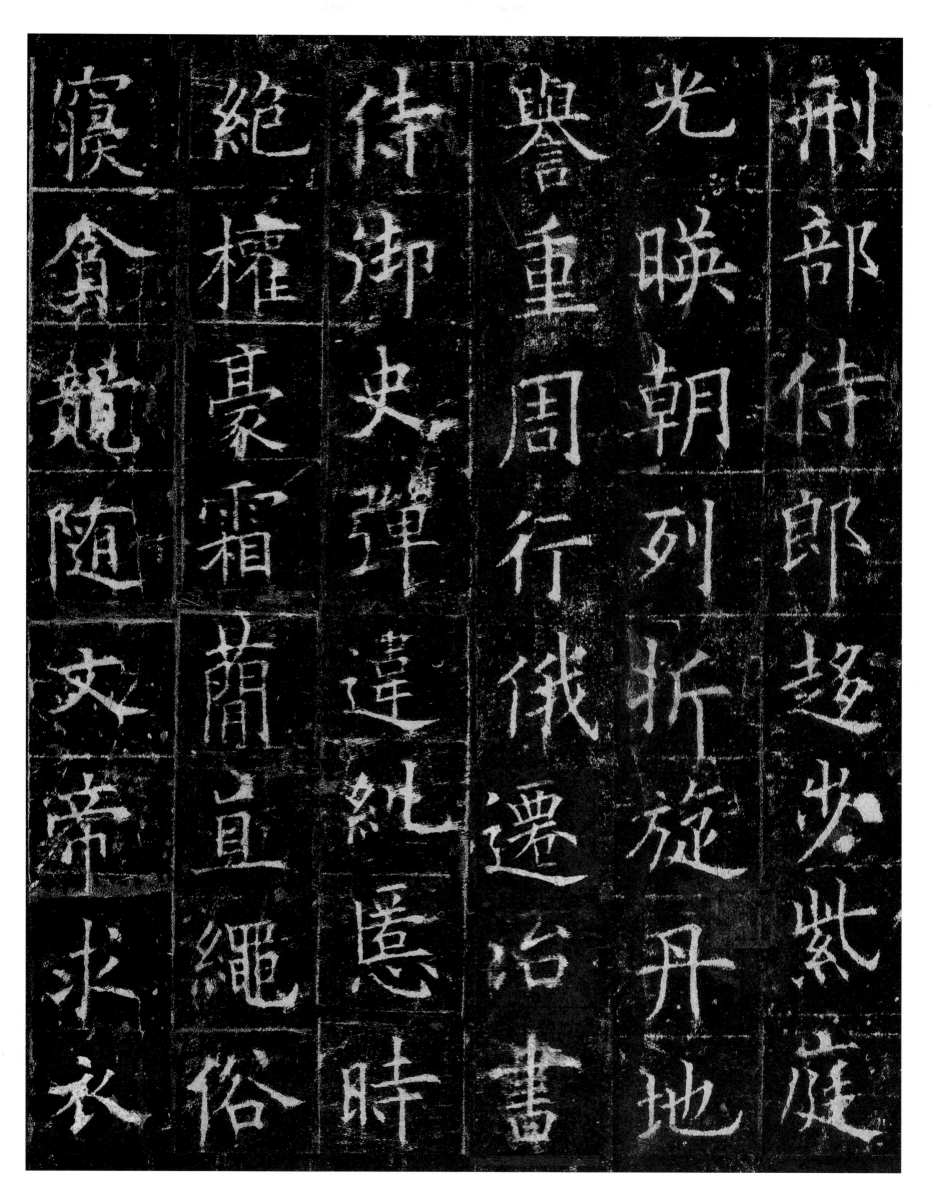

刑部侍郎趄步紫庭

光映朝列折旋丹地

譽重周行俄遷治書

侍御史彈違紏遏時

絕權豪霜簡直繩俗

寢貪競隨文帝求衣

但禮闈務殷樞轄寄

相濟于公之無冤

同張季之聽理寬猛

理必卿公居細必察

涖韋情存縵獄授火

待旦志在恤刑呪納

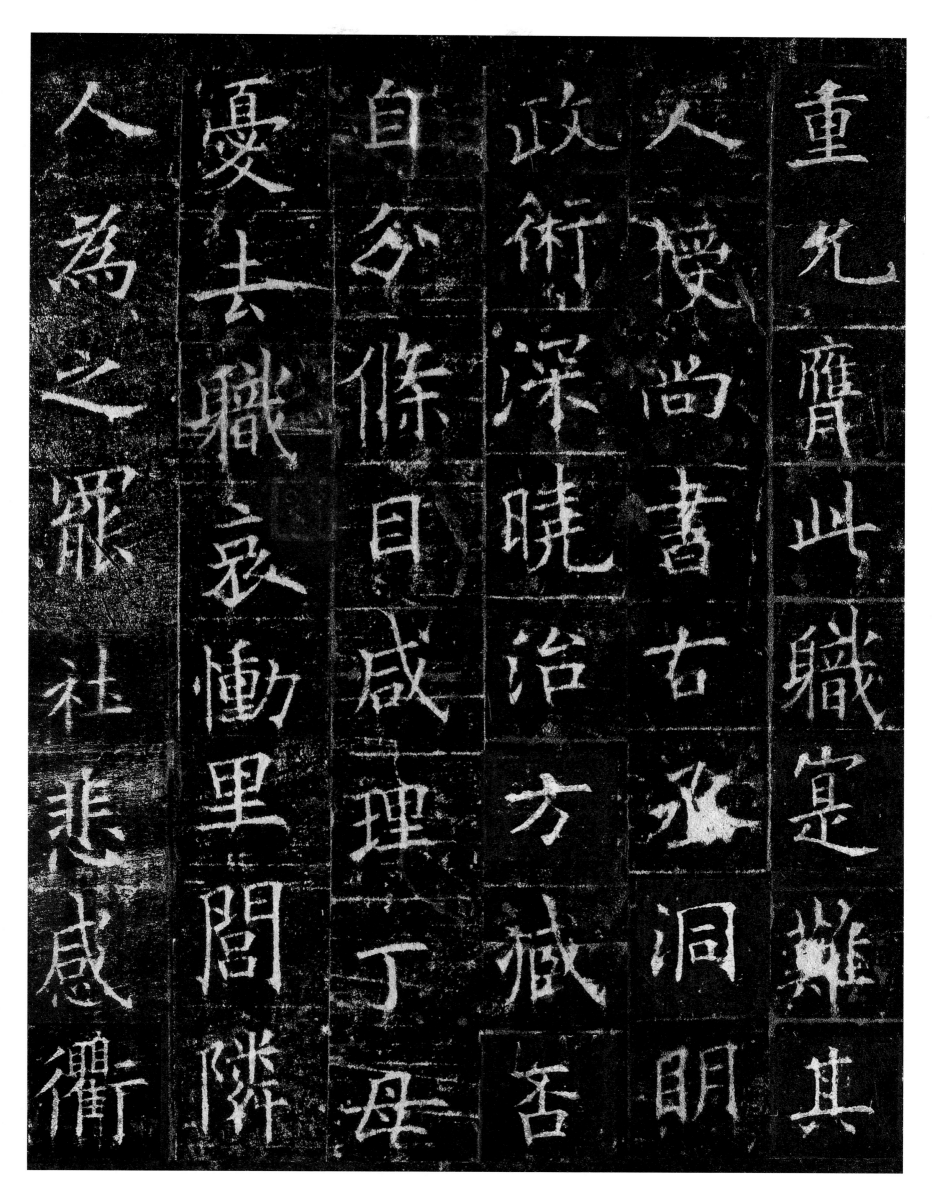

人為之罷社悲感徇

憂去職哀恫里閭隣

自分條目咸理丁母

政術深曉治方藏吞

父授尚書右丞洞明

重允齎此職寔難其

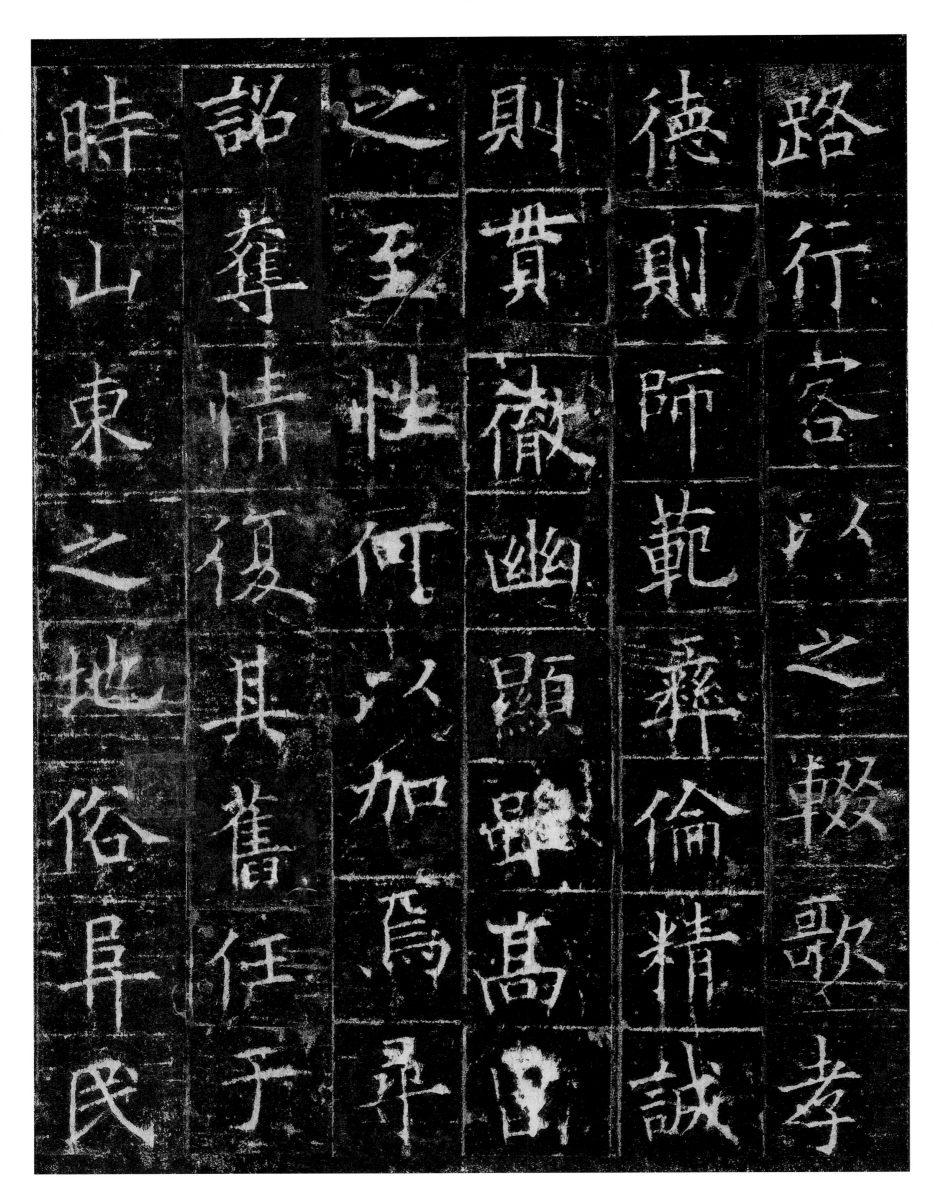

路行容以之輗歌孝

德則師範彝倫精誠

則貫徹幽顯□高

之至性何以加焉舁

諡奪情復其舊任于

時山東之地俗異民

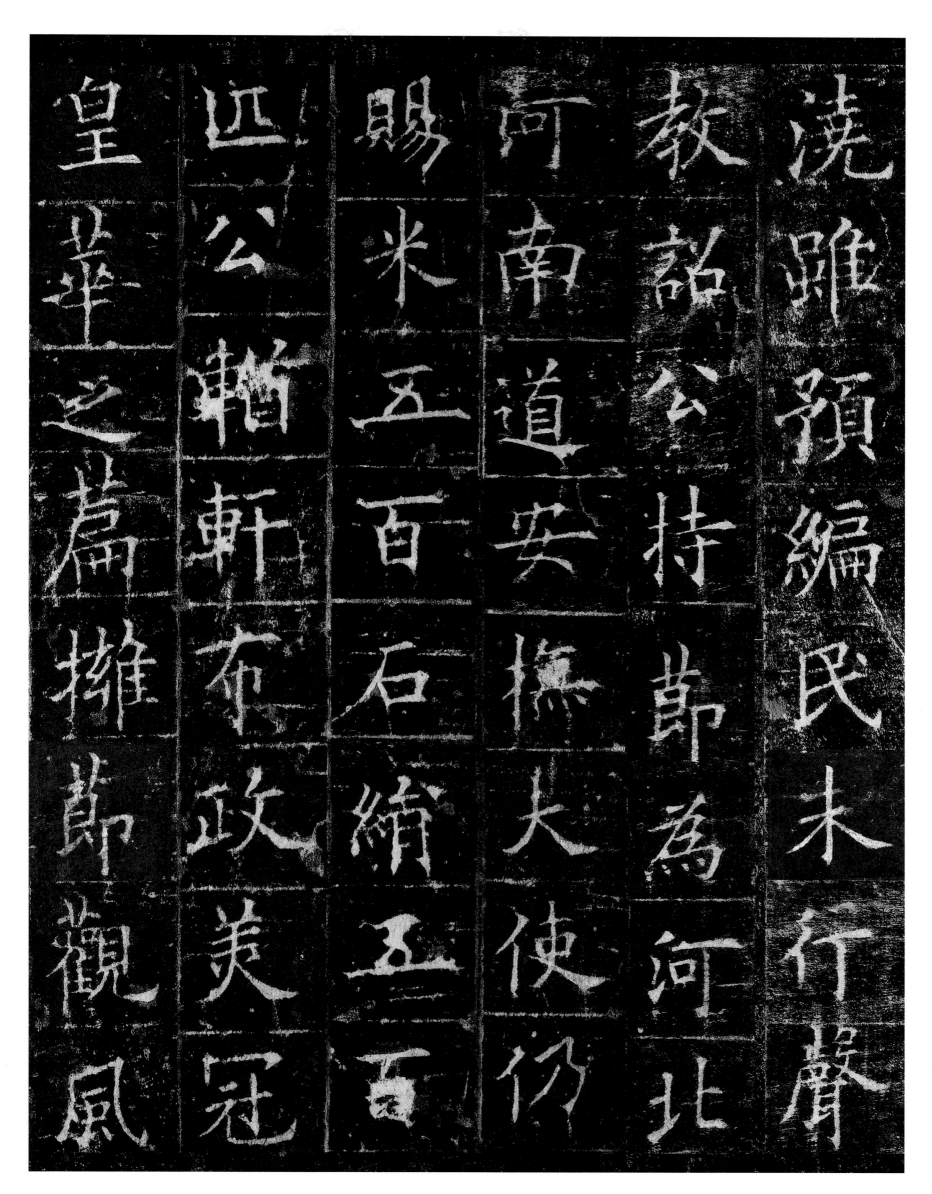

皇華之扁擁節觀風
迈公斬軒布政美冠
賜米五百石緒五百
阿南道安撫大使仍
教詔公持節為河北
浇雖預編民未行聲

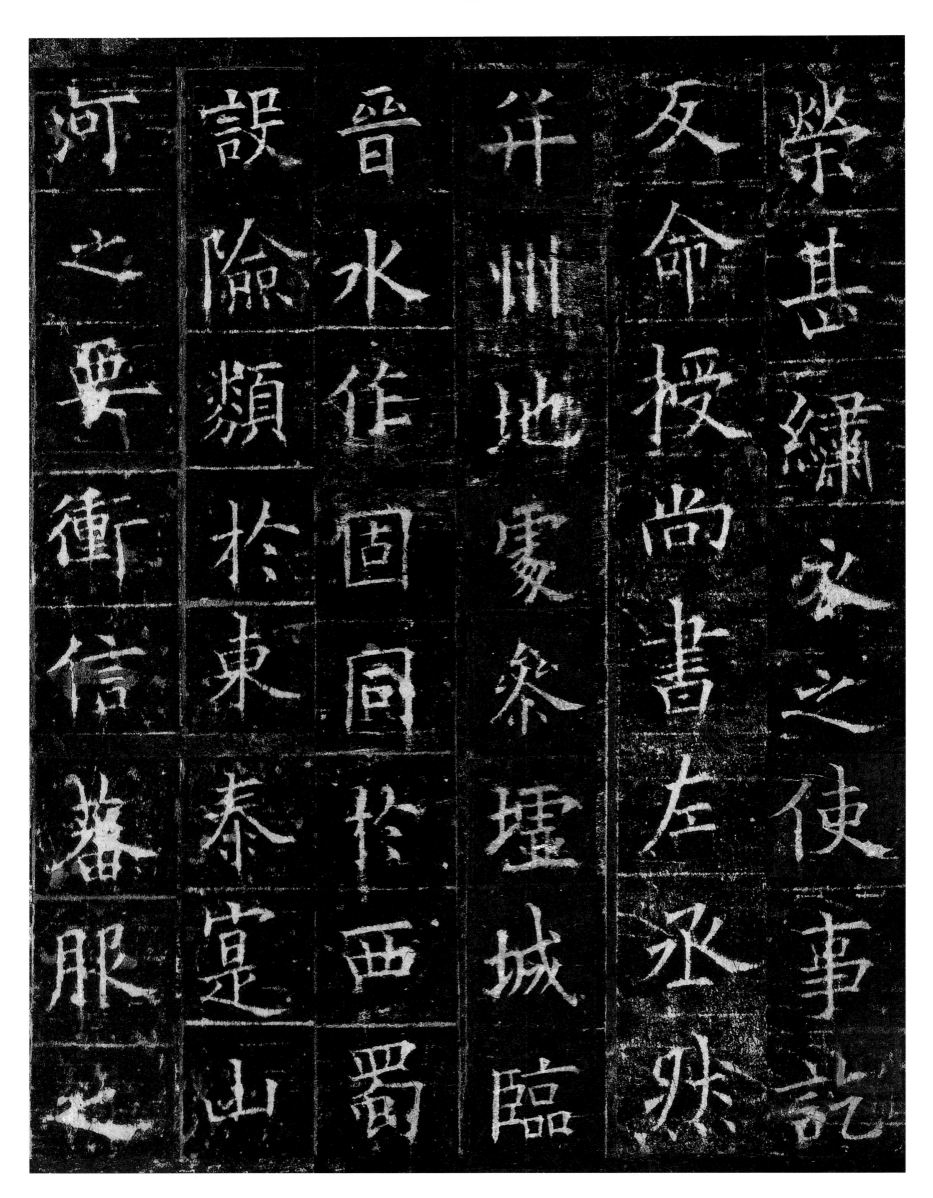

河之要衝信番服之

誤隒頻於東泰寔山

晉水作固固於西蜀

并州地寔粲堙城臨

及命授尚書左丞然

榮甚繡衣之使事記

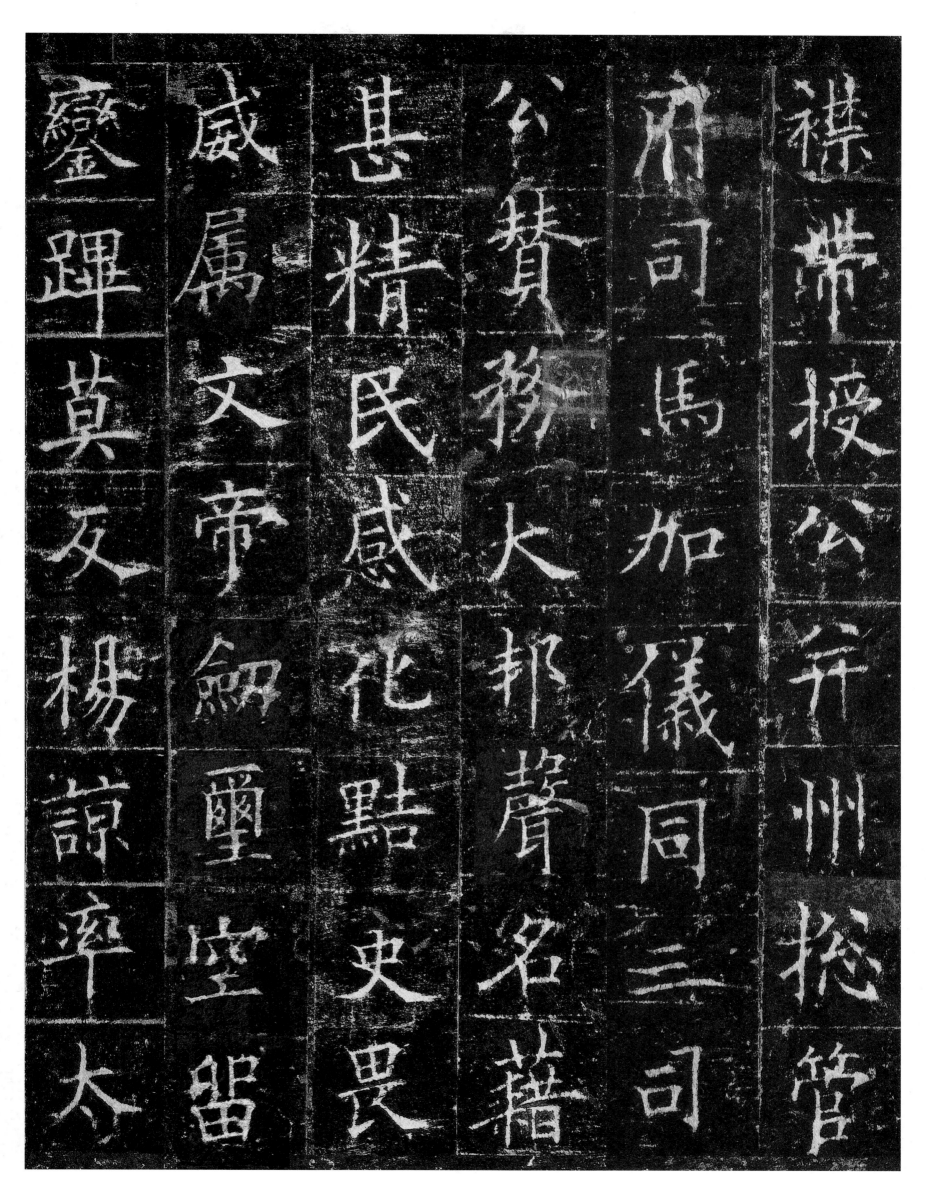

襟帶授公弁州捴管

府司馬加儀同三司

公贊務大邦聲名籍

甚精民感花黜史畏

威屬文帝釰璽空留

鑒蹕莫反楊諒淬太

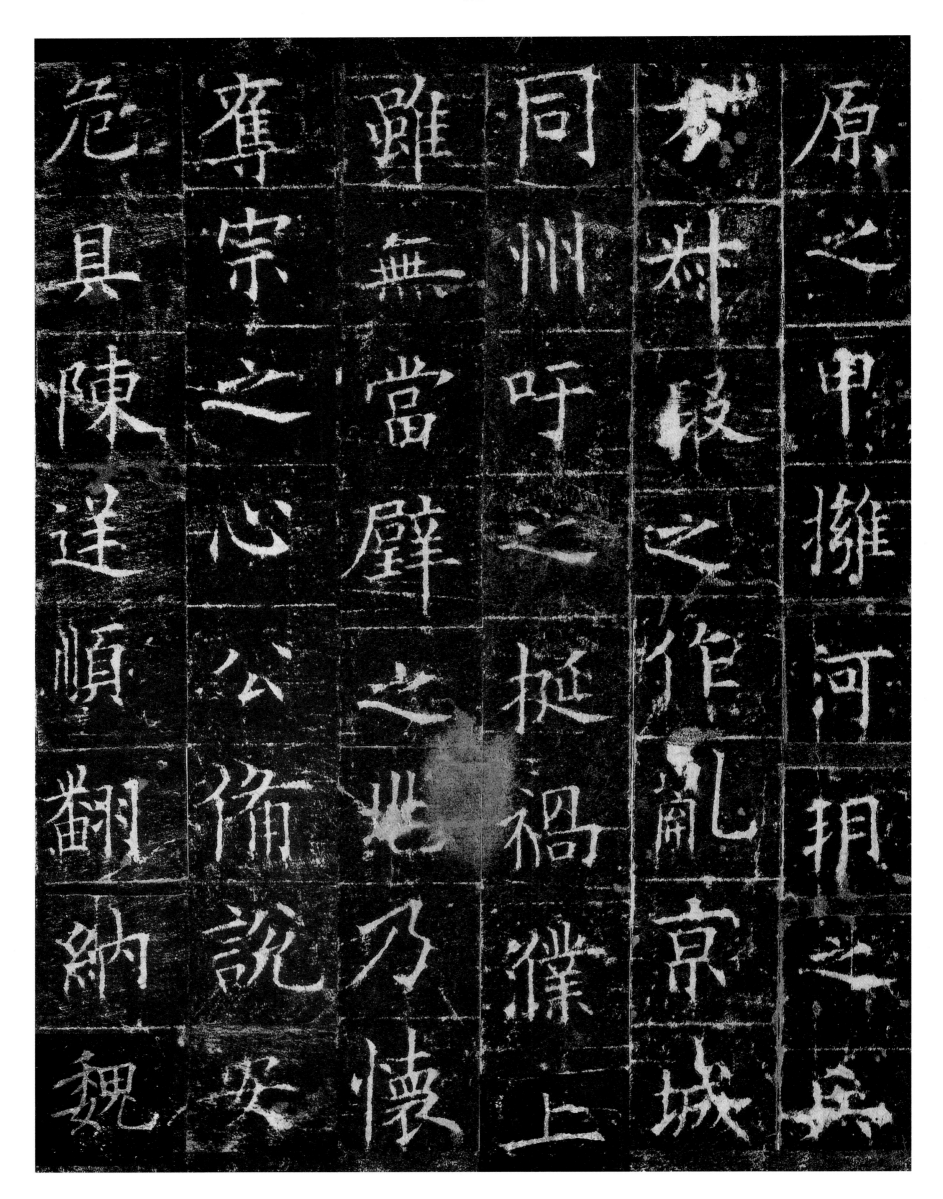

危具陳遂順翻納魏　奪宗之心公俻說安　雖無當壁之北乃懷　同州吁之挺禍濮上　孜孙段之作亂京城　原之甲擁河玦之兵

孔氏之山頹痛楊君

百辟興喪予之悲切

一萬機起鐵良之歎

從運往春秋五十有

宓仁壽四年九月遠

勃之崇反被主悍

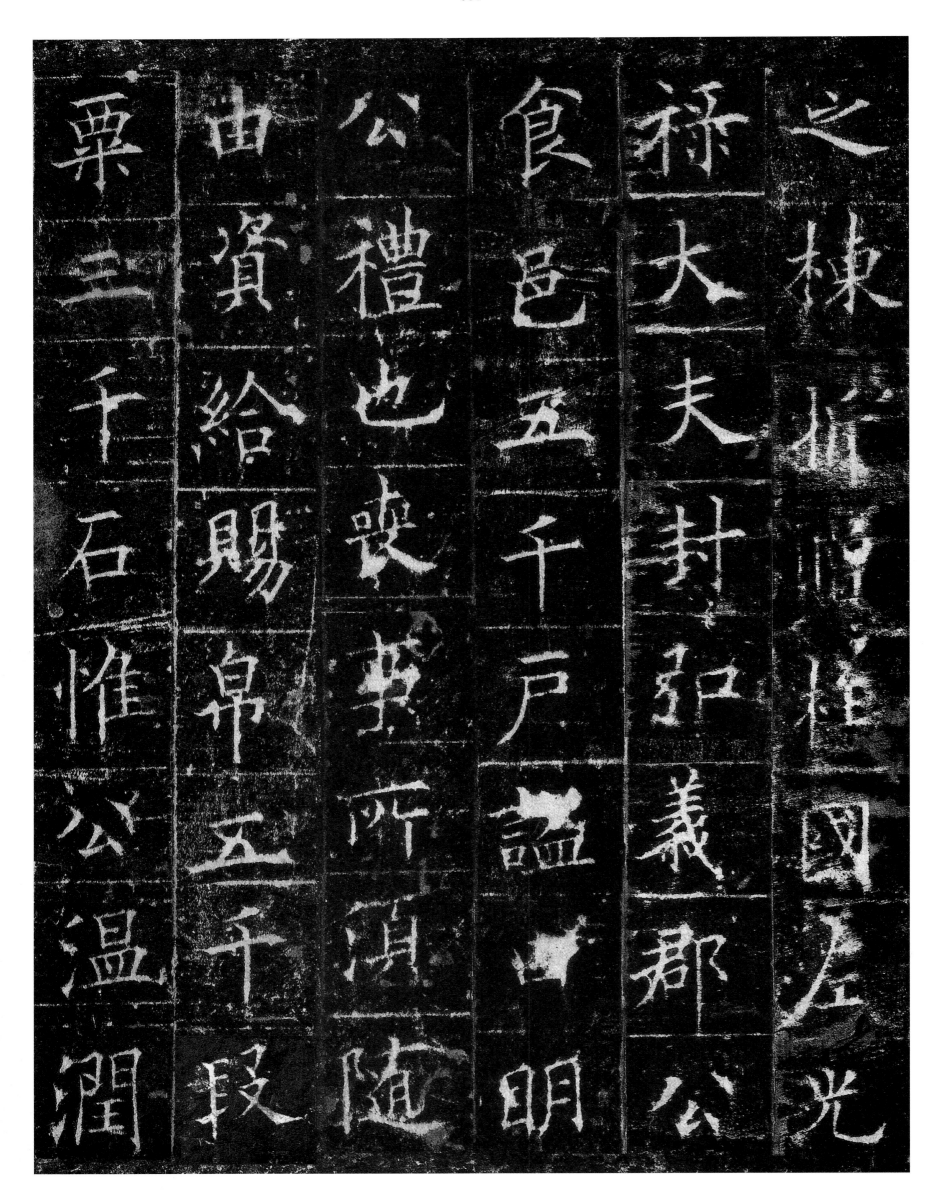

粟三千石惟公温潤

由資給賜帛五千段

公禮也喪所須隨

食邑五千戶諡明

祿大夫封邑義郡公

之棟抓仰惟桂國左光

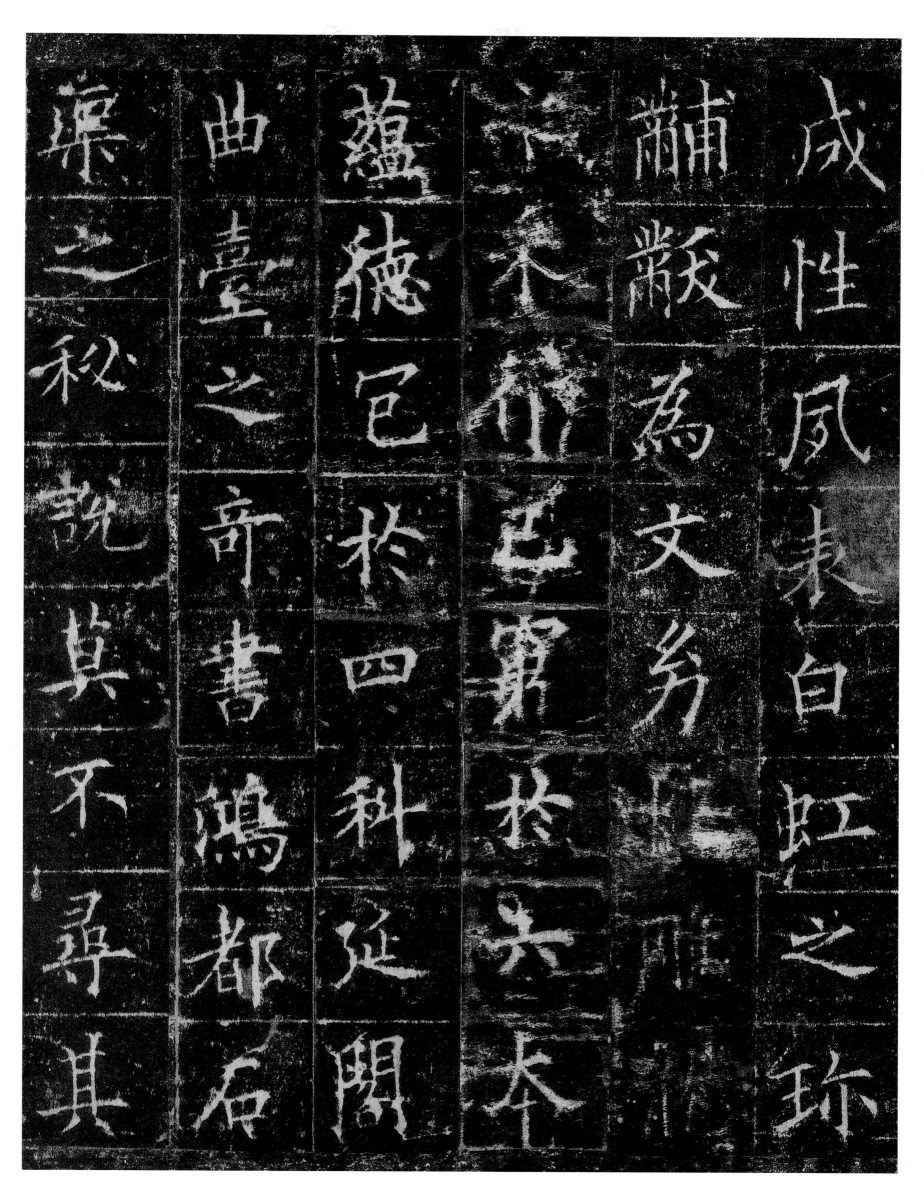

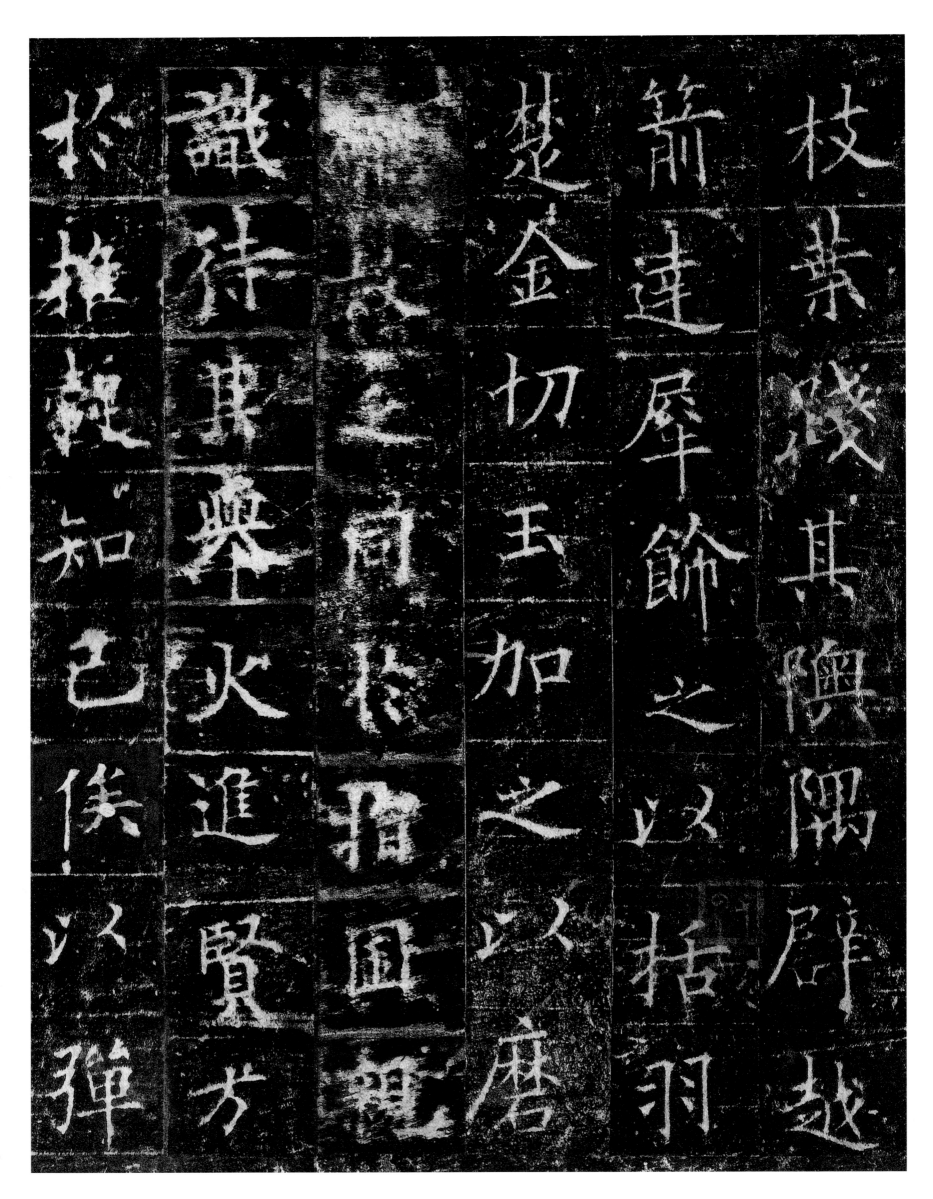

枝葉幾其隤隅辟越
箭達犀飾之以栝羽
楚塗切玉加之以磨
□最之同於指圓輯
識待兼舉火進賢方
於推毂知己俟以彈

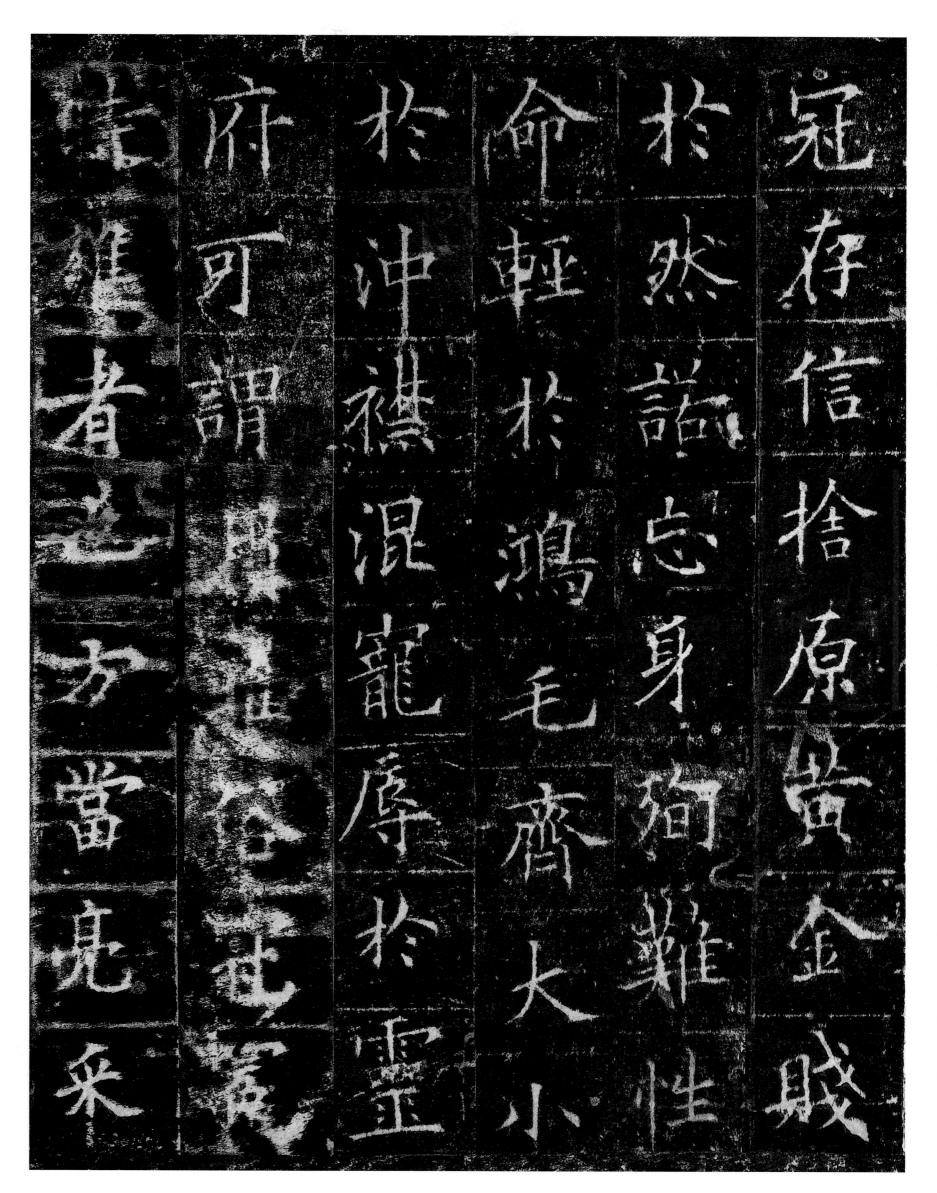

冠存信捨原黃金賤

於然誕忘身殉難性

命輕於鴻毛齊大小

於沖襟混寵辱於靈

府可謂異其容止襄

端襲者之方兜采

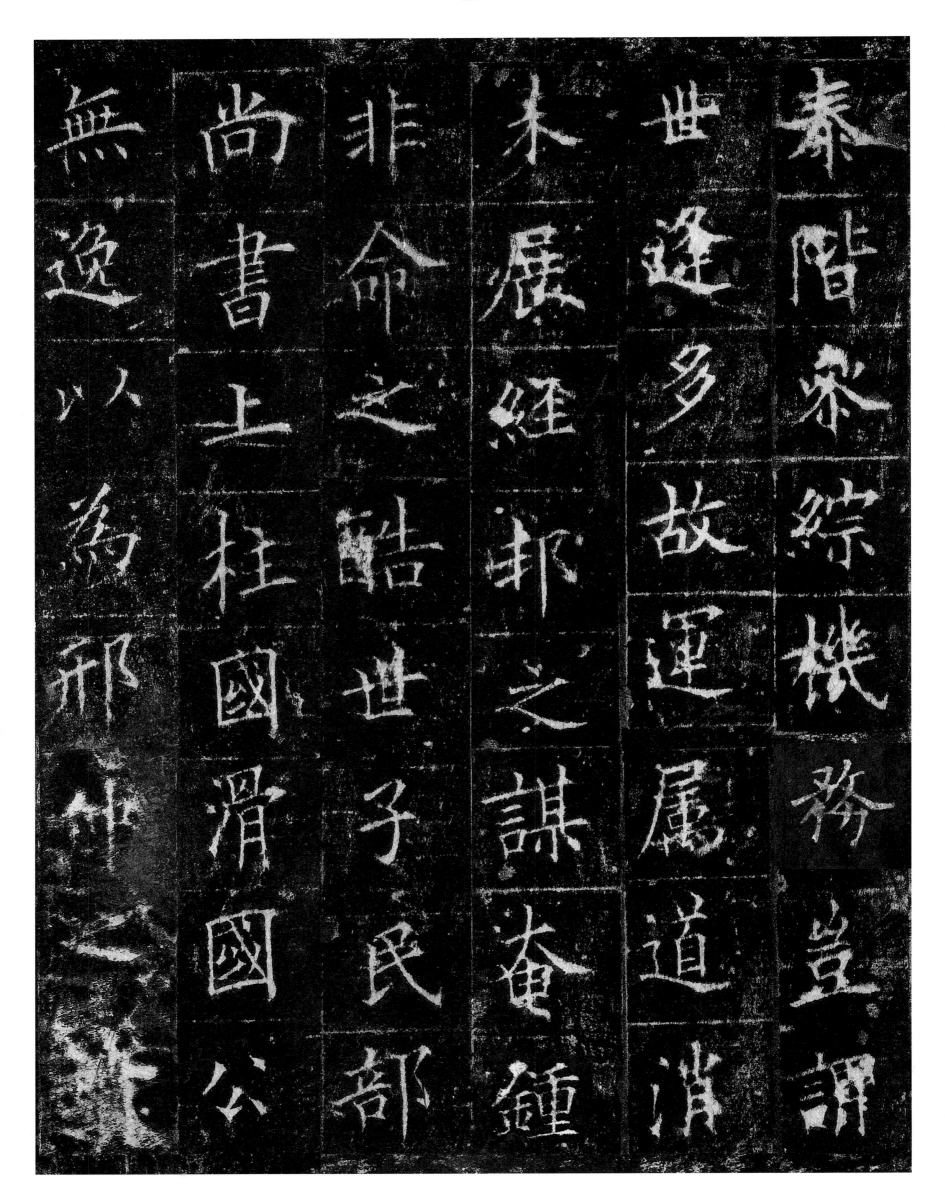

泰階茶綜機務豈謂

世逢多故運屬道消

木厲經邦之謀鍾

非命之酷世子民部

尚書士柱國滑國滑國公

無逸以為邪無之

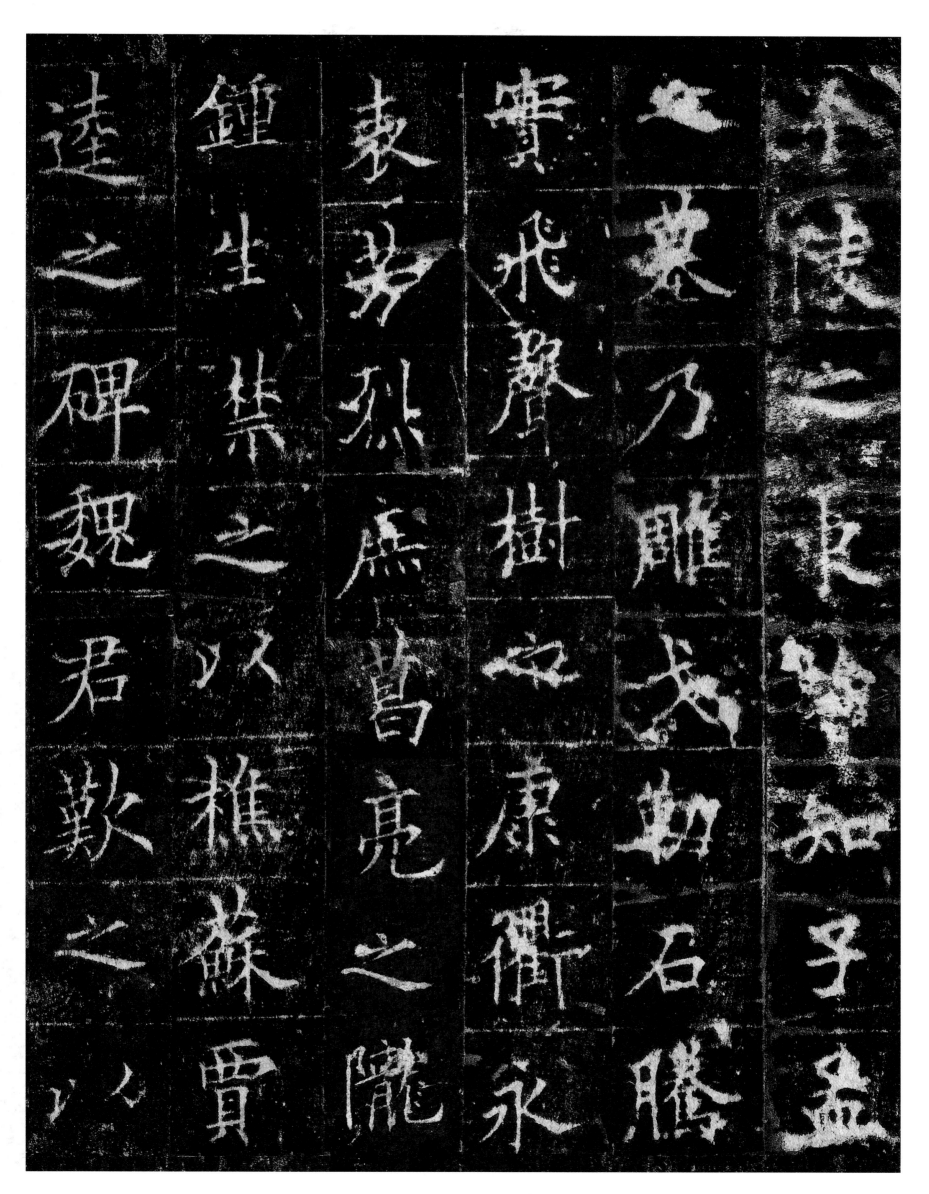

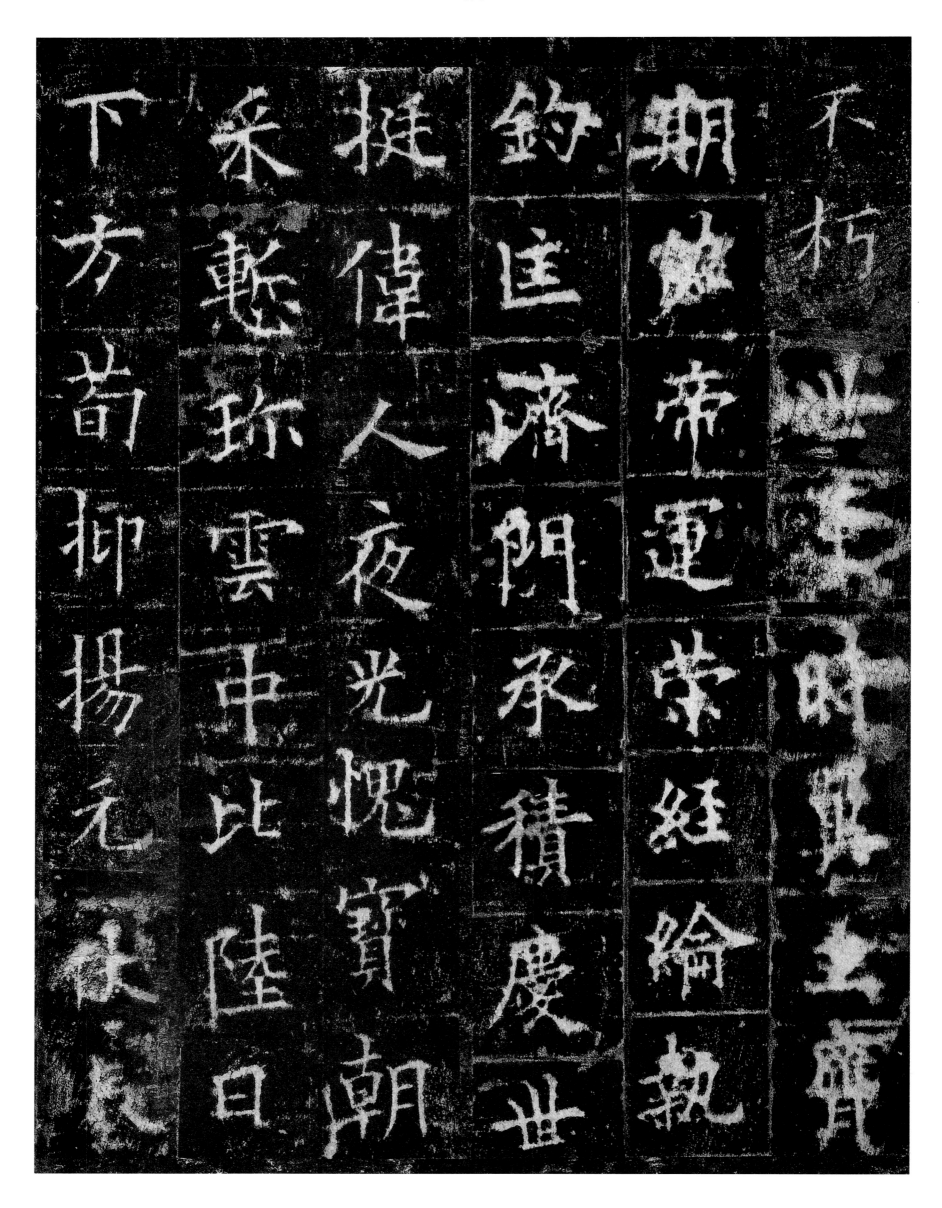

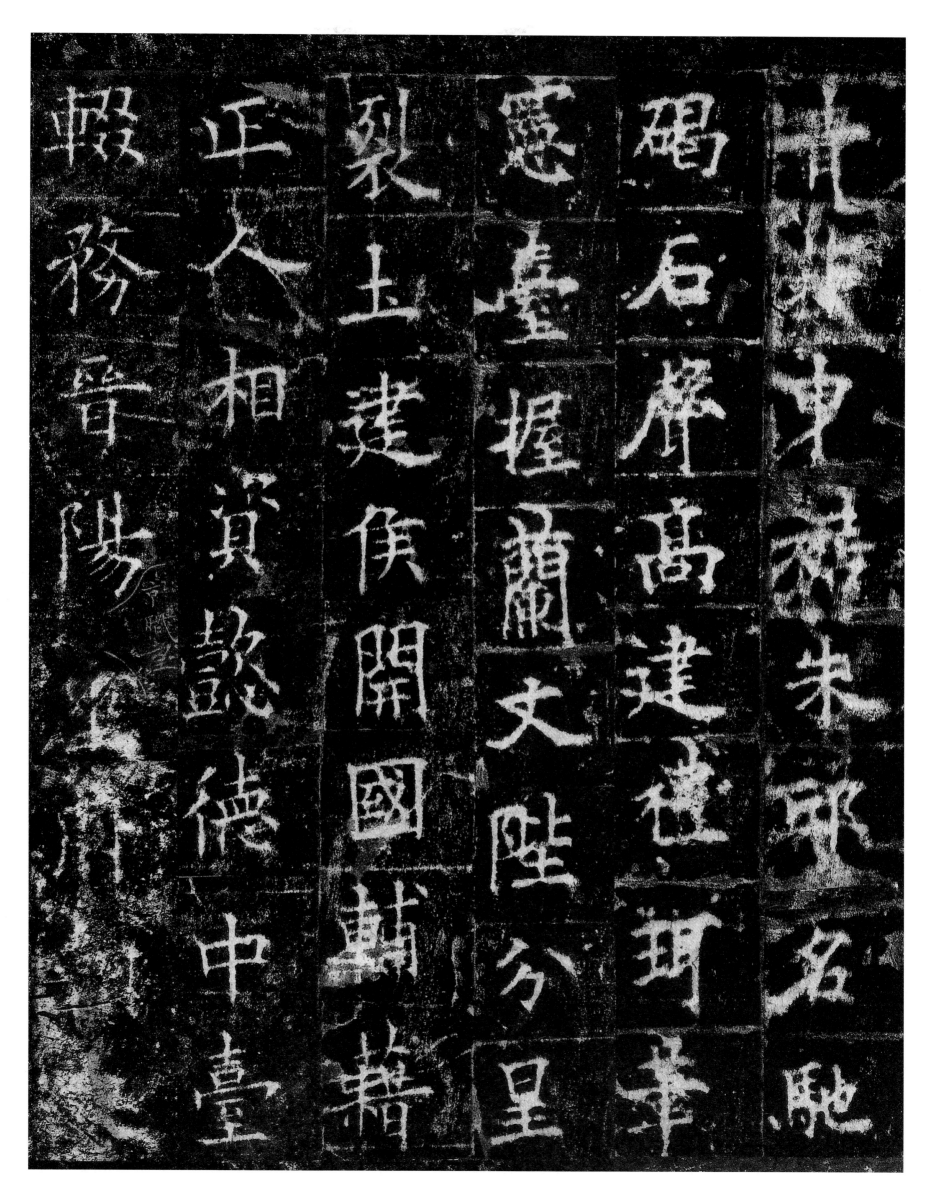

甫中趙朱邢名馳

砥石舉高建碑珂華星

處臺握蘭文陛分

裂土建俟開國輔戴籍

正人相資懿德中臺

轂務晉陽濟

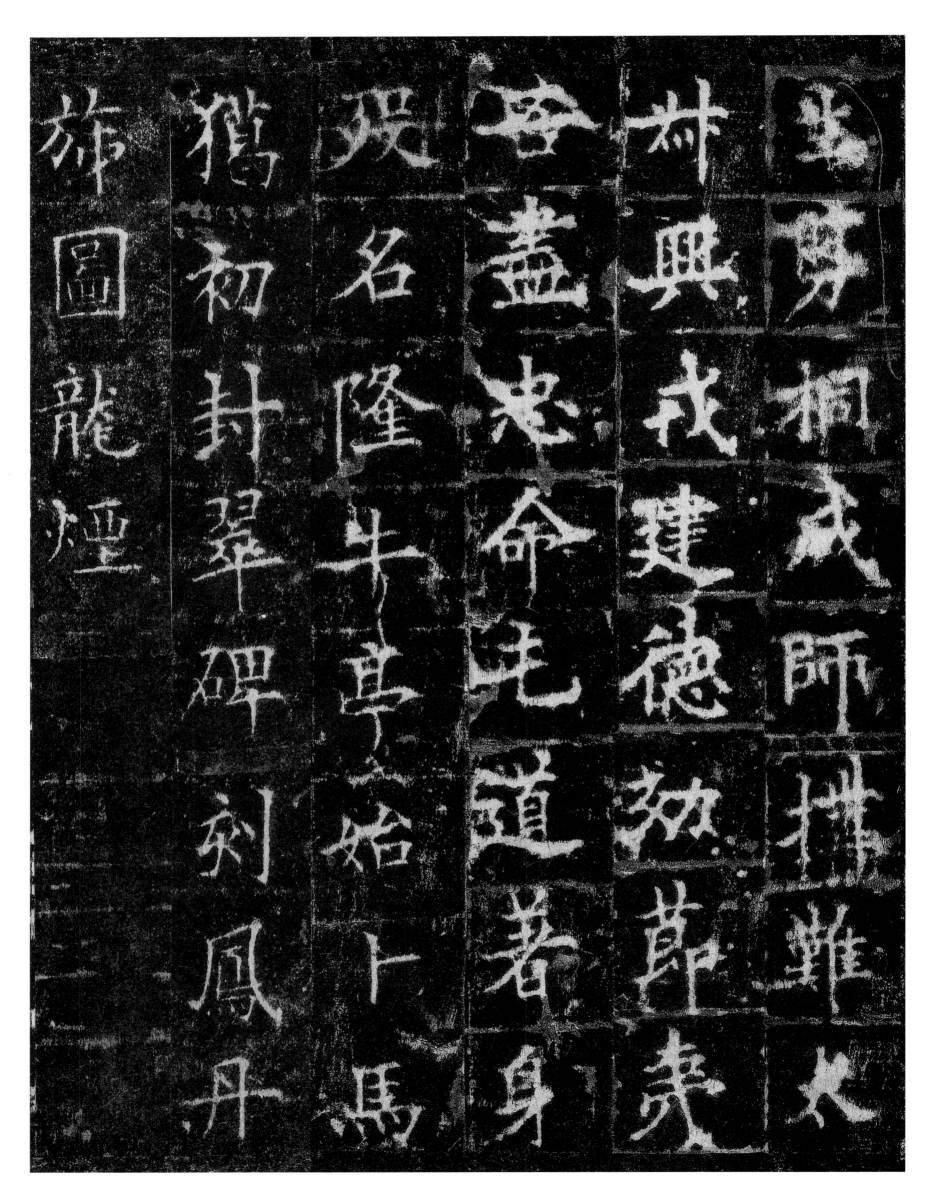

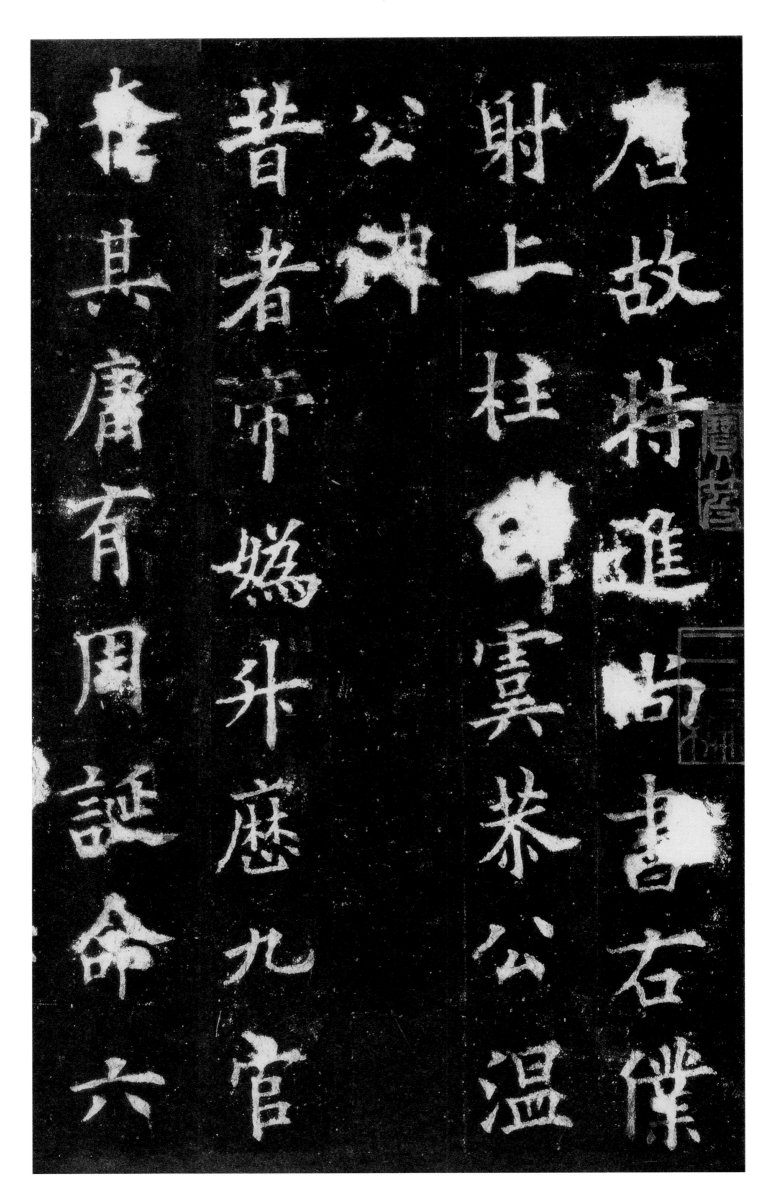

唐故特進尚書右僕

射上柱國虞恭公溫

公碑

昔者帝媯升歷九官

奮其庸有周誕命六

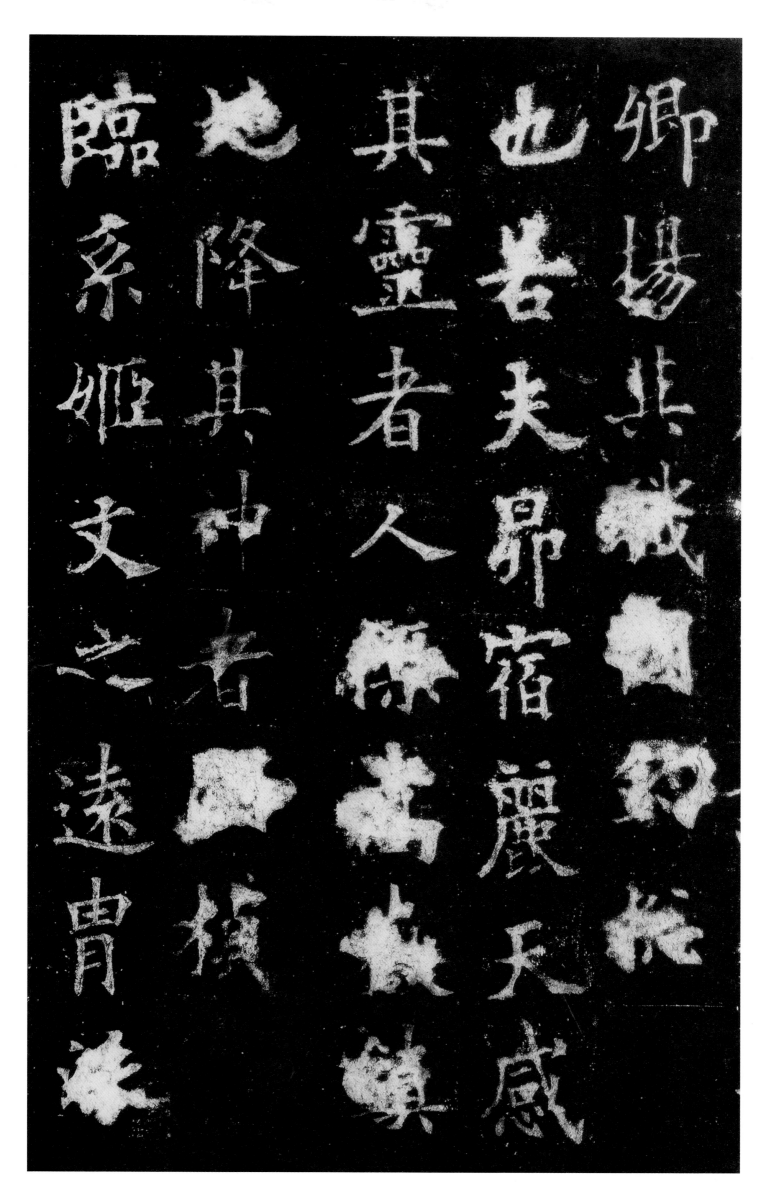

臨池姬文之遠冑

地降其中者

其靈者人係高岳

也者夫昴宿麗天感

卿場其幾曰鈞松

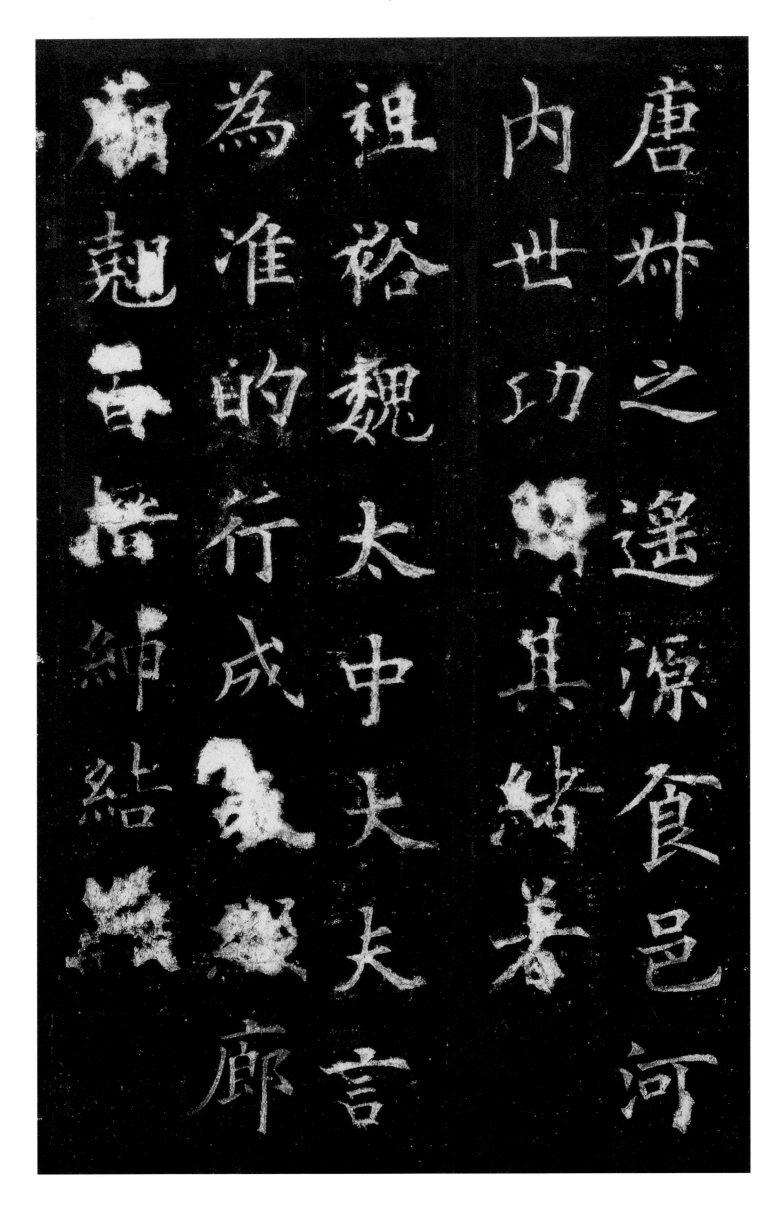

唐林之遐源食邑河

内世功其始卷

祖裕魏太中大夫言

為淮的行成遐廊

萬魁言岳紳結綴

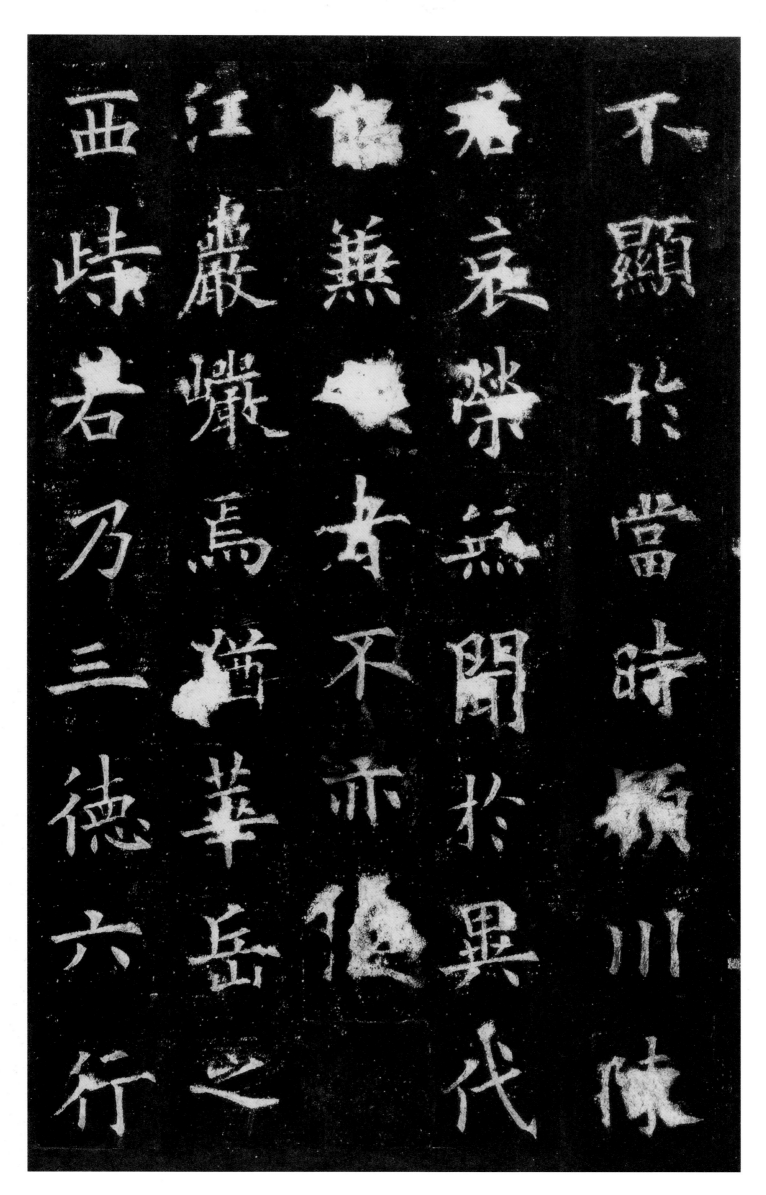

不顯於當時頃川陳

君衰榮無聞於異代

也無古不亦傷之

江嚴巘焉猶華岳之

西峙右乃三德六行

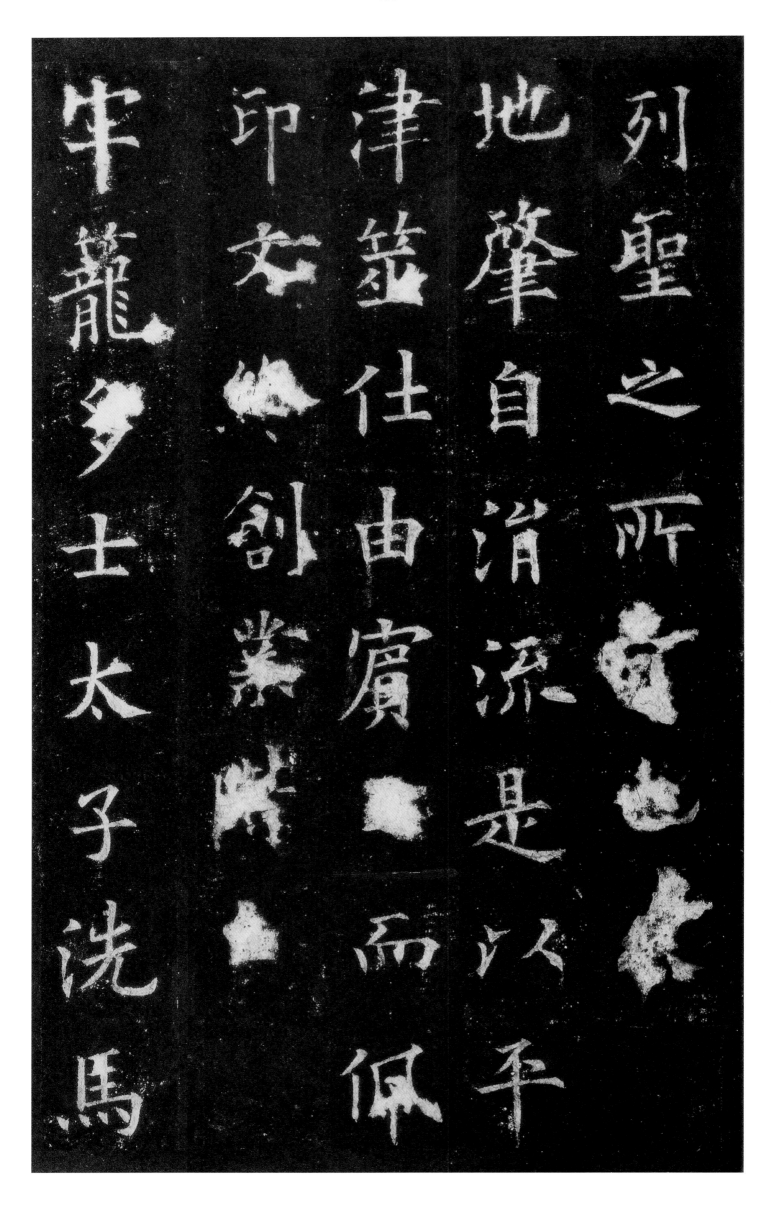

列聖之所守也

地肇自消流是以平

津筮仕由賓

卯文創業

牢籠多士太子洗馬

孝綱直道正舜羽儀

海內並下坐覣禩鵷閣

鰻笏鳳池垂紳鵷

璟姿月華韶音玉板

每至文武在列卓

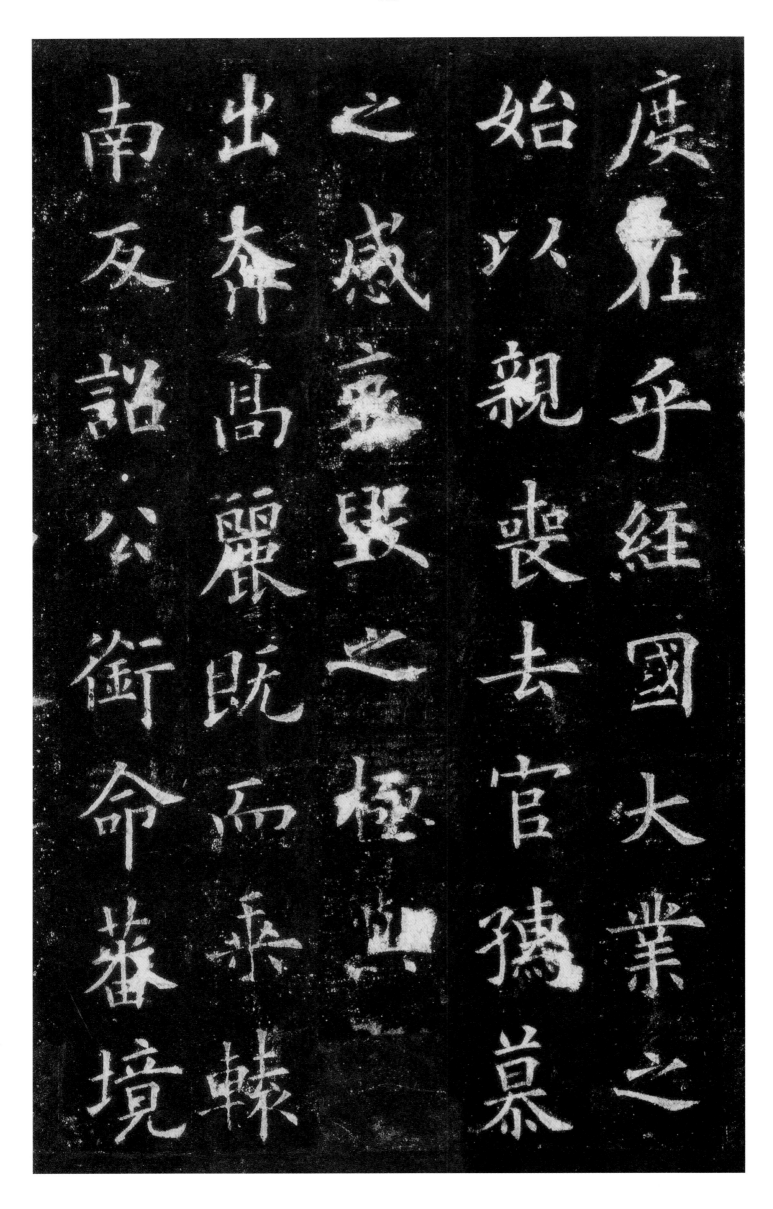

庶茌乎經國大業之始以親喪去官鰥慕之感寔毀之極與出奔高麗既而乘轅南及詔公衛命蕃境

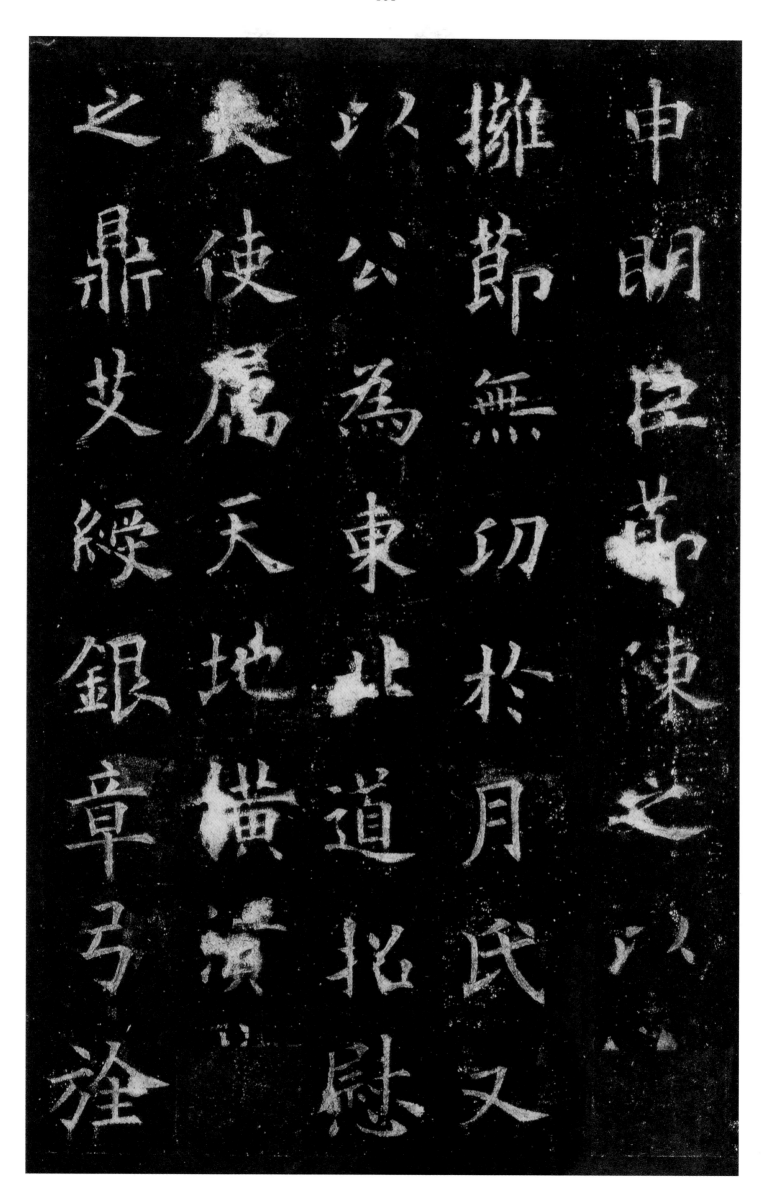

之鼎艾綏銀章弓𡵯

大使屆天地橫嶺頌

以公為東北道招慰

擁節無功於月民又

申明臣節陳之以又

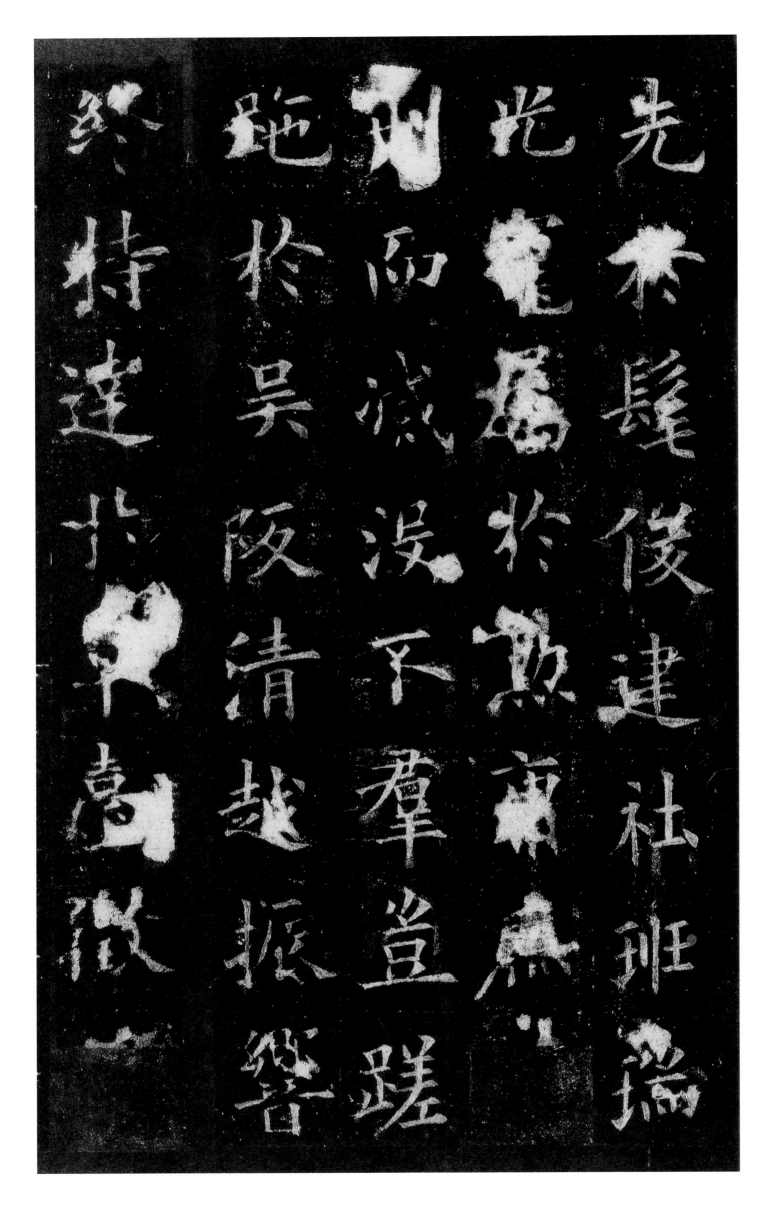

先禾髦俊建社班瑞

光竈屬於熟南焉

西而藏没不羣登蹉

超於吳阪清越振譽

終特達於高微

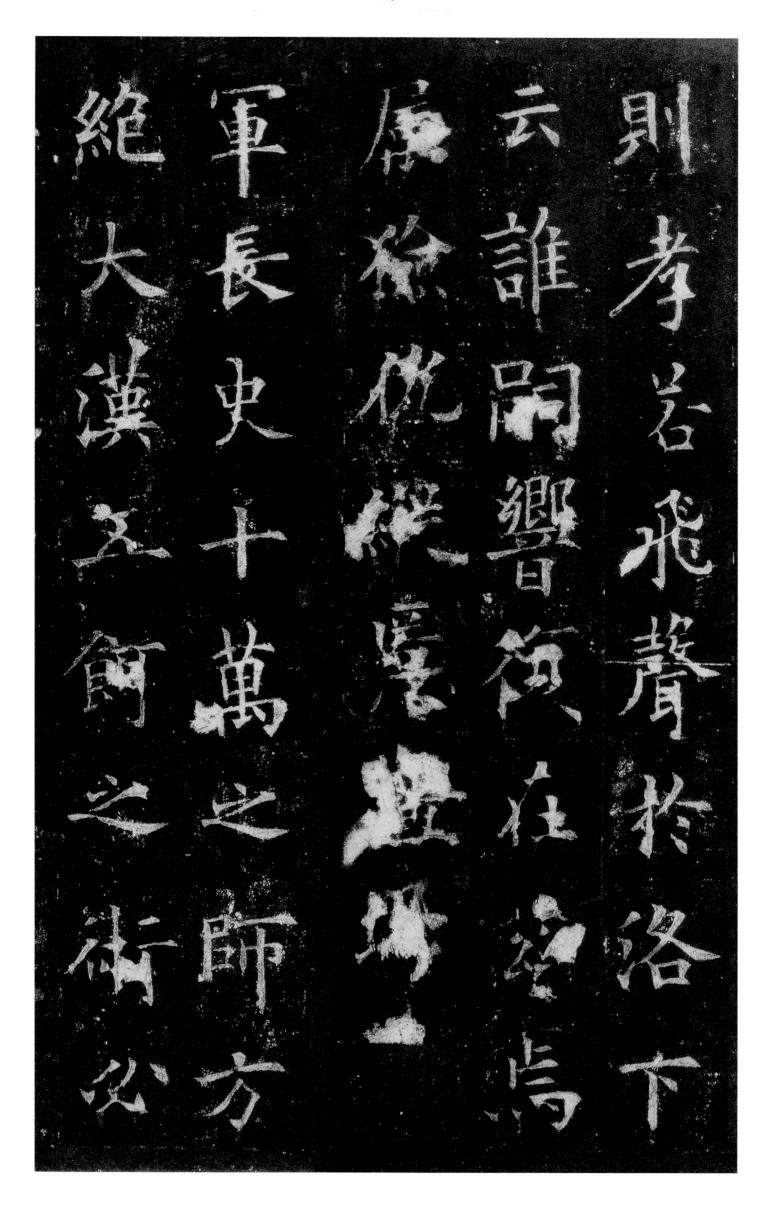

則孝若飛聲於洛下

云誰闢響筍在容焉

虔徐依綵寰盤埤

軍長史十萬之師方

絕大漢立餉之術必

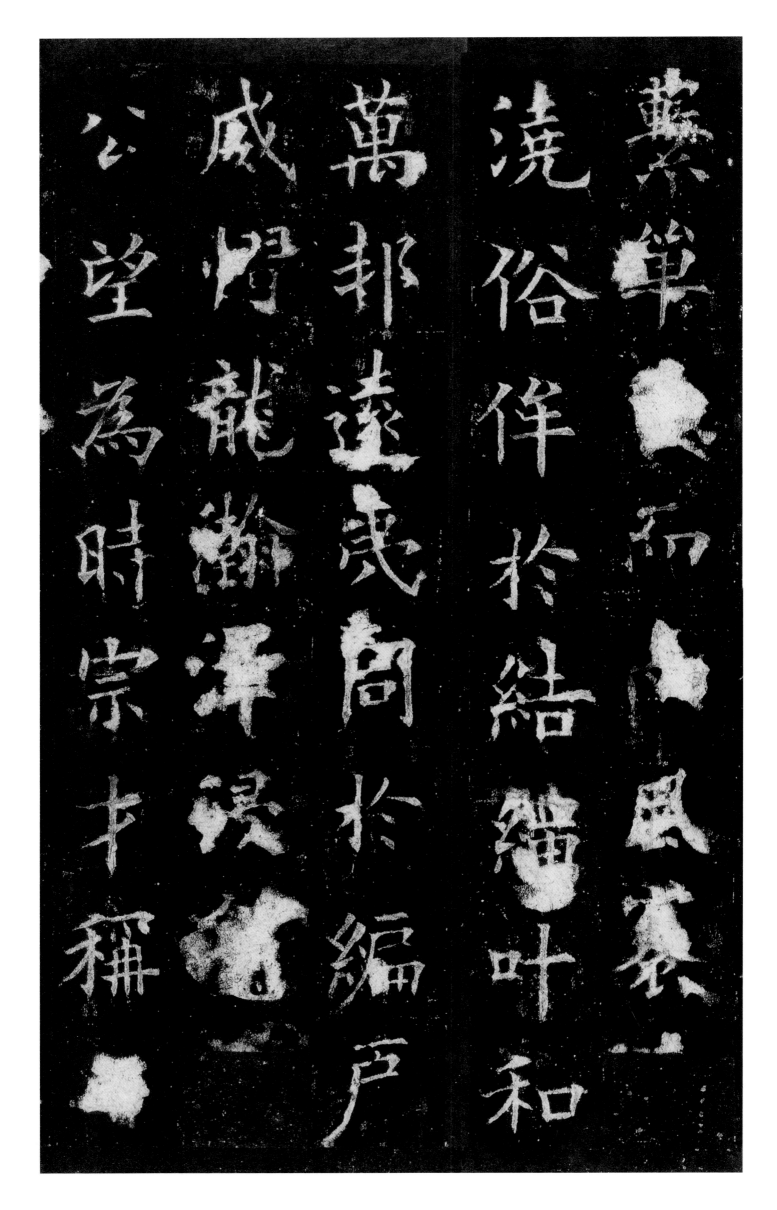

藝巢而風兆衮一

澆俗佯於結蠟叶和

萬邦遠民閭於編戶

威憚龍瀚澤浸

公堂為時宗卡稱

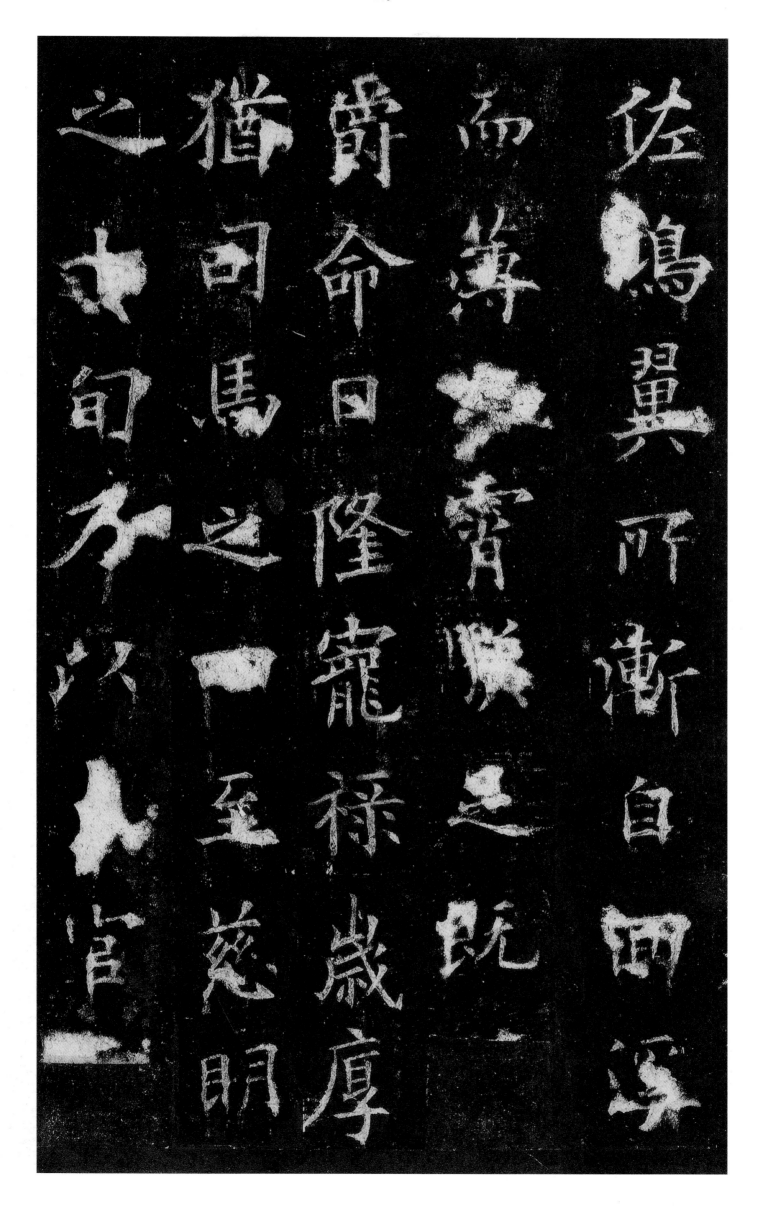

佐鳴翼所衡自而深
而簿交齊睡之既
爵命曰隆寵祿歲廪厚
猶問馬之一至慈明
之中旬乃以人省

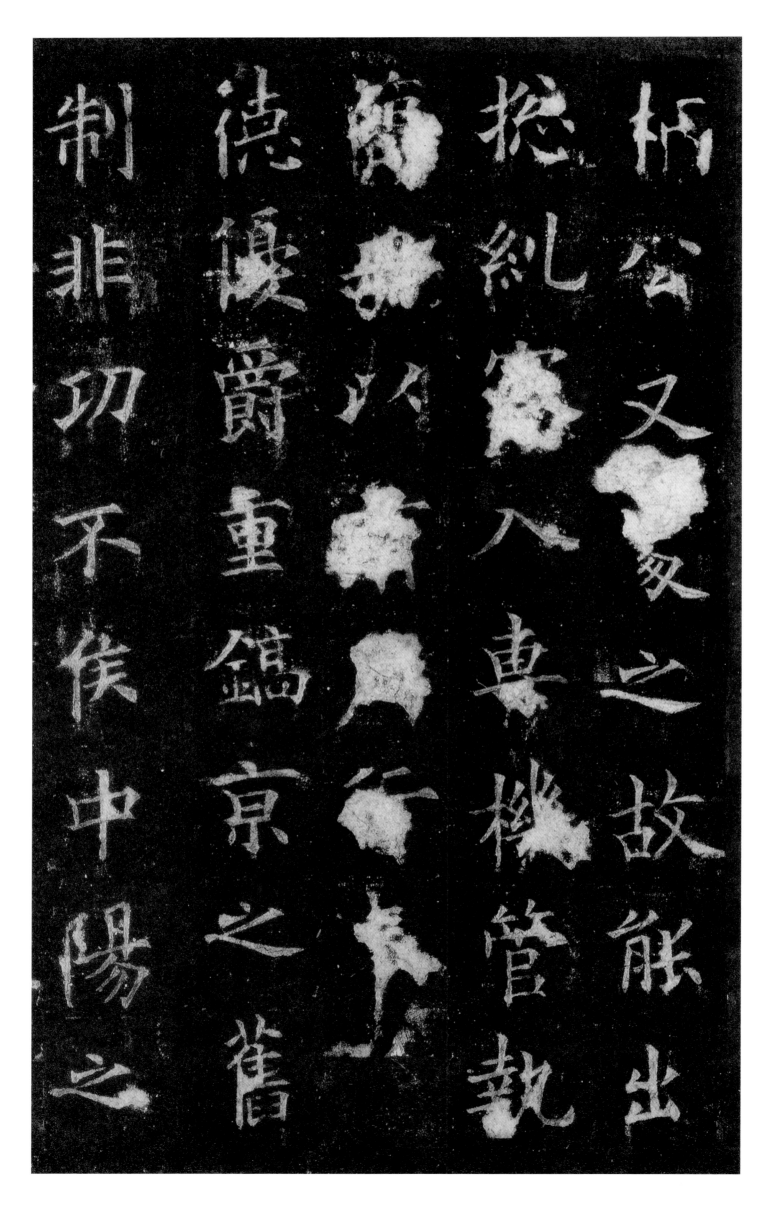

柄公又家之故胑出

扵紀宓入妻枢管执

簡□以□行□

德□爵重鎬京之舊

制非刃不俟中陽之

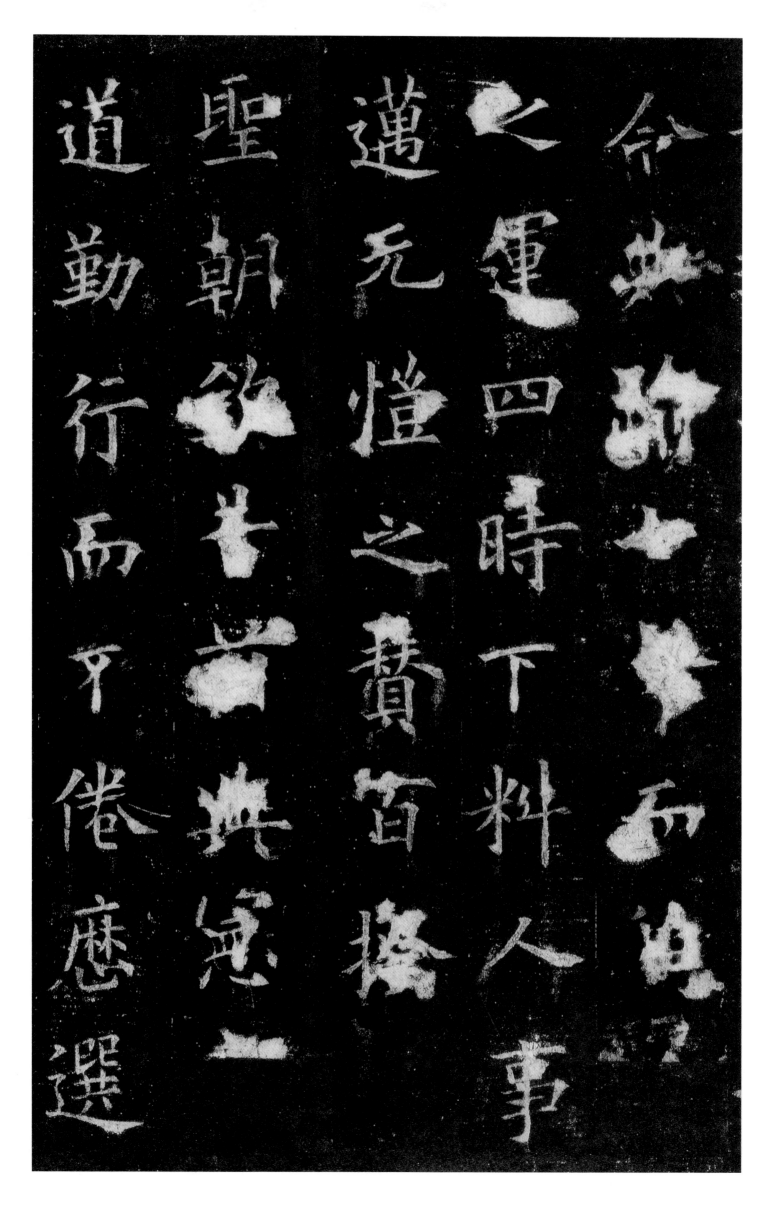

令典故□□而典□□之運四時下料人事遷无惶之之□典□□□典□聖朝□□□□□□□道勤行而于倦應選

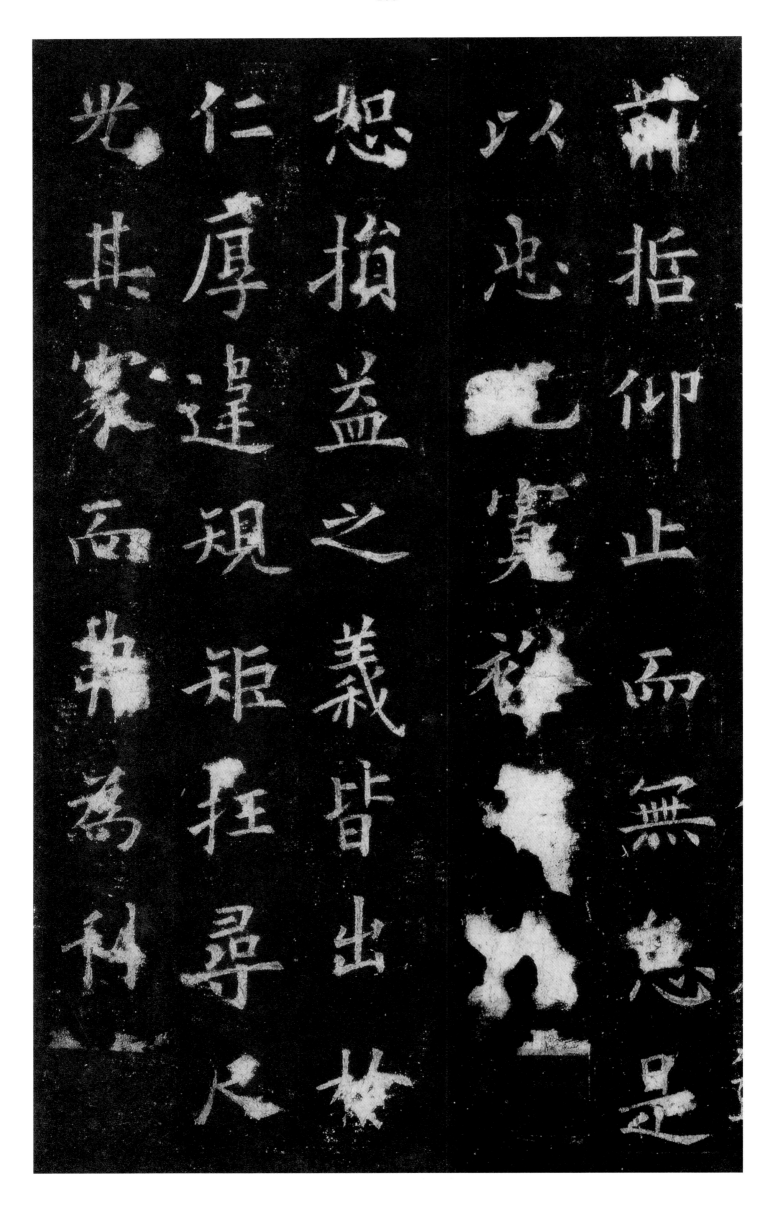

指仰止而無怠是

以忠寬裕

恕揖益之義皆出

仁厚違規矩往尋人

光其家而弟為科

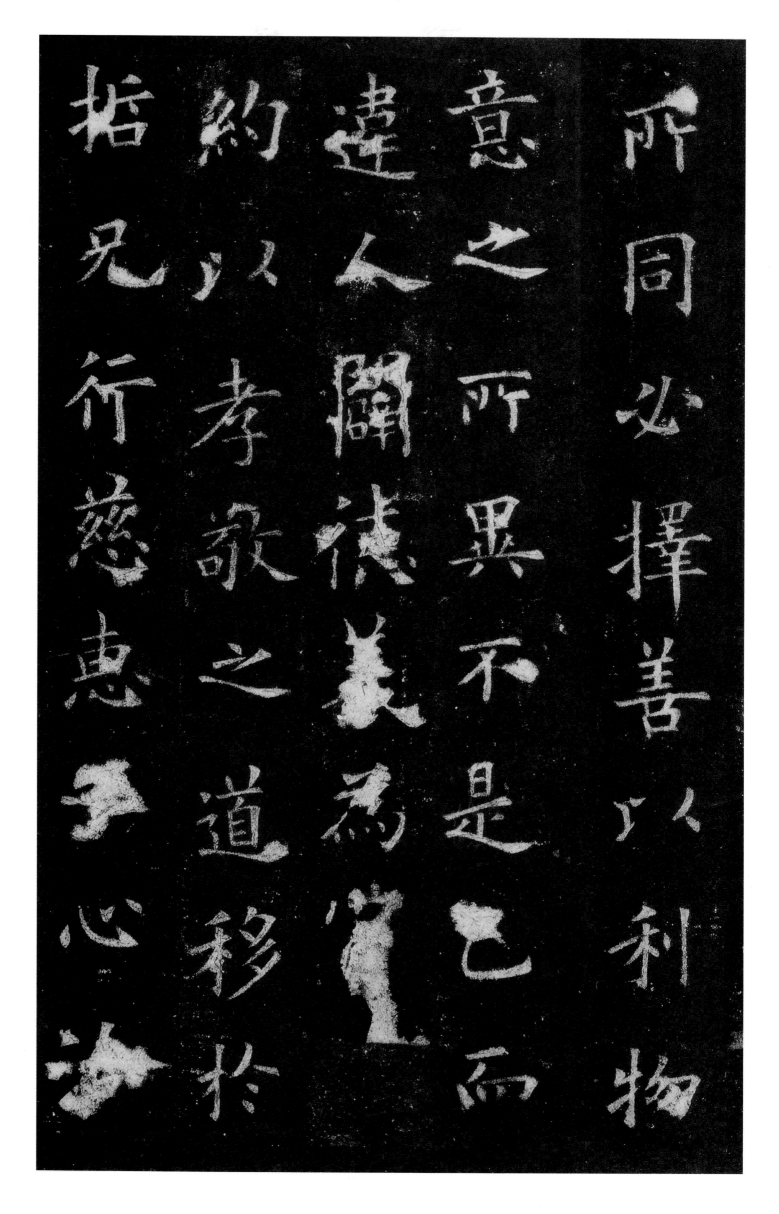

所同必擇善以利物

意之所異不是之而

違人關德美為當

約以孝敬之道移於

祜兄行慈惠無心於

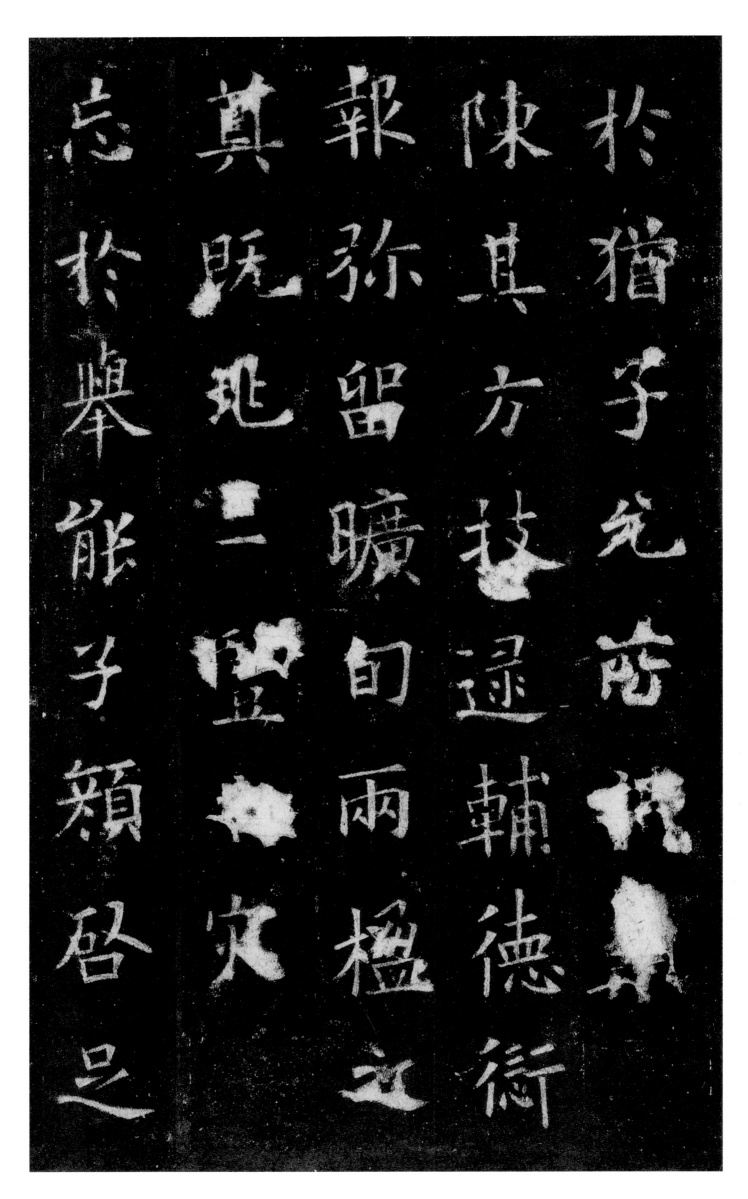

忘於舉能子頵启是

其既延二墨灾

報弥留曠旬兩穩之

陳其方投逮輔德衡

於猶子兒茂其扰

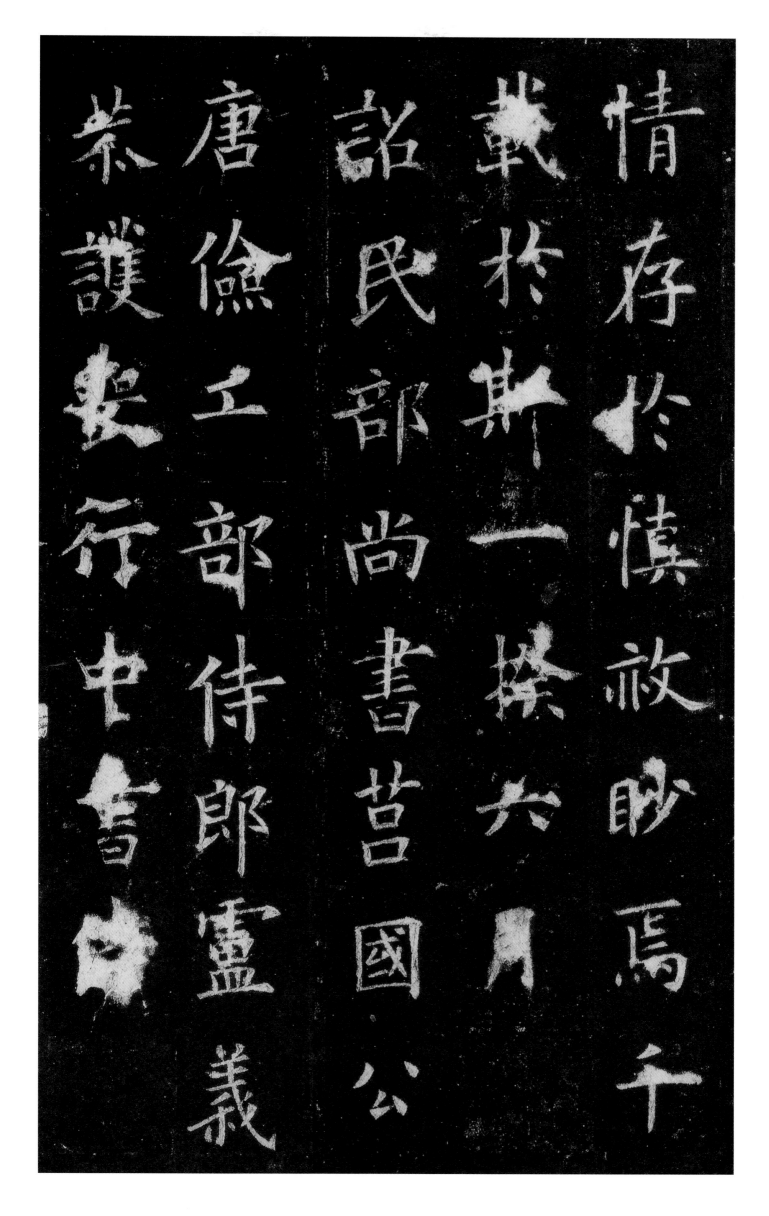

情存於慎敕眄焉千

載於斯一揆六月

詔民部尚書莒國公

唐儉工部侍郎盧義

恭護喪行中書

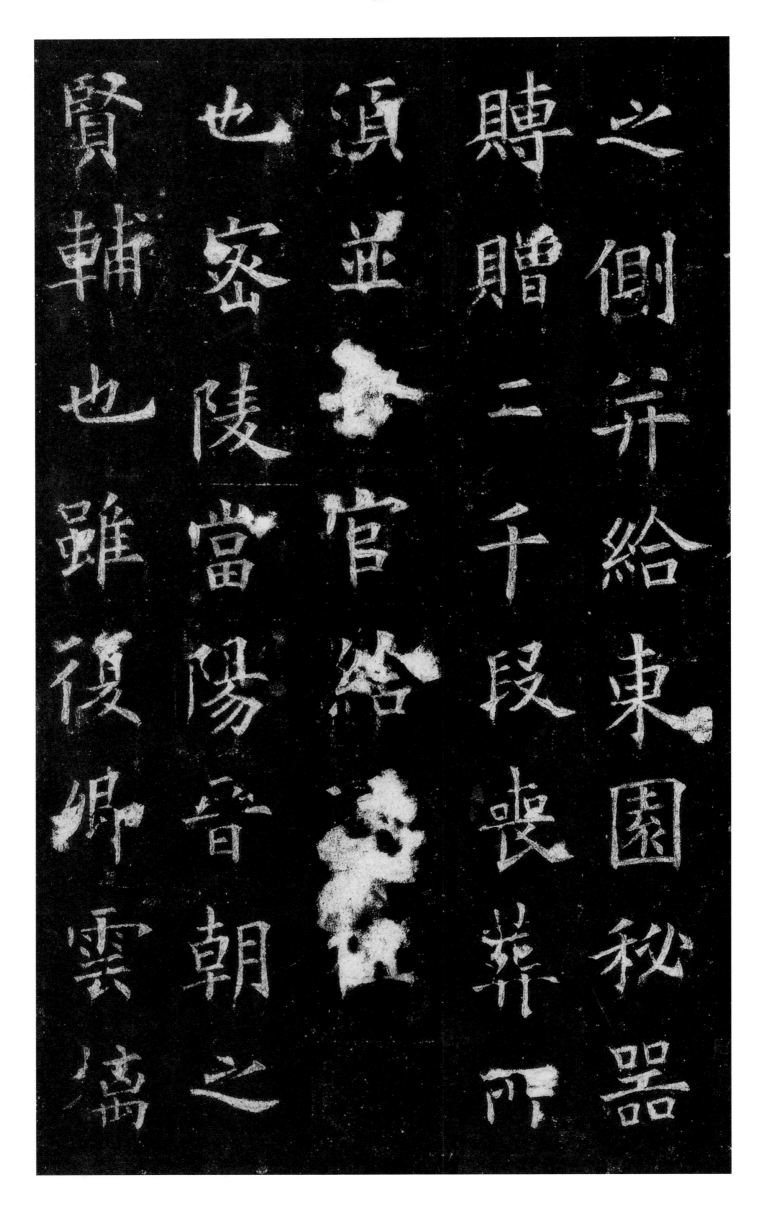

賢輔也雖復卿雲篤

也密陵當陽音朝之

須並　官給

賻贈二千段喪葬所

之倒并給東園秘器

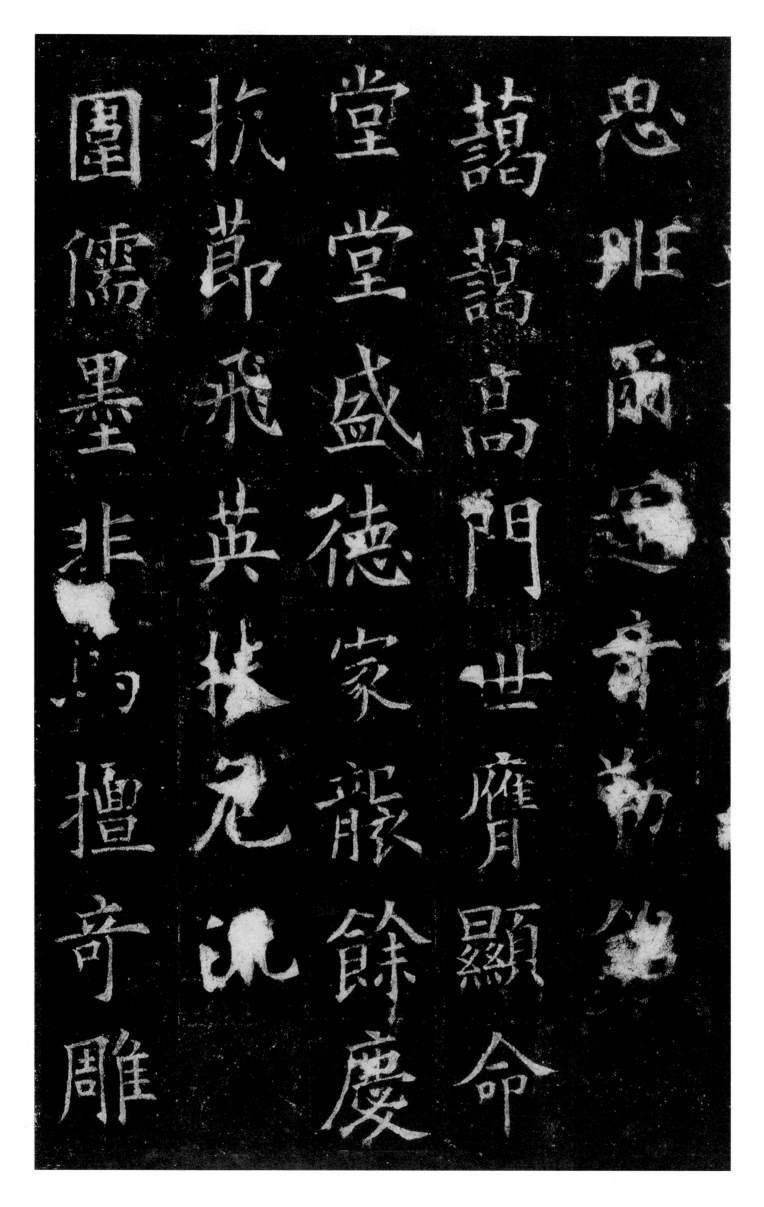

忠延兩邁奇節蹤

藹藹高門世膺顯命

堂堂盛德家紀餘慶

抗節飛英拔兄沈

圍儒墨非為擅奇雕

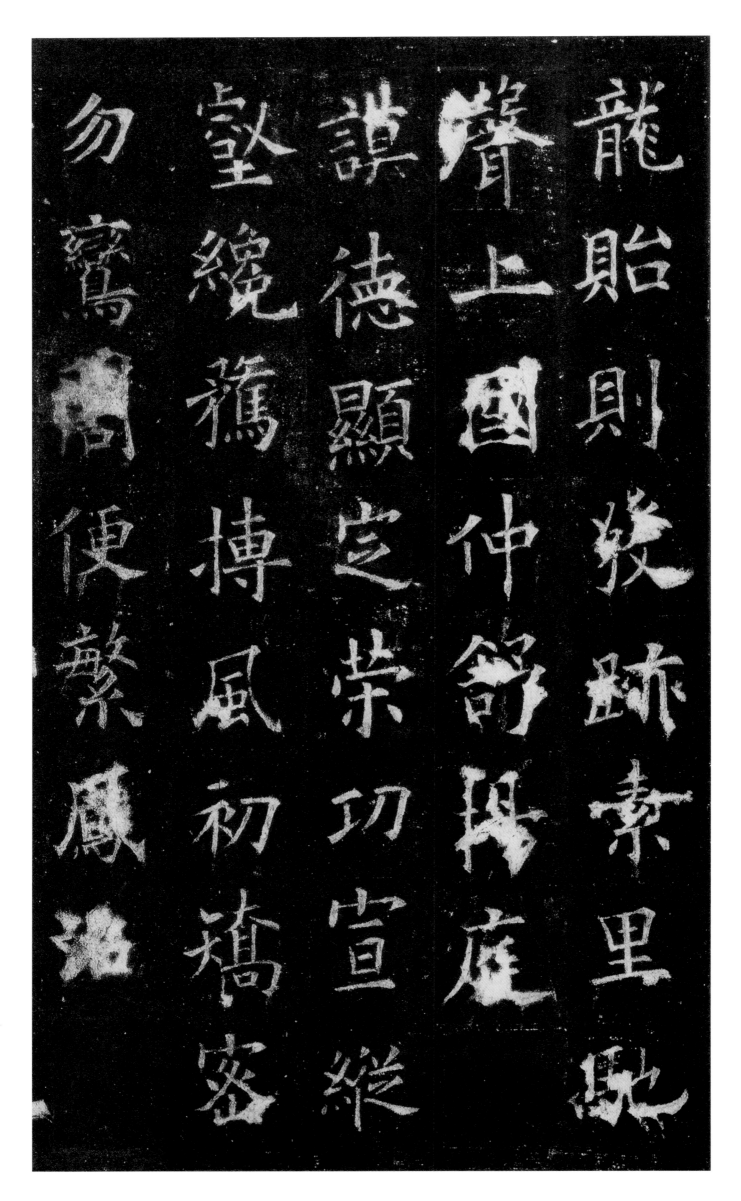

勿竊□便繁鳳洽　墾繞舊博風初矯密　誤德顯定崇功宣縱　聲上國仲舒母庭　龍貽則炳跡素里毗

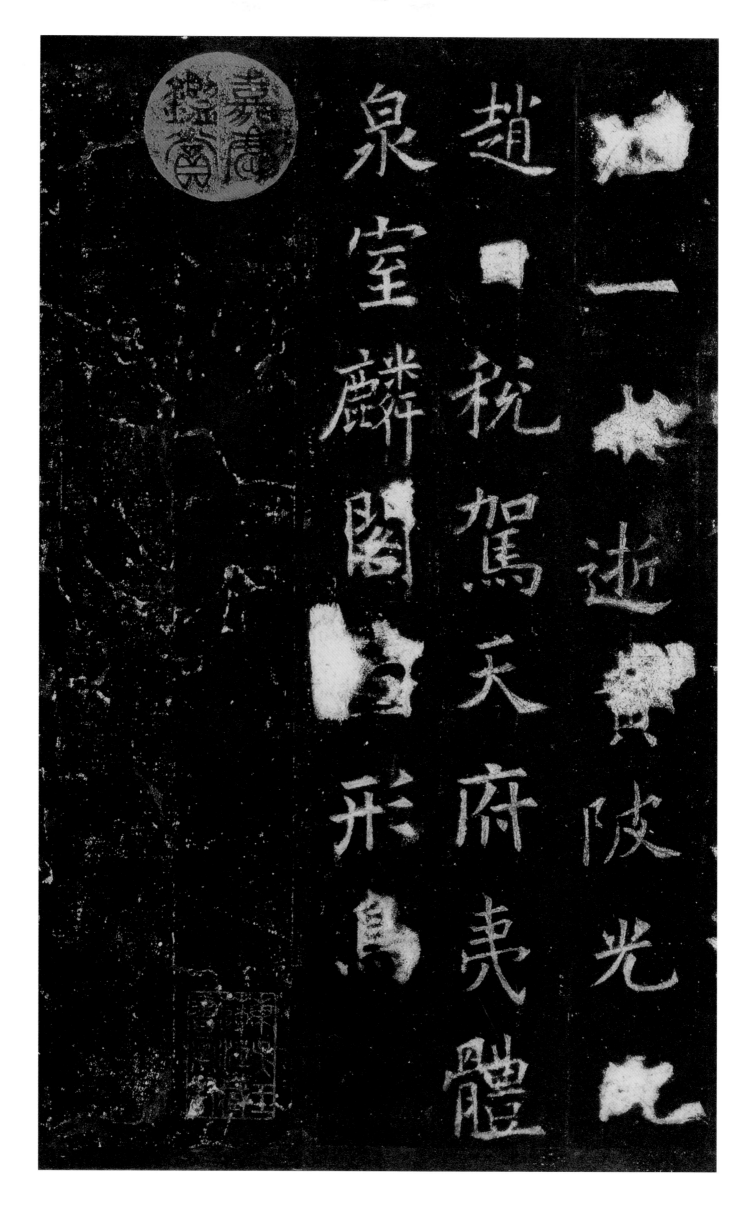

泉室麟閣□飛鳥

趙□稅駕天府夷體

一□逝貴陵光□

東皇太一

浴蘭湯兮沐芳華采衣兮若英靈連蜷兮既留爛昭昭兮未央蹇將憺兮壽宮與日月兮齊光

龍駕兮帝服聊翱遊兮

周章靈皇皇兮既降猋

遠舉兮雲中覽冀州兮

有餘橫四海兮焉窮思

夫君兮太息極勞心兮

涔陽兮極浦橫大江兮

揚靈揚靈兮未極女嬋

媛兮為余太息橫流涕

兮潺湲隱思君兮陫側

桂櫂兮蘭枻斲冰兮積

雪采薜荔兮水中搴夫

容兮木末心不同兮媒

勞思不甚兮輕絕石瀨

芳淺淺飛龍兮翩翩交

不忠兮怨長期不信兮

庭波兮木葉下登白蘋

兮騁望與佳期兮夕張

鳥何萃兮蘋中罾何為

兮未上沅有茝兮澧有

蘭思公子兮未敢言荒

忽兮遠望觀流水兮潺湲

渺麋何為兮水裔朝馳余馬兮

為兮庭中蛟何

江皋夕濟兮西澨聞佳

入兮召予將騰駕兮偕

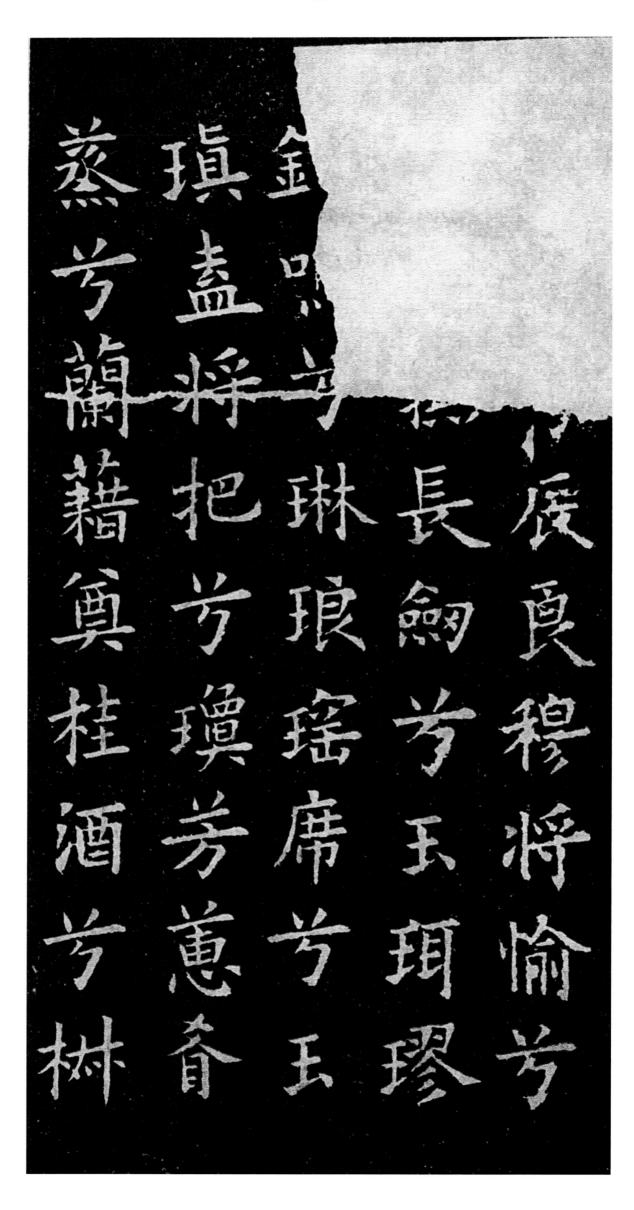

辰良穆將愉兮

長劍兮玉珥璆

金鳴兮琳琅瑤席兮玉

瑱盍將把兮瓊芳蕙肴

蒸兮蘭藉奠桂酒兮樹

漿揚枹兮拊鼓疏緩節

兮安歌懃竽瑟兮浩倡

靈偃蹇兮姣服兮菲菲

兮瀟堂五音紛兮繁會

君欣欣兮樂康

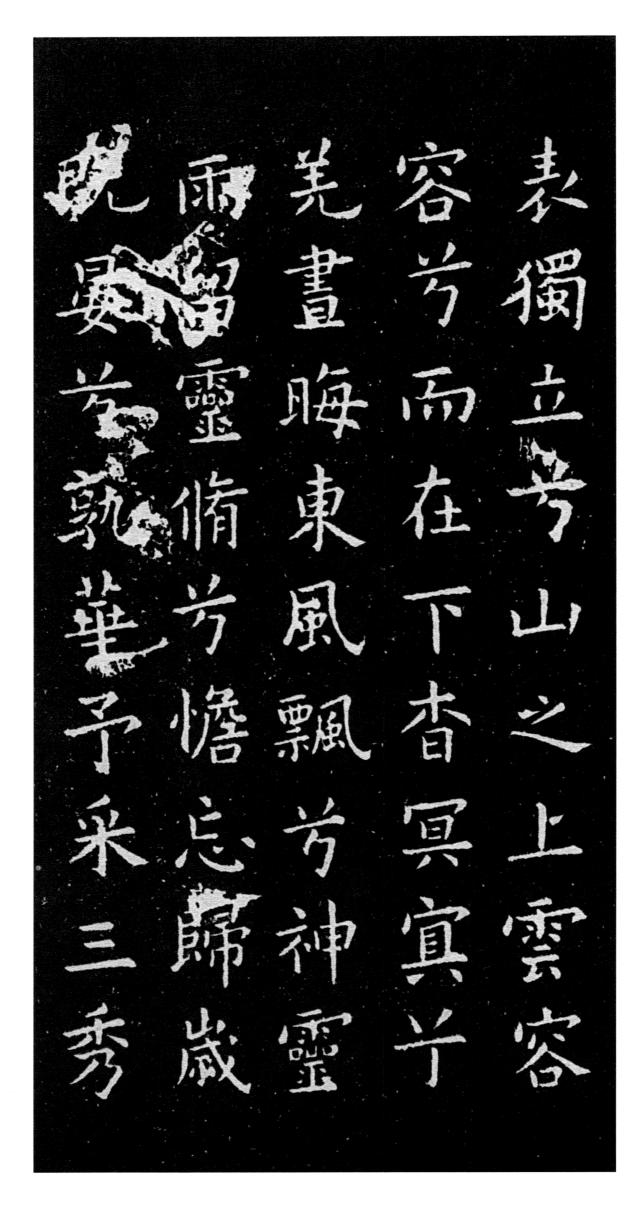

表獨立兮山之上雲容
容兮而在下杳冥冥兮
羌晝晦東風飄飄兮神靈
雨靈愉兮憺忘歸歲
既晏芳孰華予采三秀

兮於山間石磊磊兮葛

蔓蔓怨公子兮悵忘歸

君思我兮不得閒山中

人兮芳杜若飲石泉兮

蔭松柏君思我兮然疑

遄築室兮水中葺之兮

荷蓋蓀壁兮紫壇匊芳

桷芳成堂桂棟兮蘭橑

裳舉長矢兮射天狼操

余弧兮反淪降援北斗

兮酌桂漿撰余轡兮高

駝翔杳冥冥兮以東行

東君

與女遊兮九河衝風起

兮橫波乘水車兮荷

隣隣兮驣予

河伯

若有人兮山之阿被薜

荔兮帶女羅既含睇兮

又宜笑子慕予窈窕

窕乘赤豹兮從文貍辛
夷車兮結桂旗被石蘭
芳帶杜衡折芳馨兮遺
所思余處幽篁兮終不
見天路險難兮獨後來

懷懷

雲中君

君不行兮夷猶蹇誰留

兮中洲美要眇兮宜脩

沛吾乘兮桂舟令沅湘

兮無波使江水兮安流

望夫君兮未来吹參差

兮誰思駕飛龍兮北征

邅吾道兮洞庭薜荔柏

兮蕙綢蓀橈兮蘭旌望

告余以不閒朝騁騖兮
江皋夕弭節兮北渚鳥
次兮屋上水周兮堂下
捐余玦兮江中遺余珮
兮澧浦采芳洲兮杜若

將以遺兮下女時不可

兮再得聊逍遙兮容與

湘君

帝子降兮北渚目眇眇

兮愁予嫋嫋兮秋風洞

盖駕雨龍兮驂螭登崑

崙兮四望心飛揚兮浩

蕩兮日將暮兮悵忘歸惟

極浦兮寤懷魚鱗屋

龍堂紫貝闕兮朱宮靈

何為兮水中乘白黿兮

逐文魚與女遊兮河之

渚流澌紛兮將來下子

交手兮東行送美今兮

南浦波滔滔兮來迎魚

作靁填填兮雨冥冥猨
啾啾兮又夜鳴風颯颯
兮木蕭蕭思公子兮徒
離憂　山鬼

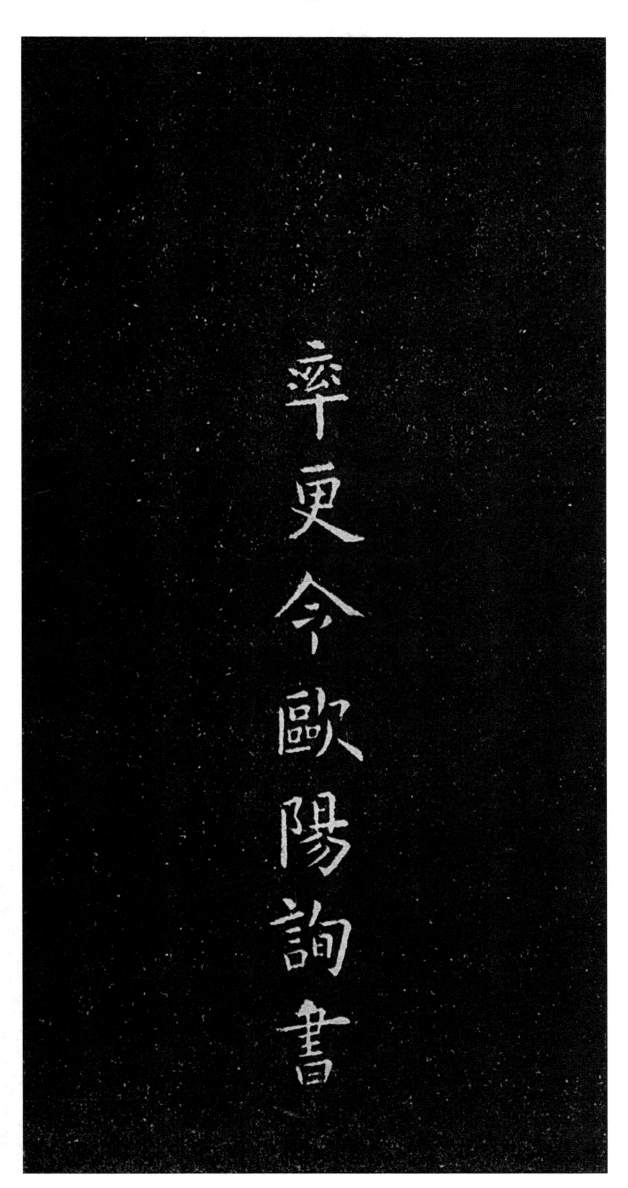

率更令歐陽詢書

唐歐陽詢書

般若波羅蜜多心經

觀自在菩薩行深般若波羅蜜多時照見

五蘊皆空度一切苦厄舍利子色不異空

空不異色色即是空空即是色受想行識

亦復如是舍利子是諸法空相不生不滅

不垢不淨不增不減是故空中無色無受

想行識無眼耳鼻舌身意無色聲香味觸

法無眼界乃至無意識界無無明亦無無

明盡乃至無老死亦無老死盡無苦集滅

道無智亦無得以無所得故菩提薩埵依

般若波羅蜜多故心無罣礙無罣礙故無

有恐怖遠離顛倒夢想究竟涅槃三世諸

佛依般若波羅蜜多故得阿耨多羅三藐

三菩提故知般若波羅蜜多是大神咒是

大明咒是無上咒是無等等咒能除一切

苦真實不虛故說般若波羅蜜多咒即說

咒曰

揭帝揭帝　波羅揭帝

波羅僧揭帝　菩提薩婆訶

般若波羅蜜多心經

貞觀九年十月旦日率更令歐陽詢書

千字文

勅員外散騎侍

郎周興嗣次韻

天地玄黄宇宙洪荒

日月盈昃辰宿列張

劍 金 雲 閏 寒
號 生 騰 餘 來
巨 麗 致 成 暑
闕 水 雨 歲 往
珠 玉 露 律 秋
稱 出 結 呂 收
夜 崑 為 調 冬
光 岡 霜 陽 藏

果珍李柰　菜重芥薑
海鹹河淡　鱗潛羽翔
龍師火帝　鳥官人皇
始制文字　乃服衣裳
推位讓國　有虞陶唐

鳴鳳在樹 白駒食場

遐邇壹體 率賓歸王

愛育黎首 臣伏戎羌

坐朝問道 垂拱平章

弔民伐罪 周發殷湯

知過必改得能莫忘

女慕貞潔男效才良

恭惟鞠養豈敢毀傷

蓋此身髮四大五常

化被草木賴及萬方

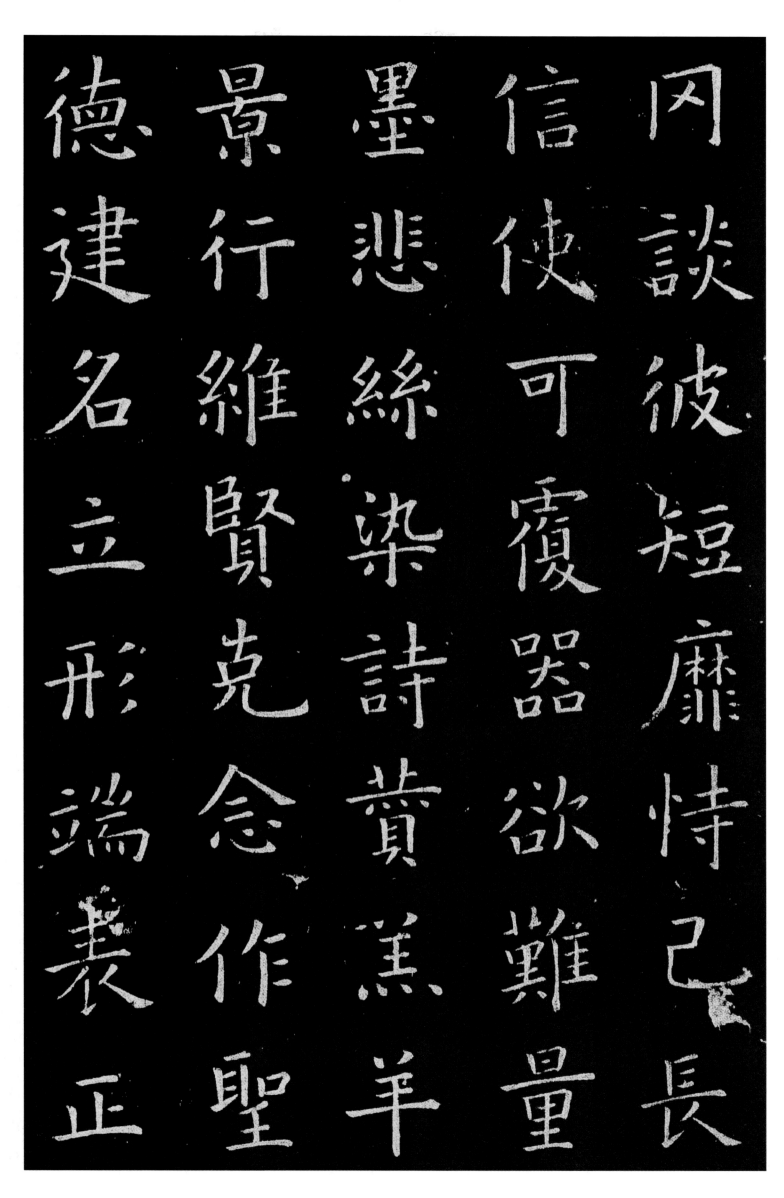

德建名立　景行維賢克念作聖　墨悲絲染詩讚羔羊　信使可覆器欲難量　罔談彼短靡恃己長　形端表正

空谷傳聲　虛堂習聽
禍因惡積　福緣善慶
尺璧非寶　寸陰是競
資父事君　曰嚴與敬
孝當竭力　忠則盡命

臨深履薄　夙興溫清

似蘭斯馨　如松之盛

川流不息　淵澄取暎

容止若思　言辭安定

篤初誠美　慎終宜令

榮業所基　籍甚無竟

學優登仕　攝職從政

存以甘棠　去而益詠

樂殊貴賤　禮別尊卑

上和下睦　夫唱婦隨

外受傅訓　入奉母儀
諸姑伯叔　猶子比兒
孔懷兄弟　同氣連枝
交友投分　切磨箴規
仁慈隱惻　造次弗離

楷書千字文
150

節義廉退顛沛匪虧
性靜情逸心動神疲
守真志滿逐物意移
堅持雅操好爵自縻
都邑華夏東西二京

肆丙圖宮背

筵舍寫殿邑

設傷禽盤面

席啓獸欝洛

鼓甲畫樓浮

琴帳綵觀渭

吹對僊飛據

笙楹靈驚涇

陞階納陛　弁轉疑星

右通廣內　左達承明

既集墳典　亦聚群英

杜藁鍾隸　漆書壁經

府羅將相　路俠槐卿

磻溪伊尹佐時阿衡

榮功茂實勒碑刻銘

世祿侈富車駕肥輕

高冠陪輦驅轂振纓

戶封八縣家給千兵

奄桓綺俊晉
宅公回乂楚
曲匡漢密更
阜合惠勿霸
微濟說多趙
旦弱感士魏
軷扶武寔困
營傾丁寧橫

假途滅虢　踐土會盟
何遵約法　韓弊煩刑
起翦頗牧　用軍最精
宣威沙漠　馳譽丹青
九州禹跡　百郡秦并

俶載南畝　我藝黍稷
曠遠綿邈　巖岫杳冥
昆池碣石　鉅野洞庭
鴈門紫塞　雞田赤城
嶽宗恒岱　禪主云亭

貽聆庶孟稅

厥音幾軻熟

嘉察中敦貢

猷理庸素新

勉鑒勞史勸

其貌謙魚賞

祗辨謹秉黜

植色勑直陟

省躬譏誡　寵增抗極
殆辱近恥　林皋幸即
兩疏見機　解組誰逼
索居閒處　沈默寂寥
求古尋論　散慮逍遙

欣奏累遣慼謝歡招
藥荷滴瀝園莽抽條
枇杷晚翠梧桐早凋
陳根委翳落葉飄颻
遊鵾獨運凌摩絳霄

親飽具易耽
戚飫膳輶讀
故烹飱攸翫
舊宰飯畏市
老飢適屬寓
少厭口耳目
異糠充垣囊
糧糠腸墻箱

妾御績紡　侍巾帷房
紈扇圜潔　銀燭煒煌
晝眠夕寐　藍筍象牀
弦歌酒醼　接杯舉觴
矯手頓足　悅豫且康

驢　骸　賎　稽　嫡

騾　垢　牒　顙　後

犢　想　簡　再　嗣

特　浴　要　拜　續

駭　執　顧　悚　祭

躍　熱　答　懼　祀

超　願　審　恐　烝

驤　涼　詳　惶　嘗

誅斬盜賊捕獲叛亡
布射遼丸嵇琴阮嘯
恬筆倫紙鈞巧任釣
釋紛利俗並皆佳妙
毛施淑姿工顰妍笑

束矩捅璇年
帶少薪璣矢
矜引俯懸每
莊領祐斡催
徘俯永晦曦
徊仰綏魄暉
瞻廊吉環朗
眺廟劭照曜

孤陋寡聞　愚蒙等誚

謂語助者　焉哉乎也

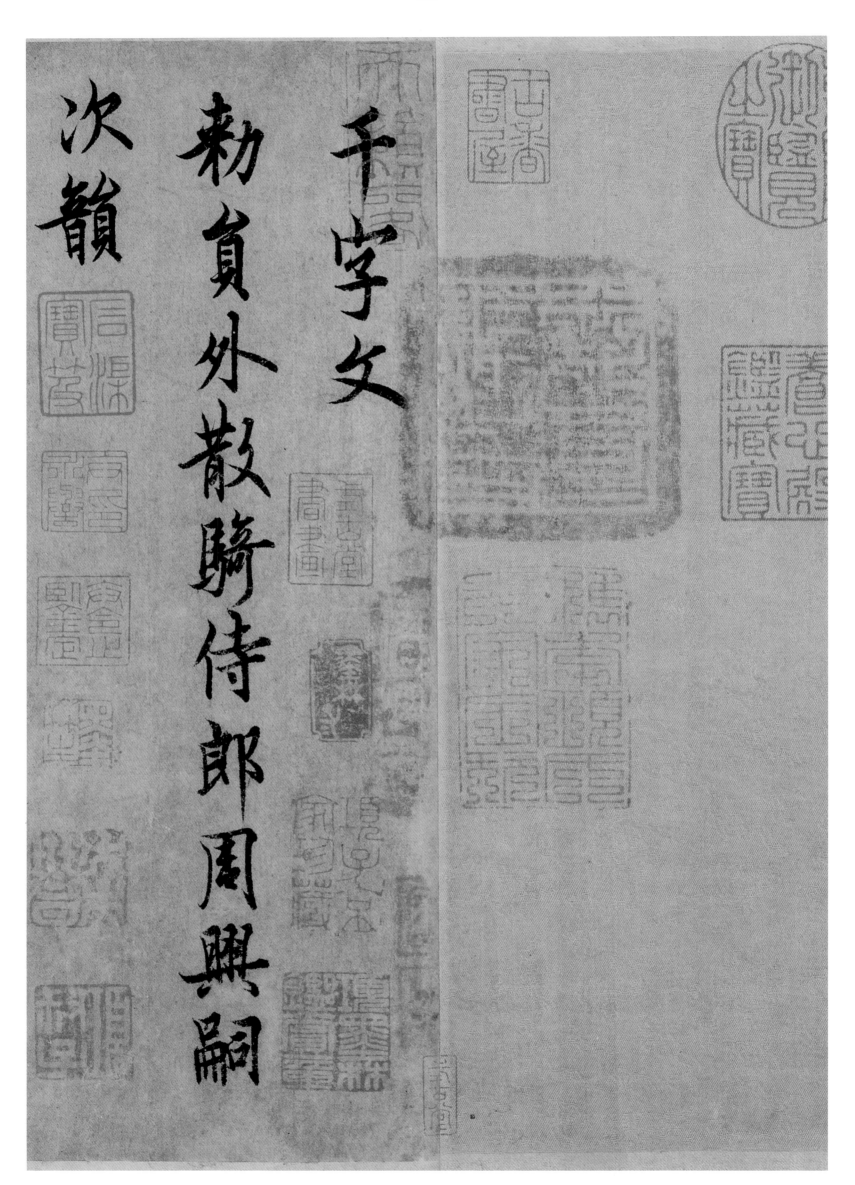

千字文

勅員外散騎侍郎周興嗣

次韻

天地玄黃宇宙洪荒日月
盈昃辰宿列張寒來暑往
秋收冬藏閏餘成歲律呂
調陽雲騰致雨露結為霜
金生麗水玉出崑岡劍號
巨闕珠稱夜光菓珍李柰

菜重芥薑海鹹河淡鱗潛

羽翔龍師火帝鳥官人皇

始制文字乃服衣裳推位

讓國有虞陶唐吊民伐罪

周發殷湯坐朝問道垂拱

平章愛育黎首臣伏戎羌

遐邇壹體率賓歸王鳴鳳

在樹白駒食場化被草木

賴及萬方蓋此身髮四大

五常恭惟鞠養豈敢毀傷

女慕貞絜男效才良知過

必改得能莫忘罔談彼短

廉愽己長信使可覆器欲

難量墨悲絲染詩讚羔羊

景行維賢剋念作聖德建

名立形端表正空谷傳聲

虛堂習聽禍因惡積福緣

善慶尺璧非寶寸陰是競

資父事君曰嚴與敬孝當

竭力忠則盡命臨深履薄

夙興溫凊似蘭斯馨如松

之盛川流不息淵澄取映

容止若思言辭安定篤初

誠美慎終宜令榮業所基

籍甚無竟學優登仕攝職

從政存以甘棠去而益詠

樂殊貴賤禮別尊卑上和

下睦夫唱婦隨外受傅訓

入奉母儀諸姑伯叔猶子

比兒孔懷兄弟同氣連枝

交友投分 切磨箴規 仁慈

隱惻 造次弗離 節義廉退

顛沛匪虧 性靜情逸 心動

神疲 守真志滿 逐物意移

堅持雅操 好爵自縻 都邑

華夏 東西二京 背芒面洛

浮渭據涇宮殿盤鬱樓觀

飛驚圖寫禽獸畫綵仙靈

丙舍傍啟甲帳對楹肆筵

設席鼓瑟吹笙升階納陛

弁轉疑星右通廣內左達

承明既集墳典亦聚群英

杜稾鍾隸　漆書壁經府羅

將相路俠槐卿　戶封八縣

家給千兵　高冠陪輦驅轂

振纓世祿侈富車駕肥輕

榮功茂實　勒碑刻銘磻溪

伊尹佐時阿衡奄宅曲阜

微旦孰營桓公匡合濟弱

扶傾綺迴漢惠說感武丁

俊乂密勿多士寔寧晉楚

更霸趙魏困橫假途滅虢

踐土會盟何遵約法韓弊

煩刑起翦頗牧用軍寔精

宣威沙漠馳譽丹青九州

禹跡百郡秦并嶽宗恒岱

禪主云亭鴈門紫塞雞田

赤城昆池碣石鉅野洞庭

曠遠綿邈巖岫杳冥治本

於農務茲稼穡俶載南畝

我藝黍稷稅熟貢新勸賞

黜陟孟軻敦素史魚秉直

庶幾中庸勞謙謹勅聆音

察理鑑貌辨色貽厥嘉猷

勉其祗植省躬譏誡寵增

抗極殆辱近恥林皋幸即

兩疏見機解組誰逼索居

閑處沈默寂寥求古尋論

散慮逍遙欣奏累遣慼謝

歡招渠荷的歷園莽抽條

枇杷晚翠梧桐早彫陳根

委翳落葉飄颻遊鵾獨運

凌摩絳霄耽讀翫市寓目

囊箱易輶攸畏屬耳垣墙

具膳湌飯適口充腸飽飫

享宰飢厭糟糠親戚故舊

老少異粮妾御績紡侍巾

帷房紈扇貟潔銀燭煒煌

晝眠夕寐藍笋象床弦歌

酒讌接杯舉觴矯手頓足

悅豫且康嫡後嗣續祭祀

蒸嘗稽顙再拜悚懼恐惶

牋牒簡要顧答審詳骸垢

想浴執熱願涼驢騾犢特

誅斬賊盜捕獲

驍躍超驤

叛亡布射遼九秘琴阮嘯

恬筆倫紙鈞巧任釣釋紛

利俗並皆佳妙毛施淑姿

工嚬妍咲年矢每催羲暉

朗曜璇璣懸斡晦魄環照

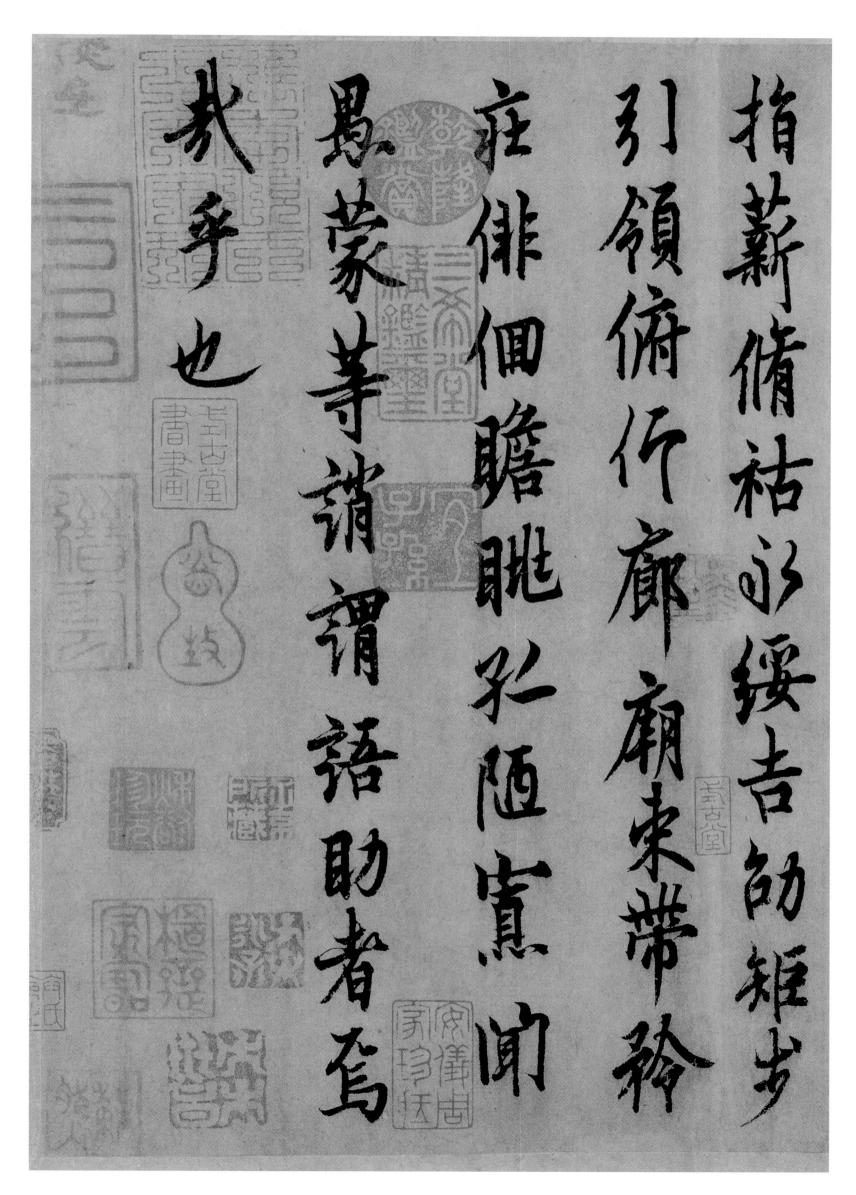

指薪修祜永綏吉劭矩步引領俯仰廊廟束帶矜庄俳佪瞻眺孤陋寡聞愚蒙等誚謂語助者焉哉乎也

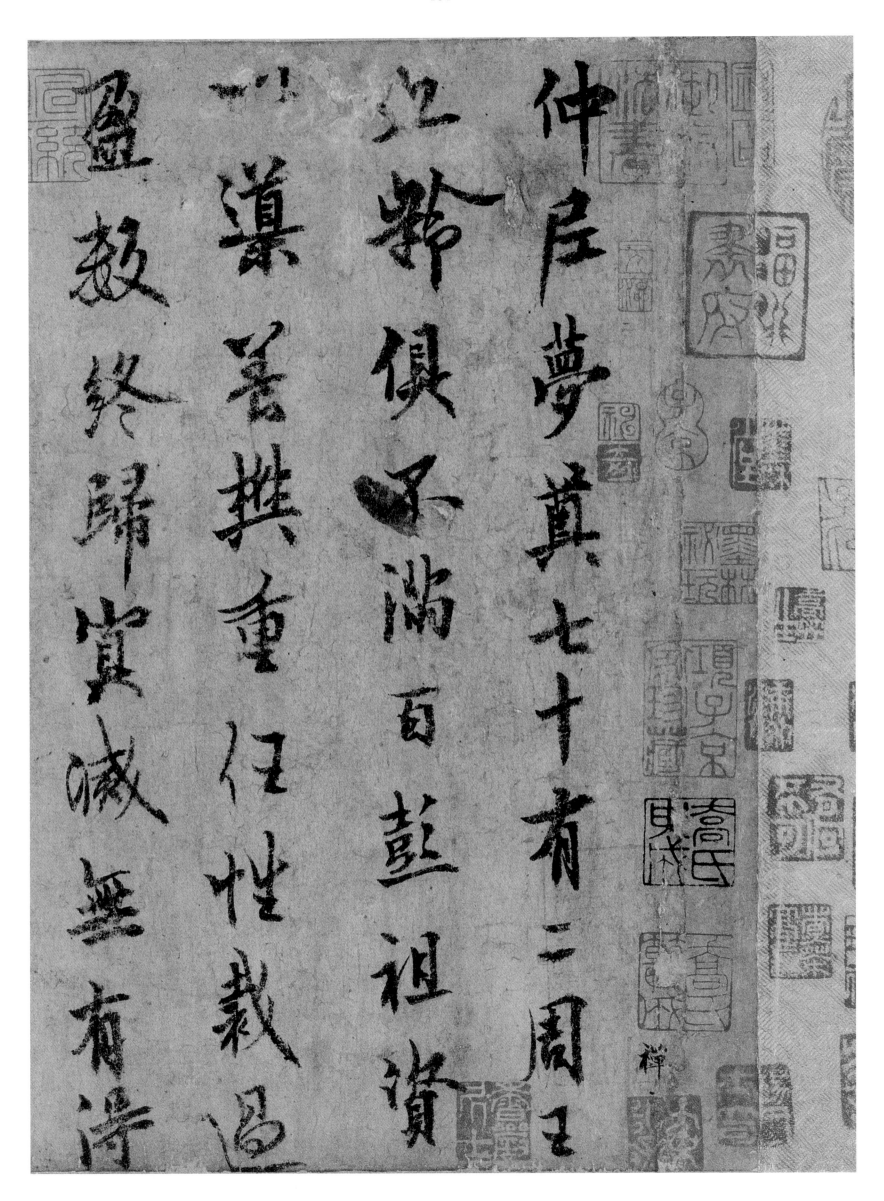

仲尼夢奠其七十有二周王

以年俱不滿百彭祖資

以漢薈拱重任惟裁過

盈毅終歸寶滅無有得

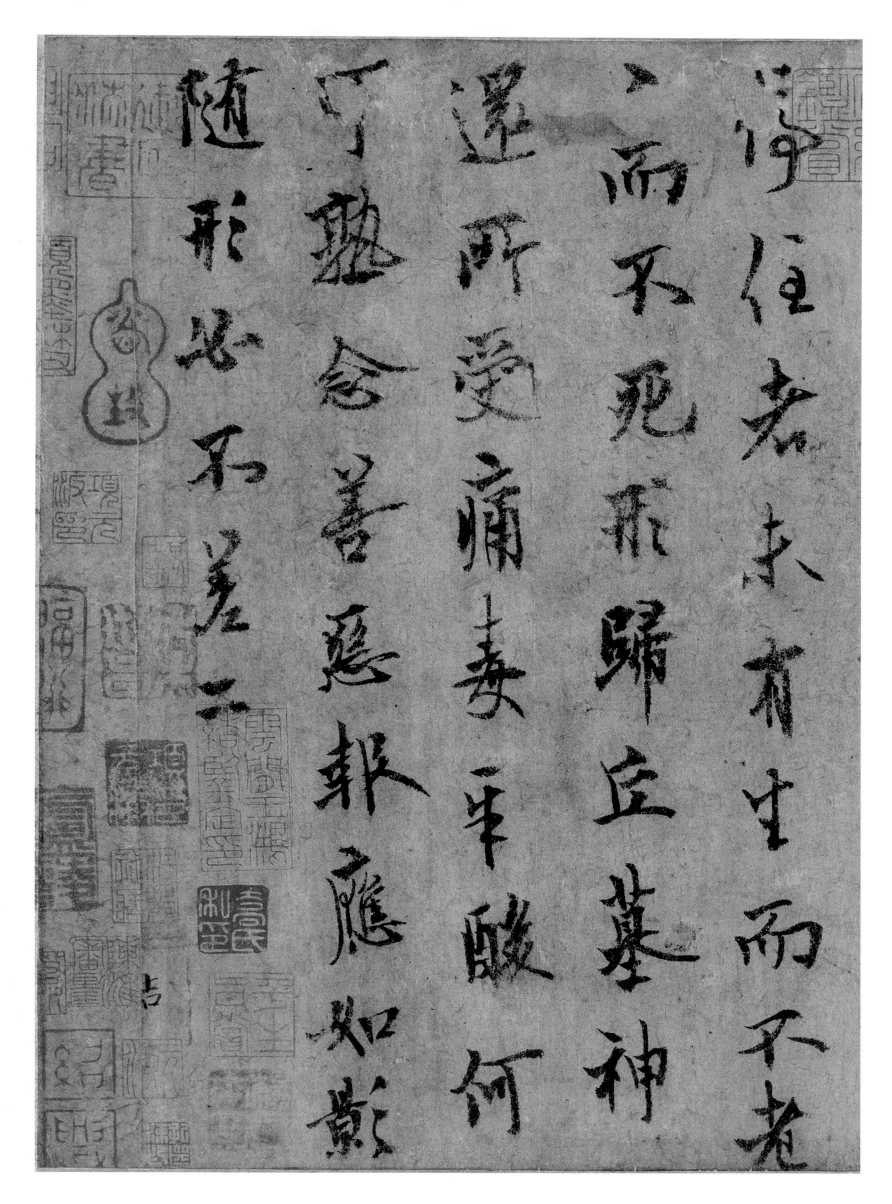

浮往者未有生而不老
一而不死死蹦丘墓神
還所受痛毒辛酸何
可熟念善惡報應如影
随形必不差二

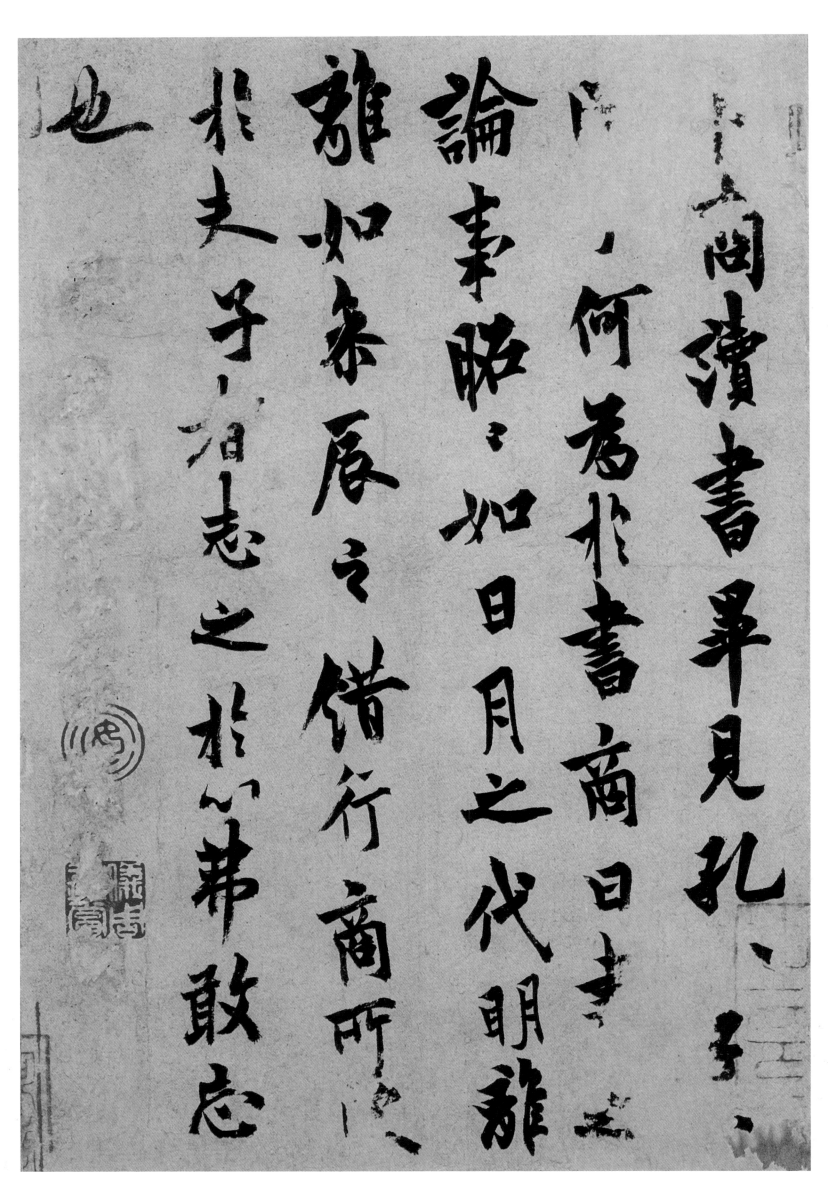

商瞿書畢見孔子、
一何為作書商日事、
論事昭昭如日月之代明雖
離如條展之錯行商所
非夫子之志之非弗敢忘
也

張翰字季鷹吳郡人有
清才善屬文而縱任不拘
時人號之為江東步兵後
謝同郡顧榮曰天下紛紜
禍難未已夫有四海之名者

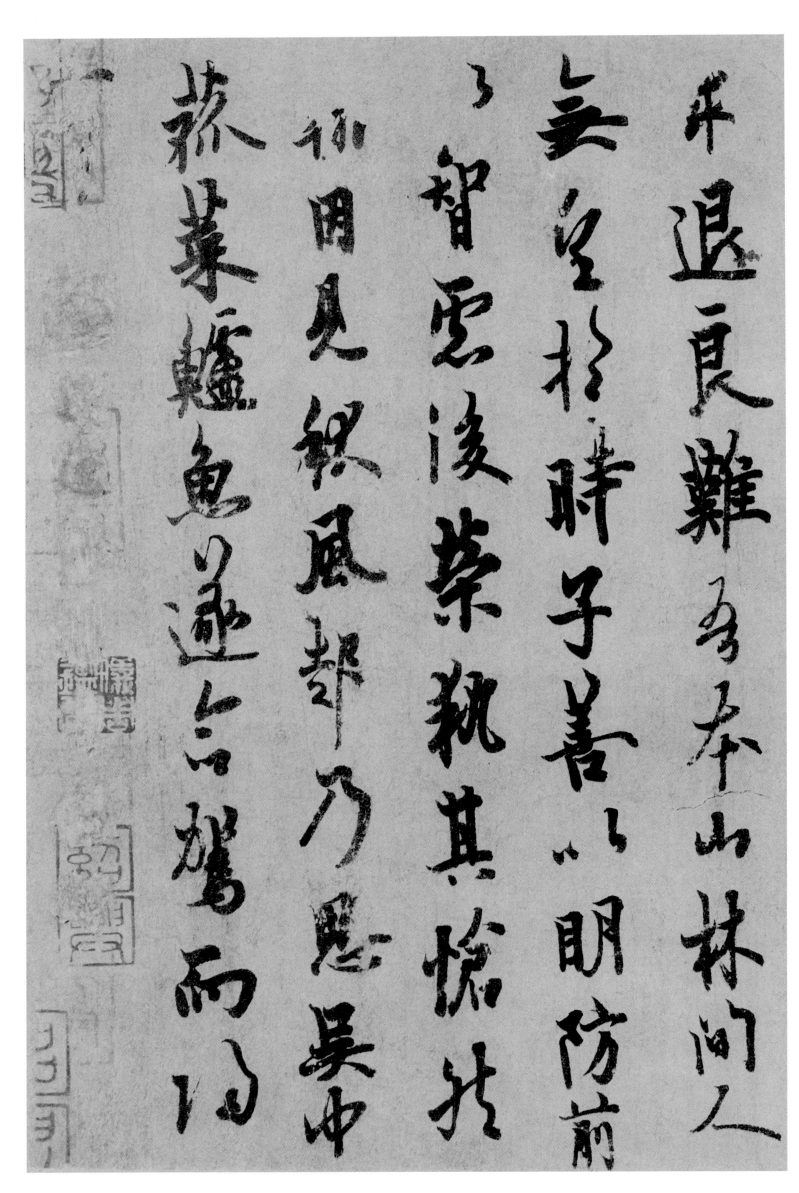

平退良難為不出山林間人
無至於時子善以明防前
了智雲後榮瓶其惚此
徇用見紐風郡乃懸吳中
菰菜鱸魚遂命駕而歸

作為禮樂法度事以先

國所以亂也自上西坐黃帝

不二道乎由余哭曰此乃中

尚時亂今戎夷無此為治

書禮樂法律為政然

勞徐公怪而問中國以

身忠信事上二國之政於如不任上含淳德御下下懷不徒久爭以相基敦今我上下久爭以相基敦今我漸鴻惰怠法度之咸之僅乃小治及其後世日

漢文時丞相申屠嘉入
朝見鄧通在上傍有怠
慢禮嘉進曰陛下愛幸
羣臣則富貴之至於朝
廷之禮不可以不肅上曰君
勿言吾私之

殷紂為長夜之

不知甲子使問於其

子謂其徒云為天下主

而一國皆失日天下危矣一

國失之而我獨知我其危

乎遂辭以醉

飲

度尚字博平山陽湖陸
人少早喪父事母至孝
盡心供養清潔有文武
為上雲治政巖峻孝女

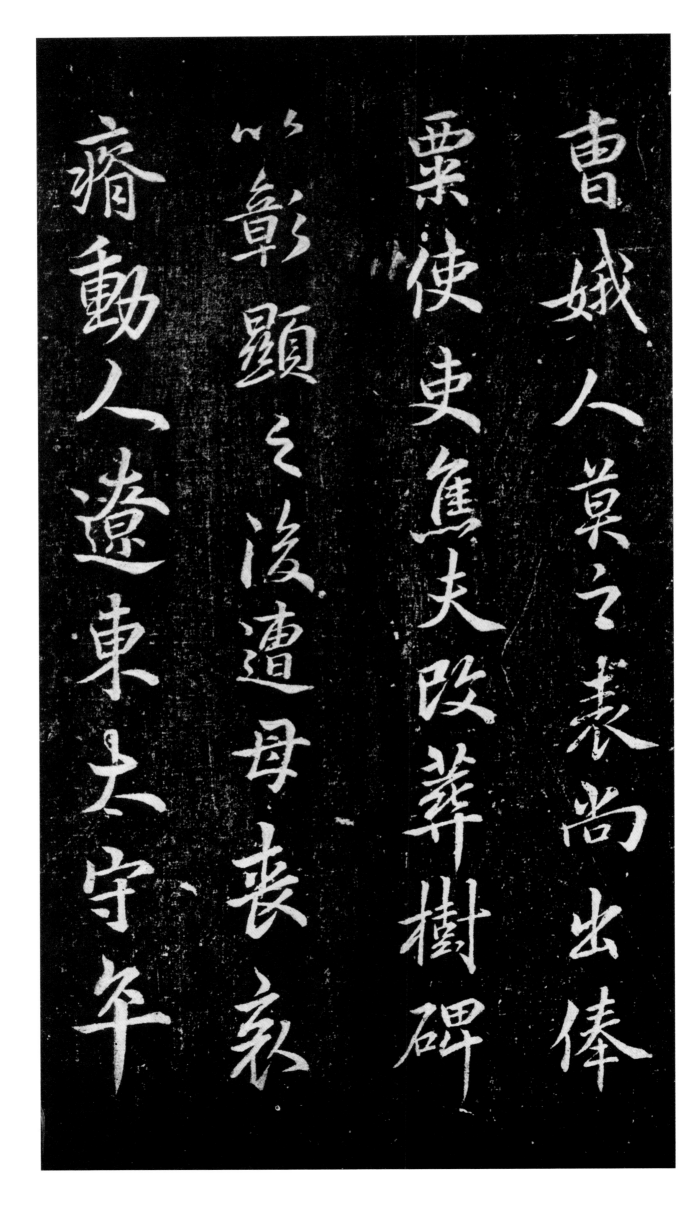

曹娥人莫之表尚出俸
粟使吏焦夫改葬樹碑
以彰顯之後遭母喪哀
瘠動人遼東大守平

庾亮临江州闻翟汤
之风束带蹑屐而诣
写汤见甚备宾主礼
甚恭而去堆曰吴高

道世表儀敢忌其恭弨湯日使史怠敬其枯沐朽株耳真悲語且薄張玄日此未卧龍云々動也

唐歐陽詢道失帖

道失

已感孔貴嫓天被辭人

悔花殘一何榮七字

誰曾許不下結綺閣空
迷江令語調、是動
地來誤殺陳後主
貞觀十二年六月二日

薄冷兄下沈痾已經歲月
豈宜觸此寒氣於人生之顚
氣力有限憂損不消息

比年守疾病無事絕

心氣至於書寫焉並昔

時既言必求然顯製字

豈能備矣須將示之十

五日歐陽詢

唐率更令歐陽詢書

貞觀六年仲夏中旬初偶

諸蘭慈猥辱見示諸家

書徧乃看尋可以頓醒

吾日脚氣數發動竟未聽許此情何堪寄藥狂可得也

五月中得足下書知道
體平安吾氣力尚未佳
平復懸欲知君等佳信息
此憂散散不可具言不復
歐陽詢頓首首

静而思之，脉本莫复过此，气分行稍未愈，君何以重连附书必向俭宅宁使至欧阳询呈

投老殘年西埯之逼恒慮傾忽
歸骸土壞淹沒賣不一言以
此莊懷預為其備於兹路唯有
憑心他餘不能有益年將八十可
以薑求欲望長存何可得也道

大難俗情見善從善如登見惡行

惡如崩必須榮念惰勤精進愛日

惜力乃可獲耳吾輩於業不

勿於此便生羨慕遠自淂無

不究勿滯耳也十六日

數日不拜風尚豈任思詠之重偶劃少由松腊味竹不意松送上門且坊及此大素經等三十一卷失納別希更借示率慰甚謹狀十八日

足下何当以之还还人许
永心曲永嘉書霙定雕
以為其心也

欧陽詢